러브 트러블

Love Trouble

러브 트러블

그림으로 읽는 주체와 대상의 관계 인문학

정일영 지음

아마존의나비

누군가는 앞날을 그리며 살아간다. 설정한 목표에 맞추어 자신을 점검하고 하루하루를 미래를 향한 발걸음으로 여긴다. 청맹과니에 가까운 나는 앞을 내다보는 능력도, 목표를 세울 의지도 가져본 기억이 없다. 그저 닥치는 대로 살아왔고 앞으로도 이런 습성이 바뀔 것 같지는 않다.

이렇게 살다보니 내 머리 속을 떠도는 단어 중 희망이나 계획 같은 미래 지향적인 것은 별로 없다. 추억, 회한, 반성 같은 과거 지향의 용어들이 내가 배설했던 글이나 생각을 지배하고 있다. 때문인지 나이를 먹을수록 후회만 쌓이고 반성할 일들만 늘어가니, 과거의 무게에 눌려 비틀거리는 일이 잦다. 몸이 아닌 마음이 그렇다. 그러나 마음은 무거워지는데 생각은 그 마음을 읽어 낼 무게나 깊이를 갖추지 못했으니, 버릇인 양 그릇된 과거의 반복을 되풀이한다.

작년 뇌신경의 일부를 마비시킨 병으로 몇 개월간 병원 신세를 지는 동안 병세 호전엔 도움이 되지 않을 지난날에 대한 회한이 정점에 이르렀다. 나의 병이 함부로 살아온 과거에 대한 징벌로 여겨졌다. 몸을 제대로 보살핀 적도 없지만 지나치게 마음을 가혹하게 다룬 징벌 같았다. 내 마음에 담긴 것들이 궁금했고 살펴보고 싶었다.

주기적인 우울과 까닭 모를 불안이 내 일상을 잠식하고 있었다. 책장 여기저기 먼지를 뒤집어 쓴 채 흩어져 꽂혀 있던 마음과 정신을 다룬 책

들을 찾아 책상에 쌓아두고 눈길이 먼저 닿은 책부터 읽기 시작했다. 지적 호기심으로, 혹은 과시를 위해 읽었던 책 페이지 곳곳에 아직 붙어 있는 포스트잇과 밑줄 친 부분들이 기억에선 흐려졌지만 낯설지는 않았다. 한 권 두 권 찬찬히 훑어가면서 내 감정을 조금은 객관적으로 살펴볼 기회가 되었다.

장점인지 단점인지 모르지만 일상이 지루하거나 지독한 슬럼프에 빠져 허우적일 때면 책을 통해 탈출구를 모색하곤 했었다. 그렇게 재활의 시간을 보내면서 욕심이 생겼다. 좋아하는 그림에 내가 살핀 내 마음을 부록으로 첨부한 책을 써볼까 하는 욕심이었다. 마침 내 몸의 왼쪽은 재활 운동이 필요했으니 노트북을 두드리다 보면 왼손의 신경을 회복하는 데도 도움이 되지 않을까 싶은 자기 합리화도 작용했으리라. 어설픈 책을 낸다는 건 세상에 죄업을 하나 더 쌓는 일이라는 생각을 잠시 모르는 척 제쳐둘 자기 합리화가 필요했다.

그러니까 처음엔 사랑에 대한 잡설을 늘어놓을 계획은 아니었다. 나를 포함한 많은 사람들을 쩔쩔매게 하는 보편적인 감정이 담긴 그림 이야기가 내가 생각한 줄거리였다. 아무튼, 책 한 권 분량의 원고를 써내려가자면 게으르게 읽은 책 몇 권으로는 어림없을 터이니 뇌과학, 심리, 정신분석, 문학, 철학에 이르기까지 일단은 책장에서 잠자고 있던 책들을 끌어

모았다. 틈만 나면 중고 책방을 들러 자료가 될 만한 책들을 모조리 검색하고 사다 날랐다. 쌓아 둔 책들을 게걸스럽게 읽어가는 동안 의식하지 못했지만 일정한 패턴이 있음을 뒤늦게 눈치챘다.

어떤 책이든 사랑에 대한 챕터는 설렁설렁 읽어 넘기는 것이었다. 그럴 만했다. 사랑이라는 감정 때문에 일상이 흔들릴 나이는 지났으니까. 그리고 시간이 꽤 흐르긴 했지만 겪어봤으니까. 단맛 쓴맛 다 봤으니 별로 궁금할 게 없었다. 이 나이에 사랑이라니 조금 남우세스럽기도 했고. 그래도 혹시 몇 줄이라도 건질 게 있나 싶어 마음먹고 책 한 권을 붙들었다. 읽은 지 30년은 됐을 법한, 에리히 프롬의 『사랑의 기술』이었다. 아, 이런. 30년 전엔 틀림없이 술술 읽혔을 법한 이 책이 페이지마다 발목을 잡았다. 어렵게 다 읽어냈지만 감상은 한 줄, '나는 사랑에 대해 아는 것이 없다'였다. 경험이 최고의 산 교육이라지만 성찰이 따르지 않는 경험은 삶의 찌꺼기에 불과하다. 사랑에 빠져 연애를 했고, 이별이거나 결혼이라는 연애의 결말 중 운 좋게 결혼에 성공했으니 새삼 사랑이라는 걸 돌아보고 성찰할 까닭이 무엇 있었겠나 싶다. 관계가 흔들리는 건 팍팍한 현실 때문이지 사랑의 문제는 아니라고 여겼다. 다시 제목에 '사랑' 자 붙은 책들을 끌어모아 읽어가면서 정말, 얼마나 많이 머리카락을 쥐어뜯었는지 모른다. 사랑에 관해 내가 뱉었던 말과 저지른 행동과 방치했던 마

음 거의 모두가 실수였고 착각이었으며 오류였다. 다시 한번, 나는 사랑에 대해 아는 것이 없다는 걸 확인했다.

내 사랑은 실패였다. 방식도 내용도 결과도 모두 실패였다. 뼈저렸다. 욕심을 결심으로 바꿔 원고를 써내려가기로 마음먹고 사랑에 대해 쓰기 시작했다.

그러니까 이 책에 나오는 실존 인물과 첨부된 그림들은 나의 페르소나다. 차마 내가 그러했음을 밝힐 용기가 없어 빌려온 인물들과 이야기들이다. 한 인간의 어리석었던 사적 사랑의 역사에 대한 반성문이다. 그래서 걱정이다. 여기에 적힌 이야기들이 얼마나 보편적으로 읽힐 수 있을지, 한 톨의 공감이라도 얻을 수 있을지 자신이 없다.

이렇게 자신 없는 책을 내겠다는 욕심을 따르느라 고생한 나의 왼손의 다섯 손가락에게 미안하다. 덕분에 조금이나마 왼손의 신경을 회복시켜준 욕심에게 고마운 마음도 든다. 형편없는 저자에게 근거 없는 신뢰를 보여준 아마존의 나비 출판사 오성준 대표에게 감사드린다. 가족들에게 사랑한다는 말을 제대로 건넨 적이 없다.

사랑합니다.

<div align="right">정일영</div>

차례

1장. 오래된 사랑 이야기

2장. 사랑에 빠지다

3장. 사랑, 고통을 낳다

4장. 예술가의 사랑

1장

오래된 사랑 이야기

잃어버린 반쪽의 신화
헤르마프로디토스

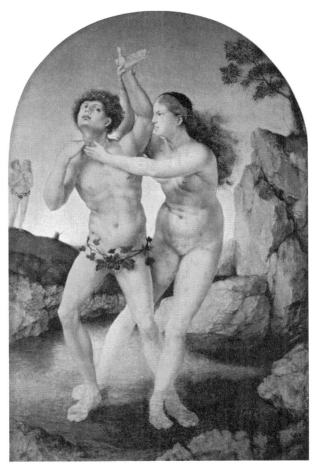

얀 호사트 〈헤르마프로디토스와 살마키스의 변신〉 1520년경

'헤르마프로디토스와 살마키스의 변신'은 오비디우스의 〈변신〉에 수록된 이야기를 네덜란드 화가 얀 호사르트Jan Gossaert, 1482~1532가 그림으로 옮긴 작품이다.

헤르메스와 아프로디테 사이에 아들이 있었다. 아버지와 어머니의 아름다운 외모와 이름을 반반씩 물려받은 헤르마프로디토스였다. 요정 살마키스는 우연히 마주친 헤르마프로디토스에게 한눈에 반해 매달리지만 사랑을 거부당한다. 살마키스의 아름다운 육체도, 절절한 구애도 헤르마프로디토스의 마음을 움직이지 못했다. 사랑의 열병을 앓던 어느 날, 벌거벗은 몸으로 물놀이를 하고 있던 헤르마프로디토스를 발견한 살마키스는 솟구치는 욕정을 참을 수 없었다. 다짜고짜 그에게 달려들어 온 힘을 다해 껴안고 신에게 기도한다.

"오, 신들이시여, 이대로 있게 하소서. 이 소년이 영원히 저에게서, 제가 이 소년에게서 떨어지지 않게 하소서."

그림의 전면엔 살마키스와 그녀를 거부하는 헤르마프로디토스의 모습이, 그 뒤엔 한 몸이 되어버린 연인의 모습이 보인다.

플라톤이 사랑을 논한 『향연』에서 희극 작가 아리스토파네

스는 태초에 인간은 각각 '남과 남', '여와 여', '남과 여'가 한 몸으로 이루어진 세 종류로 존재했다고 이야기한다. 각각의 존재가 완벽한 한 몸으로, 바랄 것 없던 인간들은 점점 오만해져서 신마저 우습게 여기는 지경에 이르렀다. 이러한 인간들의 태도에 격노한 제우스가 인간을 반으로 쪼개는 벌을 내렸다. 그렇게 불완전한 존재로 전락한 인간이 본래의 모습을 희구하게 되었는데, 그 반쪽에 대한 그리움이 바로 '사랑의 본질'이라는 것이다. 남과 남, 여와 여로 한 몸이었던 인간의 반쪽에 대한 그리움은 우정 혹은 동성 간의 사랑이 되었다.

아리스토파네스의 이야기는 '이 빠진 동그라미' 우화의 원조다. 우리도 일심동체라는 말이 입에 붙었으니, 연인들의 하나 되고픈 마음을 사랑의 본질이라고 생각하는 건 동서고금이 다르지 않은 듯하다. 궁합도 완벽한 결합에 대한 믿음과 관련이 있겠다. 요즘이야 덜하겠지만 궁합이 맞지 않는다고 결별하는 커플이 더러 있었다. 그렇다. 운명적인 반쪽에 대한 믿음은 여전하다.

이 신화는 칼 융Carl Gustav Jung, 1875~1961의 아니마와 아니무스와도 연결된다. 융은 남성에게 있는 여성적 요소를 아니마anima, 여성에게 있는 남성적 요소를 아니무스animus라고 명명했다. 아니마는 타인을 배려하고 위로하며 더불어 살아가려

는 관계 중심의 성향, 아니무스는 목표 지향적인 성향을 일컫는다. 마음에 드는 이성에게 다가가고 싶은 조바심과 안타까움이 바로 상대방을 통한 자신의 아니마와 아니무스와의 만남이라는 것이다. 융에 따르면 짝을 찾지 못한 영혼은 평화로울 수 없는데 그 짝은 바로 자신 안에 있다고 한다. 자신의 아니마 혹은 아니무스와 잘 결합해야 영혼의 평화를 얻을 수 있다는 말이다.

연인이 헤어지는 가장 큰 이유는 '차이' 때문이다. 취향이나 신념 혹은 삶의 목표 차이도 있겠지만 성격 차이가 가장 흔하다. 그 또는 그녀와 멋진 '하나'를 꿈꾸지만 끝내 꿈일 뿐이다. 그 꿈이 깨져 헤어지고, 돌아서면 다시 꿈에 빠진다.

사랑에 빠진 연인들은 서로 같은 생각을 하고 같은 것을 좋아하고 같은 곳을 바라보길 소망한다. 그러리라 노력하고 그럴 수 있다고 믿는다. 그 믿음이 눈물의 씨앗이다. 신화는 신화일 뿐이다. 내가 사랑하는 어느 누구도 절대 나와 하나 될 수 없는 완벽한 타인이다. 불완전한 대로, 욕망하는 대로, 당신과 나는 그 자체로 독립된 존재들이다. 나와 하나가 될 수 없는 사람을 소유하거나 지배할 수 없다. 소유하고 지배하려는 행위는 사랑하는 사람의 개성과 자유를 억압하는 행위다. 사랑하

는 상대를 내 안에 가두려는 어리석은 욕망이다.

> 사람들은 사랑에 빠지면 자신들이 온전한 상태로 회복될 수 있고, 플라톤이 말하는 영혼의 결합을 경험할 거라고 상상하지. 믿을 수 없어! 나는 처음엔 완전했던 자들도 사랑을 하는 순간 그 완전함이 깨져 버린다고 생각하네. 사랑이 다가와서 완전한 하나를 이루고 있던 내게 균열을 내는 거야. 자네의 완전함 속에서 그 어린 여자는 낯선 육체야. 1년 반 동안 자네는 그녀를 통합시키기 위해 싸웠어. 하지만 자네에게서 그녀를 비워내기 전에는 자네는 완전함을 찾지 못할 거야. 자네가 그녀에게서 떠나든지, 아니면 자네의 존재를 왜곡한 대가로 그녀를 통합시키든지 해야겠지. 그게 자네가 한 일이고, 그게 자넬 미치게 만든 거야.
>
> ―필립 로스, 「죽어가는 짐승」

자신도 모르는 미지의 자기가 있다. 의지를 배반한 말과 행동, 무의식의 욕망, 미처 몰랐던 나의 성향과 취향들이 분란의 원인을 제공한다. 우리는 무수한 불화를 겪으며 성숙한다. 불화를 통해 차이를 이해하고 인정할 수 있는 지혜를 얻는다. 아이들은 싸우면서 자란다는 말이 그냥 나온 게 아니다.

에리히 프롬Erich Pinchas Fromm, 1900~1980은 『사랑의 기술』에서 성숙한 사랑은 각자의 '개성을 유지하는 상태에서의 합일'이 며, "사랑은 인간으로 하여금 고립감과 분리감을 극복하게 하면서도 각자에게 각자의 특성을 허용하고 자신의 통합성을 유지시킨다. 사랑에 있어서는 두 존재가 하나로 되면서도 둘로 남아 있다는 역설이 성립된다"고 했다.

사랑은 '따로 또 같이' 흘러가는 여정이어야 한다.

두물머리

경기도 양평에 두물머리가 있다. 양수리보다 '두 물줄기가 만나는 자리'라는 의미의 우리말 두물머리가 좋다. 북한강은 금강산에서 발원해 철원과 화천을 거쳐 이곳에 닿고, 남한강은 삼척의 대덕산에서 충주와 여주를 거쳐 두물머리에서 북한강과 합류한다. 발원지도 물길도 서로 다른 북한강과 남한강이 만나 한강으로 흐르는 것은 어느 하나가 나머지를 흡수한 것이 아니다. 누가 더 맑은지, 더 깊은지, 누가 어떤 길을 흘러왔는지 따지지 않고 그저 하나로 흐를 뿐이다. 함께 가뭄도 겪고 홍수로 넘치기도 하며 바다로 나아가는 것, 합류된 사랑이다.

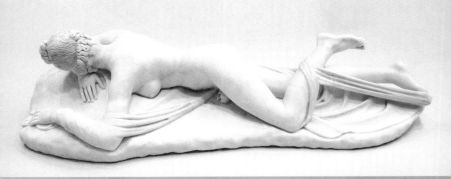

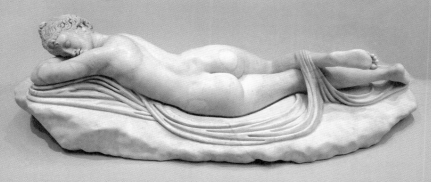

루브르의 〈잠든 헤르마프로디토스〉 1~2세기경 로마

양성구유, 남자와 여자의 생식기를 한 몸에 지닌 헤르마프로디토스는 루브르 미술관에 전시된 조각상 중 가장 인기 있는 포토 존이다.

뒷모습은 완벽한 여인이지만 반대편에서 보면 엎드린 하체에 남성의 성기가 드러난다. 이를 발견한 관객들은 깔깔거리며 연신 카메라 셔터를 눌러댄다.

살마키스는 틈만 나면 수면을 바라보며 회양목으로 만든 빗으로 머리를 빗거나 알몸이 비치는 옷을 입고 풀밭에 드러누워 자기만의 상상에 빠져 지낸다. 어느 날 목욕하는 헤르마프로디토스를 강제로 덮친다. 성애의 절정의 순간 신에게 기도를 올려 한 몸이 된다. 살마키스는 많은 남성 예술가들의 음탕한 상상력을 부추기는 에로틱 뮤즈가 되었다.

그리스 신화의 수많은 사랑 이야기들을 문학과 미술이 재해석했다. 그리스 신화와 재해석된 텍스트를 읽기 전에 염두에 두어야 할 것은 고대 그리스가 철저한 남성 중심 사회였다는 사실이다. 그리스의 위대한 발명품인 직접 민주주의 현장에 여성들은 참여할 수 없었고 바깥 출입도 엄격히 통제되었다. 사랑의 서사 역시 남성의 관점으로 생산되고 유포되었다. 서양 정신의 발원, 그리스 신화는 비판적으로 읽어야 한다.

신화의 낭만성, 예술의 아름다움은 진실을 왜곡하고 폭력성을 은폐하기도 한다. 그리스 · 로마 신화는 늘 청소년 필독서의 상위 목록을 차지하지만 재미로만 읽기엔 위험한 텍스트다. 텍스트는 지속적인 새로 읽기를 통해 재탄생한다.

남자에 의한, 남자를 위한
에로스와 프시케

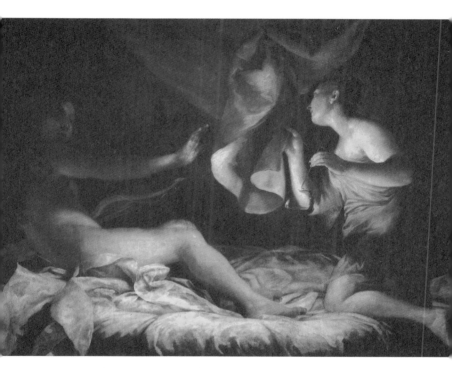

주세페 마리아 크레스피 〈에로스와 프시케〉 1707~1709년

서양인들에겐 위대한 사랑의 전형, 에로스와 프시케의 사랑.

옛날 어느 왕국에 아름답기로 소문난 세 딸이 있었다. 그중에서도 남다른 미모를 지녔던 막내딸 프시케는 '인간으로 태어난 아프로디테'라는 찬사로도 모자라 순결과 젊음이 있기에 아프로디테보다 더 아름답다는 칭송을 받는다. 프시케 때문에 아프로디테에 대한 경배가 소홀해지면서 여신의 신전은 먼지만 날리는 지경이었다. 이에 분노한 여신은 아들 에로스에게 사랑의 화살로 프시케가 세상에서 가장 못난 남자를 사랑하게 만들라고 명령한다.

명을 받고 프시케의 집을 찾은 에로스였지만, 잠든 그녀의 눈부시게 아름다운 모습에 반해 허둥대다 사랑의 화살이 자기 살갖을 스치는 바람에 오히려 사랑에 빠진다. 한편, 아름답다는 칭송은 넘쳐났지만 구혼자가 없어 낙심하는 딸이 애처로웠던 왕은 아폴론 신전에 제물을 바치고 신탁을 구한다. 깊고 험한 산 위에서 독사 같고 맹수 같은 장난꾸러기를 신랑으로 맞이할 것이라는 아폴론의 신탁이 내려진다.

아폴론의 신탁을 피하기 위해 홀로 산으로 보내진 프시케가 슬픔과 두려움에 정신을 잃었다 깨어보니 휘황찬란한 보석과 산해진미가 넘쳐나는 궁전에 있었다. 캄캄한 밤이 되어 프시케를 찾은 에로스. 첫날밤, 프시케와의 감미로운 사랑을 나누

면서도 에로스는 정체를 밝히지 않았다. 에로스가 프시케에게 건넨 첫 마디는 절대 자기를 바라보지 말라는 얘기였다. 자기가 베푸는 사랑을 느끼고 믿기만 하라는 말을 남기고 날이 밝기 전 그녀 곁을 떠났다. 매일 밤 정체도 모르는 남편의 사랑에 프시케는 만족했다. 황홀한 신혼을 보내고 있는 프시케의 궁전을 언니들이 방문한다. 동생의 화려한 모습에 질투가 난 언니들은 신랑이 혹시 너를 잡아먹으려는 괴물일지 모르니 잠든 사이 몰래 확인해 보고 처치해버리라며 꼬드긴다.

그림은 언니들의 꼬드김에 넘어간 프시케가 등불을 켜고 신랑의 존재를 확인하려는 순간 에로스가 놀라는 장면을 담고 있다. 발등에 떨어진 등불 기름에 화들짝 잠이 깬 에로스는 사랑은 의심과 함께할 수 없다며 차갑게 떠나 버린다. 모든 것을 잃고 방황하던 프시케는 시어머니 아프로디테의 혹독한 시험을 거쳐 에로스와 재회하고 진정한 사랑을 이룬다. 사랑의 신화는 의심 때문에 사랑의 맹세를 어긴 프시케가 혹독한 대가를 치르고 진정한 사랑에 눈뜬다는 이야기로 매듭지어진다. 두 연인의 사랑을 '육체eros와 정신psyche의 이상적 결합'이라고 찬미하기도 한다.

이 이야기는 사랑에 대한 오래된 고정관념을 담고 있다. 에

로스와 프시케의 종속적 관계를 바탕으로 사랑의 주체는 남성이며 여성은 대상이라는 편견을 고스란히 드러낸다. 플라톤의 관점에서 최고의 사랑은 '성과 분리된 사랑'으로 나이 든 스승과 어린 남자 제자 사이의 필리아 philia, 우정적 사랑, 이른바 플라토닉 사랑이다. 이러한 관점에서 여성은 사랑을 주거나 받을 자격이 없었다. 고대 그리스 남자들에게 아내는 대를 이어주는 도구적 존재에 불과했다. 성욕은 향연 symposium에 참가한 남자를 대상으로 하거나 '헤타이라 hetaira'로 불리었던 고급 매춘부들로 해소했다. 플라토닉 러브의 원래 의미에는 여성 비하가 내포되어 있다.

또한 에로스와 프시케의 사랑 이야기는 '화성 남자 금성 여자' 식의 편견을 담고 있다. 찬란한 보석과 산해진미 따위로 여성을 눈멀게 할 수 있다는 인식을 은연중에 내비친다.

앙드레 기고는 『사랑의 철학』에서 여성과 남성의 본성을 구분하는 것은 그릇된 편견과 오해를 강화한다고 주장한다. 남녀의 정체성은 사회적으로 형성되는 것이며 문화적 모델이 개입해서 어릴 때부터 남자의 역할, 여성의 의무 따위가 학습되고 영향을 끼친다는 것이다.

아내는 남편을 의심해서는 안 되며 남편과 시부모에게 복종하라는 가부장제는 오랜 세월을 거치며 굳어진 문화적 모

델이다.

　잘 알지도 못하는 사람과 사랑에 빠지는 것은 환상 때문이다. 환상으로 구축한 사랑은 허상이다. 보려고도 하지 말고, 의심도 말라는 에로스의 말은 환상에 갇히라는 선고다. 프시케는 평생 정체불명의 존재에 의지할 운명이다. 자기검열을 강요받는 기울어진 사랑은 지속될 수 없다. 설렘과 열정은 불안으로 대체되고 사랑은 의존과 굴복으로 변질된다. 삶도 무기력에 빠진다.

싸이코시스 (psychosis)

의학용어로 정신병을 'psychosis'라고 하는데 그 어원은 프시케(Psyche)에서 유래되었다. psychosis는 Psyche+osis의 합성어로. osis는 '병의 경과'를 뜻하는 그리스어 꼬리말이다. 프시코오제 또는 싸이코시스는 혼(魂)의 병적 상태. 즉 정신병을 가리키는 말이 되었다. 프시케는 영혼, 나비 등을 의미하기도 하지만 정신병 phsycosis는 프시케의 극심한 고뇌에서 유래된 것이다.

잘못된 사랑은 호환, 마마보다 무섭다.

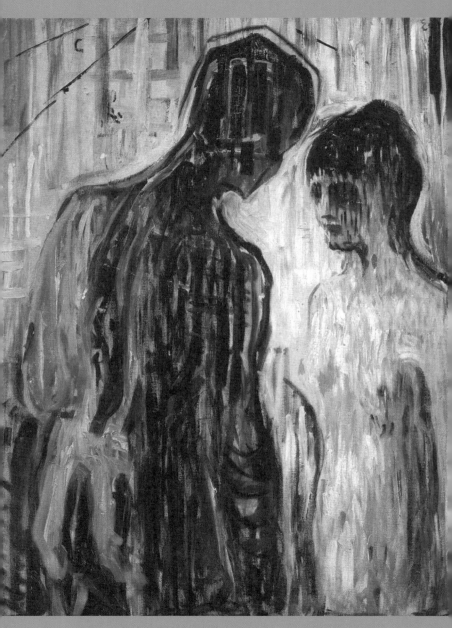

에드바르 뭉크 〈에로스와 프시케〉, 1907년

뭉크의 〈에로스와 프시케〉는 불길하다. 뒷모습마저 어두운 남자의 표정은 짐작하기 어렵지만 마주한 여자는 불안하고 침울한 표정으로 눈을 감고 있다. 뭉크의 프시케는 사랑의 파멸을 예감하고 있다. 일방에 의한, 일방을 위한 사랑은 반드시 실패한다. 사랑 때문에 불안과 질투에 시달렸고 실패를 거듭했던 뭉크의 그림답다.

사랑하려면 질문하고 의심해야 한다. 사랑에는 스스로의 자유를 포기할 결심과 함께 상대의 속박에서 벗어날 용기도 필요하다. 의지와 결단의 때를 놓치면 사랑은 감옥이 된다.

바라는 대로? 누구 맘대로!
피그말리온

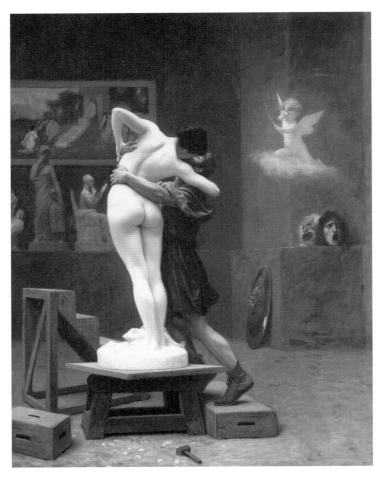

장 레옹 제롬 〈피그말리온과 갈라테아〉 1890년

1964년 개봉한 오드리 햅번 주연의 뮤지컬 영화 〈마이 페어 레이디〉는 버나드 쇼George Bernard Shaw, 1856~1950의 희곡 〈피그말리온〉을 각색했지만 결말은 딴판이다. 〈마이 페어 레이디〉는 교양 없는 하층 계급의 꽃 파는 여인 일라이자를 요조숙녀로 변신시키는 데 성공한 히긴스 교수가 축복 속에서 그녀와 결혼에 이른다는 해피엔딩이지만, 냉소적인 버나드 쇼의 희극은 일라이자가 자신을 인격적으로 존중하지 않는 히긴스를 버리고 진정으로 자신을 사랑하는 청년의 품에 안기는 것으로 결말을 맺는다. 그리스 신화의 피그말리온 이야기를 버나드 쇼는 비틀었고 영화 〈마이 페어 레이디〉는 답습했다.

키프로스 섬의 왕 피그말리온은 성적으로 방탕한 섬의 여인들에게 염증을 느끼고 독신으로 지냈다. 홀로 사는 외로움은 상아로 이상형의 여인을 조각하며 달랬다. 조각상에 얼마나 정성을 들였던지 완성된 여인상은 신이 창조한 듯 살아 있는 사람 같았다. 피그말리온은 이 조각상을 바다의 요정, 갈라테이아Galatea라 부르며 살아 있는 여인을 대하듯 극진히 보살피다 마침내는 사랑에 빠져 동침까지 하는 지경에 이르렀다. 뿐만 아니라 매일 아프로디테 신전을 찾아 상아 조각 여인에게 생명을 넣어달라고 간절하게 기도했다. 피그말리온의 지

극정성에 감복한 여신이 조각에 숨결과 인간의 체온을 불어 넣어 주었다.

프랑스 신고전주의 화가 제롬은 조각상이 인간으로 변신하는 순간을 포착했다. 하반신은 아직 하얗고 매끈한 상아 조각이지만 머리에서부터 혈색이 감도는 인간으로 변해가는 갈라테이아의 모습을 실감나게 그렸다.

누구든 한 번쯤은 자신의 이상형을 창조해보고 싶어한다. 스스로 만들 수 있다면 사랑을 찾아 헤매는 힘든 여정도, 실패의 위험도 없을 테니까. 하지만 완벽한 이상형의 추구는 실패와 환멸로 이어진다.

욕망은 위험하지만 욕망 없이 사랑은 시작되지 않는다. 피그말리온이 갈라테이아의 욕망까지 만들 순 없었다. 갈라테이아는 아프로디테에게 인간의 피부와 숨결은 얻었지만 욕망까지 얻을 순 없었다. 욕망 없는 사람은 사랑의 주체가 될 수 없다. 갈라테이아는 피그말리온에게 사랑을 받지만 그를 사랑할 수는 없다.

꿈에 그리는 이상형으로 만들기 위해 뱃살을 깎아내고 취향이 주입된 존재를 상상해보라. 누군가에 대한 진정한 사랑은 상대를 존재하는 그대로 사랑하는 것이다. 다시 말하면 상대의 부족함에도 불구하고 상대를 포용하는 것이 아니라 그 부

족함까지 포용하는 것이다.

미켈란젤로는 전혀 다듬어지지 않은 돌덩어리 속에 인물상이 이미 구현되어 있다고 생각했다. 조각가인 그의 작업은 단지 인물을 덮고 있는 돌을 쪼아내는 것이다.

미켈란젤로의 생각은 사랑의 완성에 대한 멋진 은유이기도 하다. 사랑은 환상으로 상대를 창조하는 것이 아니라 아직 드러나지 않은 아름다움을 발견하는 과정으로, 그것을 덮고 있는 돌을 쪼아내는 일이다. 이것을 '미켈란젤로 현상'이라 부른다. 상대의 결점과 어리석음까지 포함해 온전한 존재로 사랑하되 사랑으로 서로를 긍정적인 방향으로 변화시키는 것이 사랑의 힘이다.

미켈란젤로의 작품들 중엔 미완성 조각들이 다수 있다. 그중 대표적인 작품이 그의 유작 〈론다니니의 피에타〉이다. 몇년 전 여름, 밀라노에서 이 조각상을 직접 봤을 때의 감동이 아직도 생생하다. 로마와 피렌체를 거치며 그의 대표작들 중 마지막으로 만난 이 조각상 앞에서 가장 오래 머물렀다. 바티칸의 피에타, 피렌체의 다비드에 비해 덜 다듬어진 작품이지만 더욱 감동을 느꼈던 건 조각에 담긴 간절함이 느껴졌기 때문이다. 완벽하진 않지만 진심 어린 사랑처럼.

가수 조관우의 노래 〈늪〉은 애절한 카스트라토의 고음으로

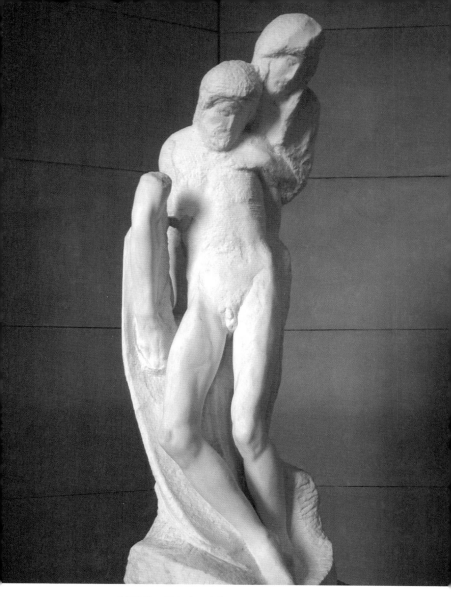

미켈란젤로 부오나로티 〈론다니니의 피에타〉 1564년

커튼 틈 사이로 처음 본 그녀에게 사랑에 빠졌지만 결혼한 그녀와 이루어질 수 없는 사랑을 담은 노래다. "진정한 사랑이란 언제나 상상 속에서만 가능한 법"이라며 상상 속으로 그녀를 초대한다. 상상 속에서만 가능한 사랑은 자위일 뿐이다. 사랑은 만남이며 부딪힘이다.

피그말리온은 사랑이 평등한 관계 속에서 이루어지는 것임을 깨닫지 못했다. 사랑 자체에 대한 사랑과 타자에 대한 사랑은 다른 것이다. 사랑 자체에 빠지는 일은 늪에 빠지는 일이다. 늪을 헤쳐 사랑으로 나아가기 위해서는 때로는 영혼의 부서짐과 자유의 구속을 각오해야 한다. 상대의 자유를 제한하려 할 것이 아니라 본인의 자유를 제한해야 한다.

지그문트 바우만은 두 주체의 만남인 사랑은 스스로 객체가 되는 시간을 수용해야 한다는 조건이 따른다고 했다. 객체가 되는 조건을 거부하고 주체성만 강조한다면 진정한 사랑은 불가능하다는 것이다.

희생과 헌신은 자신이 '객체가 되는 시간'을 기꺼이 받아들이는 태도이다.

장 레옹 제롬 (Jean-Léon Gérôme, 1824 ~ 1904 프랑스)

장 레옹 제롬은 윌리엄 부그로 등과 함께 프랑스 신고전주의 화파 말기를 대표하는 화가이다. 신고전주의의 전통을 이어받은 그의 작품은 성경이나 신화 그리고 역사를 주제로 삼은 작품이 대부분이다. 화법 역시 전통에 따라 정교한 선과 원근법을 바탕으로 붓질이 거의 드러나지 않는 매끈한 화면을 지향했다. 내용 면에서는 구체제 백인 귀족 남성의 입맛에 맞도록 화가의 상상력을 가미한 경우가 많다. 특히 여성이 대상이 된 작품들은 전형적인 남성 본위적인 시각이 노골적으로 드러난다. 소개한 작품 〈피그말리온과 갈라테아〉 역시 원본엔 피그말리온이 먼저 키스를 하는 것으로 나오지만 그는 갈라테아가 적극적으로 유혹하는 모습으로 그렸다. 이는 당대 여성을 악마화한 팜 파탈femme fatale의 이미지를 갈라테이아에 덧씌운 것이다.

제롬이 활동한 시기는 정확하게 인상파와 겹친다. 당대 주류 화파는 여전히 신고전주의였고 화단의 기득권 또한 그들이 쥐고 있었다. 신고전

주의자들이 보기에 인상주의자들은 한낱 치기 어린 반항아, 몹쓸 그림으로 화가의 명예에 먹칠하는 자들로 비칠 뿐이었다. 인상주의는 그들의 경쟁자가 아닌 적대자였다.

제롬은 말년에 카유보트Gustave Caillebotte, 1848~1894가 수집한 인상주의 화가들의 작품을 뤽상부르 미술관에 전시한다는 소식을 듣고 이에 반대하는 활동에 적극 나서기도 하는 등 멸시와 적대를 굽히지 않았다. 그러나 세상의 변화에 유연하지 못했던 그의 행동과 작품 세계에 대한 역사적 평가는 냉혹했다. 자기만의 예술관이 비난받을 일은 아니지만 도태는 피할 수 없다.

사랑도 그러하다. 모든 사회적 물질적 조건이 바뀌어 감에도 남성 가부장 중심의 사랑 논리에서 헤어나지 못한 사랑 방식은 실패할 가능성이 높다.

예술도 사랑도 시대와 문화의 산물임을 기억해야 한다.

남녀 본성론에 대하여
아탈란테와 히포메네스

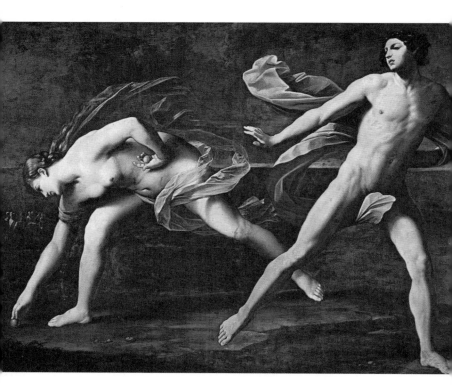

귀도 레니 〈아탈란테와 히포메네스〉, 1622~1625년

여성과 남성의 성 매커니즘에 관한 진화심리학의 주장은 여성들에게 적잖은 비판을 받는다. 인간 본성에 대한 과학적 관점이라는 지지만큼이나 사회 문화적 영향력을 과소평가했다는 비판도 만만치 않다. 진화심리학과 맥락이 닮은 옛이야기들을 보면 남녀 본성에 대한 편견들이 역사적, 사회적으로 생산되어 왔음을 짐작할 수 있다.

그리스 신화의 아탈란테와 히포메네스의 경주도 남녀의 본성에 대한 이야기다.

결혼이 비참한 결말로 이어진다는 신탁을 받은 아르카디아의 공주 아탈란테는, 남자는 멀리하면서도 뜀박질과 활쏘기를 좋아하는 여자 사냥꾼이다. 아탈란테라는 이름에는 '남자에 맞먹는 여자'라는 뜻이 숨어 있다. 조각 같은 몸매와 중성적 아름다움을 갖춘 공주에게 남성들의 청혼이 끊이지 않았다. 아탈란테는 그때마다 달리기 경주에서 자신을 이기면 결혼을 허락하겠지만 질 경우에는 목숨을 내놓아야 한다는 조건을 내걸었다. 아탈란테의 달리기 실력은 널리 알려졌지만 설마 여자에게 지겠냐며 목숨을 내건 도전자들은 번번이 비참한 최후를 맛보아야 했다. 그러한 경주의 심판을 보게 된 히포메네스도 아탈란테의 아름다움에 빠져 어느 날 경주에 도전한다. 실력으로는 공주를 이길 자신이 없었던 히포메네스는 아프로디

테에게 기도를 올려 황금 사과 세 알을 얻는다. 경주가 벌어졌고 히포메네스는 결정적 고비마다 황금 사과를 하나씩 던진다. 그때마다 아탈란테는 달리기를 멈추고 황금 사과를 줍느라 시간을 지체했다. 결국 히포메네스는 승리를 거두고 결혼에 성공한다. 이 이야기의 모티브는 황금 사과 때문에 벌어진 '파리스의 심판'과 비슷하다. 아내 헬레네를 납치한 파리스에게 복수하려는 남편 메넬레오스의 분노로 촉발된 트로이 전쟁에서 10년간의 어처구니없는 전쟁 끝에 수많은 병사들이 목숨을 잃었지만, 살아남은 장수들은 트로이 여인들을 전리품으로 나누었다.

진화심리학은 짝짓기에 목숨 거는 수컷의 행동을 종족 번식을 위한 진화의 산물이라 주장한다. 히포메네스는 꼼수를 부려 아탈란테를 차지했고 트로이 왕자 파리스는 전쟁을 불사하고 유부녀 헬레네를 납치해 짝을 삼는다. 두 남자 모두 아름다운 외모를 가진 여성을 밝히는데, 진화심리학에 따르면 이 또한 건강한 자손을 얻으려는 남성의 본능으로 설명된다. 여성에게 매력적인 파트너는 성실하고 힘센 남성이며 그러한 선택은 안전하게 아이를 키우고 지키려는 여성의 본능에 따른 것이라는 주장이다. 때문에 여성은 이상적인 남성과 교제하려고 치장에 신경 쓰고 허영심이 많다는 것이다. 남성은 사회적 지

위나 부를 과시하려고 고급 자동차 따위에 관심을 쏟고, 여성은 화장품이나 몸매에 더 관심을 기울인다는 속설을 진화심리학이 뒷받침한다. 황금 사과는 아탈란테와 그리스 최고 여신들의 허영심의 상징이고, 히포메네스의 달리기와 트로이 전쟁은 남성의 지혜와 힘과 권력의 은유다.

진화심리학과 그리스 신화의 일맥상통은 우연일까.

우리의 정체성은 선천적인 면도 있지만 사회 문화적 환경의 영향도 크다. 프랑스 철학자 보부아르는 "여자는 태어나는 것이 아니라 여자로 만들어진다"고 했다. 주디스 버틀러는 『젠더 트러블』에서 한 발 더 나간다.

"숙명처럼 고정불변한 것으로 여겼던 생물학적 성조차 사회 문화적으로 만들어진 것이다."

여성 대 남성의 이분법으로 나뉘지 않는 다양한 성질들이 문화적 강제에 의해 하나의 생물학적 성으로 고정되어버렸다는 주장이다. 버틀러의 주장에 따르면 여성성이라는 본질은 애초에 없으며 여성성과 모성을 당연하게 주입하려는 시도는 과학이 아닌 '성 정치'적 책략에 불과하다.

앙드레 기고의 주장 역시 신랄하다.

"여자는 어릴 때부터 기다리는 법을, 남자는 정복하는 법을 배운다. 반대로 배우면 곱지 않은 시선을 받는다. 남성의 광태는 너그럽게 봐준다. 남성의 열정은 찬양받지만, 여성의 열정은 의혹과 비난의 대상이 된다. 먼 옛날 원죄의 유산과 여성의 성욕을 생식기능으로 한정하려는 행위가 여성에겐 족쇄가 된다. 남성은 자유롭다. 남성은 '정복자'라는 가짜 본성과, 무엇에 도전하고 실패할 자유를 보장받는 것이다(『사랑의 철학』)."

사랑을 호르몬의 작용으로 설명하는 과학은 사랑의 본질을 설명하기엔 역부족이다. 인기를 끌었던 존 그레이의 『화성에서 온 남자 금성에서 온 여자』 같은 책도 남성과 여성의 본성에 대한 편견을 유포했다. 임지연은 『사랑, 삶의 재발명』에서 화성 남자 금성 여자의 구분 방식은 이성애주의를 특권화하고 생물학적 구분을 절대시하며 고정화된 여성성과 남성성을 고착화한다고 비판한다. 임지연은 존 그레이가 여성을 이상한 별에서 온 소비자, 사적 공간의 거주자, 비생산적 활동자, 개인화된 고립자로 전제하고, 남자들은 사회적 존재로서 직업에 충실하고 목적 지향적이며 문제 해결 능력을 가진 존재로 묘사한다고 주장한다. 진화심리학의 관점과 다를 바 없는 편견에 치우친 낡은 본성론이라는 얘기이다.

진화심리학은 분명 인간의 성과 욕망, 본성에 대해 나름의 설득력 있는 주장을 펼치지만, 인간이 창조한 고도의 문화적 성취, 그리고 윤리와 철학에 대해서는 설명하지 못한다는 사실을 인정하고 있다. 클림트의 〈다나에〉는 합일의 열락을 관능적으로 포착한 작품이다. 생물학에 각별한 관심을 가졌던 클림트는 정자와 난자 세포를 현미경으로 관찰한 내용을 작품에 암시하였다. 제우스가 변신한 황금 비는 정자, 다나에 오른쪽 천에 새겨진 둥근 문양은 난자의 상징이라는 주장이 설득력 있게 들린다. 생물학적 진화의 매커니즘으로 사랑에 대한 관념과 방식의 정당성을 찾기엔 인간의 문명과 의식은 더욱 빠르게 진화해왔다. 사랑의 문맹자가 되지 않으려면 문명을 따라야 한다.

구스타프 클림트 〈다나에〉 1907~1908년

귀도 레니 〈헬레네의 납치〉, 1631년

트로이의 여인들

아리스토텔레스가 '가장 비극적인 작가'라고 극찬한 에우리피데스는 트로이 전쟁의 후일담을 조명한다. 에우리피데스가 쓴 『트로이의 여인들』은 트로이 전쟁에서 살아남은 여인들의 비극적인 삶과 죽음을 그려낸 비극이다.

패전국 트로이의 여인들은 그리스군의 노예로 끌려간다. 트로이의 왕비 헤카베는 전쟁의 원인을 제공한 헬레네를 비난하지만, 정작 전쟁의 발발과 그 패배의 책임은 아들 파리스와 신들의 잘못에 있었다. 헬레네에게 죄가 있다면 세상에서 가장 아름다운 여자였다는 데 있다.

전리품 신세가 되어버린 죄 없는 트로이 여인들에겐 고통과 비탄만 남았다. 패전국 여인들은 승리에 도취된 병사들의 성 노리개로 전락했다. 총사령관 아가멤논은 트로이 공주 카산드라를 첩으로 삼아 함께 귀국함으로써 아내 클리타임네스트라의 원한을 사 죽임을 당하는 계기를 자초했다. 트로이 목마로 전쟁을 승리로 이끈 오디세우스는 왕비 헤카베를 시녀로 끌고 간다. 안드로마케는 자신의 남편이자 트로이군 총사령관인 헥토르를 죽인 아킬레우스의 아들 네오프톨레모스의 노예이자 첩이 되는 운명을 맞는다.

남자들이 일으킨 모든 전쟁의 최대 피해자는 여자들이었다. "전쟁은 여자의 얼굴을 하지 않았다."

사랑의 역사

티치아노 〈신성한 사랑과 세속적 사랑〉, 1514년

몇 해 전, 로마 보르게세 미술관에 걸린 티치아노의 그림 〈신성한 사랑과 세속적 사랑〉을 보면서 나도 모르게 경탄했던 기억이 생생하다. 한쪽 벽면을 채운 세로 118cm, 가로 279cm 크기의 그림 속 두 여인은 실물 크기에 가까웠다. 많은 색채를 사용하지 않았음에도 시선을 사로잡는 빛의 향연과 두 여인의 눈빛과 피부에서 당장 캔버스 밖으로 걸어나올 듯한 생명력이 느껴졌다. 보르게세가 소장한 수많은 명작 중에서도 최고의 가치를 지녔다는 이 작품을 완성할 당시 티치아노의 나이는 겨우 25세에 불과했다.

티치아노 베첼리오Tiziano Vecellio, 1488~1576는 르네상스 전성기와 마지막을 장식한 이탈리아의 대표적 화가이다. 피렌체의 형태주의와는 대비되는 베네치아 화파의 색채주의를 선도했다. 신성로마제국의 황제 카를 5세가 떨어진 붓을 손수 주워줄 정도로 화가로서 최고의 권위를 누렸다. 당대 최고 권력자들의 초상화 주문이 줄을 이을 만큼 그의 작품은 인기가 높았고 얻기도 힘들었다.

〈신성한 사랑과 세속적 사랑〉은 왼편 상단의 성곽을 향해 말을 타고 올라가는 베네치아의 귀족 니콜로 아우렐리오Nicolo Aurelio가 그의 신부 라우라 바가로토Laura Bagarotto에게 주는 결혼 선물이었다.

이 그림 곳곳에 사랑의 철학적 의미에 대한 알레고리가 숨어 있다. 두 미인들은 신플라톤 철학적인 천상의 사랑과 세속적인 인간의 사랑을 상징한다. 화려한 드레스를 입은 여인은 허영과 물질적 사랑을 은유한다. 그녀가 입은 흰색의 드레스, 은매화 화관과 장미는 결혼의 상징이다. 쌍둥이처럼 닮은 나체의 여인은 순결과 진실, 지고지순한 천상의 사랑을 나타낸다.

보석이 담긴 꽃병은 '세속에서의 짧은 행복'을, 나체의 여인이 들고 있는 기름 등잔은 '천상에서의 영원한 행복'을 상징한다. 두 여인의 가운데서 큐피드가 우물을 휘젓는 모습은 두 가지 사랑의 조화를 의미하는 것으로 보인다.

사랑은 인간의 보편적 감정이지만 시대와 사회에 따라 인식과 해석은 달랐다. 서양에서의 사랑의 뿌리는 구약성경이다. 구약은 온 마음을 다해 하느님을 사랑하고 네 이웃을 네 몸처럼 아끼라고 말한다. 구약이 제시하는 근본적인 사랑은 조건 없는 하느님에 대한 사랑이므로 나머지 모든 사랑은 근본적인 사랑의 법칙을 따를 수밖에 없다. 하느님에 대한 사랑의 법칙은 의심 없는 절대적 복종과 희생이다. 대표적 이야기가 아브라함과 이삭의 이야기이다. 하느님에 대한 사랑, 즉 복종은 다른 모든 가치에 우선한다.

하느님은 자신에 대한 사랑을 확인하기 위해 아브라함에게 그가 사랑하는 외아들 이삭을 번제물로 바치라는 분부를 내린다. 분부를 받은 아브라함은 아무런 의심도 저항도 없이 제단에 아들을 눕히고 칼을 빼든다. 천사의 등장으로 이삭은 죽음을 면하지만 아브라함은 여기에 대해 어떠한 질문도 던지지 않았다. 하느님의 뜻에 대한 절대적 복종은 살인하지 말라는 윤리적 계명에 앞선다.

인간의 보편적 윤리와 양심조차 유예할 수 있는 신에 대한 지독한 사랑의 법칙은 어디에서 오는 것일까? 절대적 권위와 힘을 가진 하느님에 대한 두려움 때문일까? 공포정치를 자행한 독재자를 숭앙하고 그의 죽음 앞에서 눈물을 흘렸던 사람들의 심리는 이와 다른 것일까?

인간은 하느님을 사랑한 '대가'인 은총으로 존재할 수 있게 되었다. 하느님에 대한 사랑이 더욱 보편적인 가치로 인간에게 적용된 고린도전서 13장은 "내가 예언 능력이 있어 모든 비밀과 모든 지식을 알고 또 산을 옮길 만한 모든 믿음이 있을지라도 사랑이 없으면 내가 아무것도 아니요"라며 사랑을 최상의 가치로 언명한다. 그리고 우리가 익히 들어온 구절이 이어진다.

"사랑은 오래 참고 사랑은 온유하며 시기하지 아니하며 사랑은 자랑하지 아니하며 교만하지 아니하며, 자기의 유익을 구하지 아니하며 성내지 아니한다."

절대적 존재에 대한 복종에서 파생된, 인간이 새겨야 할 사랑 원칙은 고귀하지만 세속의 인간에겐 너무 높은 이상이었다. 사랑에 대한 구약성경의 말씀은 아우구스티누스를 거치며 더욱 다듬어졌고, 중세에 이르기까지 서양인의 사랑 관념으로 자리 잡았다. 여기에 인간의 자유 의지와 감정이 개입할 여지는 없었다.

소크라테스가 말한 아가페agape에도 고린도전서에서 이야기하는 지고한 사랑의 가치와 정의가 담겨 있다. 진정한 마음으로 행하는 헌신적이고 조건 없는 사랑, 대가 없이 베풀고 보상을 바라지 않는 사랑이다. 우리가 사랑의 원형으로 생각하는 어머니의 사랑이 여기에 해당된다. 고대 그리스인들은 에로스eros, 즉 격정과 욕망이 따르는 연인 간의 사랑을 영혼의 혼란으로 생각했다. 플라토닉 러브는 섹스 없는 사랑이다. 육체적 욕망을 극복한 정신적인 사랑이 최상이라는 관점이다.

사랑에 대한 고대의 생각들은 중세에 이르러 기사와 영주 아내 사이의 사랑을 담은 궁정 문학으로 이어진다. 기사도적 사

랑을 그린 궁정 소설은 주로 로망어로 쓰였기에 로망스로 불렸으며 로맨스라는 단어의 기원이 되었다. 중세까지 사랑은 결혼의 전제 조건이 아니었고 육체적 관계도 배제되었다.

사랑이 개인화된 우리 시대는 사랑 없는 결혼의 거부는 당연시 된다. 그러나 근대 이전까지 사랑은 결혼의 필요조건도 충분조건도 아니었다. 하층 계급은 생산력을 높이는 수단으로서 가정을 이루었고, 지배 계급은 정략적, 경제적 이익을 위해 관계를 맺었기에 개인의 선택권은 없었다.

티치아노의 그림은 전통적인 사랑에 대한 인식의 변화가 싹트고 있음을 보여준다. 사랑은 정신과 육체의 결합이라는 관점을 긍정하는 메시지이다. 이후 로미오와 줄리엣의 사랑 이야기가 탄생하고 젊은 베르테르의 열정적 사랑과 루소Jean Jacques Rousseau, 1712~1778가 『신 엘로이즈La Nouvelle Héloïse』에서 찬미한 낭만적 사랑의 시대로 이어진다. 지금은 당연한 것으로 여기는 사랑의 원칙과 방식, 그리고 사랑과 성에 대한 관념들은 긴 세월을 거치며 사회적 환경에 따라 변화해 왔다.

현대에 이르러 개인화된 사랑은 확대된 성의 자율성을 바탕으로 친밀감을 추구한다. 섹스는 숨기고 배척되는 것이 아닌, 자연스럽게 함께 즐겨야 할, 적극적으로 사랑을 증명하는 행위가 되었다. 사랑하는 사이에서 이루어지는 섹스는 내밀하지

만 굳이 숨길 것 없는, 도덕과 윤리의 잣대로부터 자유로웠다. 사랑과 결혼, 결혼과 섹스는 문화적이고 윤리적인 기준으로 자리잡았다. 그러나 결혼이 사랑의 이상적인 결말이라는 인식도 잠시, 오히려 사랑의 무덤이라는 냉소가 팽배하고 있다.

급속히 변해가는 세상에서 남녀의 사회적 역할, 성별에 따른 역할도 하루가 다르게 변화하고 있다. 사랑의 쓴맛을 한 번쯤은 볼 수 있지만 세상의 변화를 따르지 못하면 평생 사랑의 쓴맛만 느낄지도 모른다.

에밀 프리앙 〈연인들〉 1888년

나를 놓아줘
다프네와 시링크스

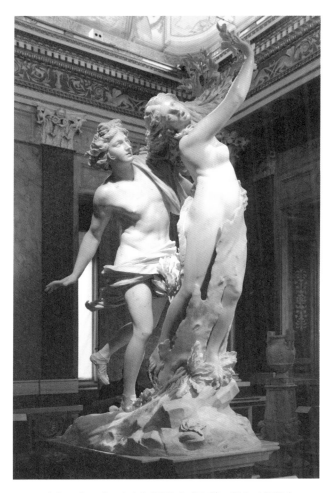

기안 로렌조 베르니니 〈아폴론과 다프네〉 1622~1655년

최근 혼자 사는 여성을 뒤쫓아 다니는 남자들이 화면에 잡힌 뉴스를 가끔 접한다. 여성들에게는 그 자체로 공포다.

스토크stalk는 '몰래 추적하다'와 '당당하게 걷다'는 두 개의 상반된 의미가 있다. 대부분의 스토킹은 몰래 이루어지지만 대놓고 접근하는 경우도 있다고 한다. SNS 등 온라인상에서 행해지는 사이버 스토킹도 사회적으로 큰 문제가 되고 있다.

스토킹 가해자의 80~90%는 남성이며 피해자의 80% 이상이 여성이라고 한다(한국성폭력상담소, 미국 내 스토킹에 대한 연구 조사, 2005년).

스토커는 표적이 된 상대의 기분·의지·감정 등을 전혀 고려하지 않고 쫓아다니며 사생활을 염탐한다. 스토킹은 단순한 사생활 침해를 넘어 협박·성폭행·살인 등의 범죄로 이어질 개연성이 높다. 요즘처럼 인터넷에 개인 정보가 흘러넘치고 각종 SNS를 통해 개인의 신상이 공개되기 쉬운 조건에서는 스토커들이 더욱 활개 칠 수 있다는 우려가 높다. 도시의 익명성, 정보화라는 사회적 조건과 함께 스트레스, 불안, 고독 등 현대의 심리적 병리 현상이 스토커가 늘어나는 원인으로 꼽히지만 스토커는 옛날에도 있었다.

로마의 보르게세 미술관은 시간별로 입장객 수를 제한하기

때문에 여유롭게 작품 감상에 몰두할 수 있었다. 쾌적하고 조용한 보르게세에도 늘 관람객으로 붐비는 장소는 베르니니의 조각품이 전시된 방이다. 그중에서도 〈아폴론과 다프네〉 조각상 주변은 줄을 서서 사진을 찍을 만큼 관람객들로 북적인다.

왕뱀 피톤을 처치하여 기고만장해진 아폴론은 에로스를 비웃다 대가를 치른다. 복수심에 휩싸인 에로스가 사랑의 금화살을 아폴론에게, 증오의 납화살을 다프네를 향해 쏜다. 사랑의 화살을 맞은 아폴론은 다프네를 성가시게 따라다니며 구애하지만, 다프네는 아폴론이 귀찮기만 하다. 어느 날 작정하고 끝까지 따라오는 아폴론을 피해 달아나던 다프네가 강기슭에 이르러 아버지인 강의 신 페네우스에게 기도를 올린다.

"저를 괴롭히는 이 아름다움을 거두어주소서!"

다프네의 기도로 그녀의 육신이 월계수로 변하기 시작한다. 월계수로 변한 다프네를 비통하게 끌어안으며 아폴론이 선언한다.

"내 머리, 내 수금, 내 화살통에 그대의 가지가 꽂히리라."

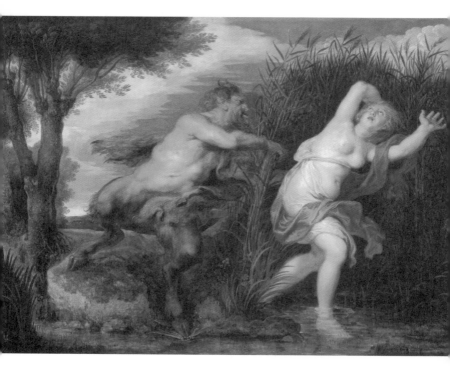

페테르 파울 루벤스 〈판과 시링크스〉, 1620~1625년

판과 시링크스의 이야기도 별반 다르지 않다. 두려움과 공포를 의미하는 패닉panic의 유래가 된 반인반수 판Pan을 피해 도망치다 판의 손길이 닿는 순간 갈대로 변해버린 시링크스Syrinx. 기어이 시링크스를 소유하겠다고 갈대를 꺾어 팬플룻을 만든 판.

아폴론의 활과 판의 피리는 소유와 파괴의 예술적 변주이다. 남성 스토커인 아폴론과 판의 스토킹을 못 견뎌 식물로 변한 여성 피해자의 이야기는 수많은 예술가들의 작품의 소재로 낭만화되었으며 뜨거운 '사랑의 열정'으로 둔갑되었다.

상대적으로 비율이 낮은 여성 스토커의 스토킹 대상은 주로 유명 연예인이나 유명 인사를 대상으로 하는 경우가 많다. 우상이 된 연예인의 일거수일투족이 자기를 향한 것이라는 착각이 점점 독점 욕구로 확대되어 스토킹으로 이어진다. 옛 애인이나 일면식도 없는 사람에게 당하는 스토킹의 대상은 대부분 여성이다. 특히 남녀를 불문하고 과거의 애인 관계에서 벌어지는 스토킹이 가장 위험하다. 일방의 결별 통보로 시작되는 스토킹은 처음엔 마음을 바꿀 것을 애원하며 잘못을 사과하는 경우도 있지만, 많은 경우 상대의 감정이나 의지는 무시한 채 과거의 관계를 강요한다. 그래도 통하지 않으면 폭력과 함께 더 끔찍한 짓을 저지르기도 한다. 스토킹 범죄의 증가는 "열번 찍어 안 넘어 가는 나무 없다"는 속담과도 관련이 있다. 여

성이 구애를 받아들일 때까지 포기하지 않는 남성의 행위를 너그럽게 봐주는 사회적 인식은 동서고금을 막론하고 널리 그리고 뿌리 깊게 퍼져 있다.

스토킹이 범죄로 인식되기 시작한 것도 최근 들어서다. 스토킹에 대한 사회적 인식과 사법 조치는 아직 엄격하지 않다. 그러나 스토킹의 표적이 된 사람들은 극심한 심리적 공포와 일상의 위협에 놓여 있다.

스토커는 '소유 아니면 파괴'라는 극단적 심리에 빠진 미숙한 자아의 소유자다. 철부지 의식으로 육체만 어른이 된 사람들이다. 자기밖에 모르는 아이들은 자신의 어떤 행동을 다른 사람이 싫어한다는 사실을 의식하지 않는다. 안다고 해도 별로 개의치 않는다. 자기 하고 싶은 대로 하는데도 다른 사람들이 자기를 좋아해줄 것이라 믿는다. 스토커들이 집요한 추근거림 이면에 깔려 있는, 상대도 자기를 좋아할 것이라는 심리는 여기서 비롯된다. 이처럼 미숙한 자아를 가진 스토커들은 자기 정체성의 결핍을 채우기 위해 타인에 집착하며 상대방의 거부가 진심이 아닐 것이라는 환상에 빠져 오히려 스토킹을 강화한다.

스토킹의 시작은 타인에 대한 몰입에서 비롯된다. 이 몰입에 순정이라는 자기확신까지 더해진다. 이렇게 순정과 몰입이 병

적으로 깊어진 케이스가 스토킹이다. 그래서 스토커들은 자신의 행위를 순수한 사랑의 표현이라 강변한다. 스토킹은 결코 사랑의 행위가 될 수 없다. 타자에 대한 심리적 폭력이며, 일상에 대한 침략이다. 스토킹에 대한 최악의 인식은 피해자에게 책임을 묻는 일이다. 피해자의 그럴 만한 행동, 유혹적인 태도를 기어코 찾아내 문제 삼는 경우가 허다하다. 타인에게 위협이 되는 감정이나 행위를 사랑으로 포장하는 사람은 사랑의 적이다.

요하네스 베르메르 〈와인 잔〉 1660년

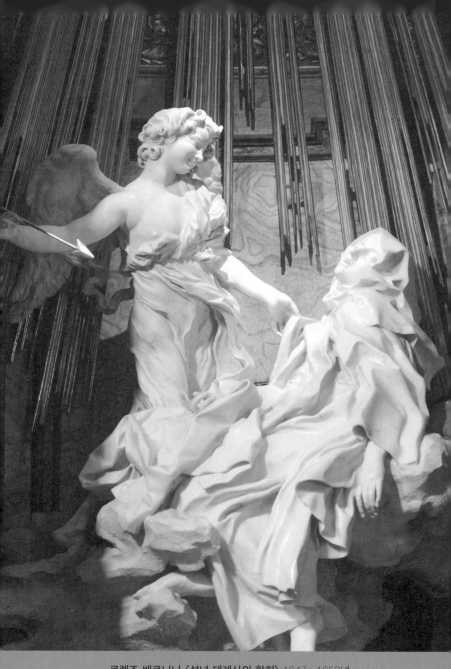

로렌조 베르니니 〈성녀 테레사의 환희〉 1647~1652년

로마의 바로크, 그리고 베르니니

바로크의 전조는 르네상스 말기부터 보이기 시작했다. 미켈란젤로의 〈최후의 심판〉 티치아노의 말년 작품들, 그리고 틴토레토의 작품들은 르네상스 고전 예술이 추구했던 '고요한 아름다움'을 탈피했다. 16세기에 접어들 무렵 바로크의 전조가 되는 작품들이 속속 등장했다. '일그러진 진주'를 뜻하는 포르투갈어 barroco는 고전 미술의 기품을 잃고 지나치게 장식적이고 현란하다는 경멸적인 뜻을 담고 있다. 로마에서 개화한 바로크는 종교 개혁과도 관련이 깊다. 종교 개혁의 거센 물결로부터 가톨릭을 지켜내기 위해 신도들의 시선을 사로잡을 새로운 이미지가 필요했던 것이다. 화려한 건축물, 역동적인 회화와 조각품을 위해 이탈리아 최고의 예술가들이 로마로 몰려들었다. 회화의 카라바조Michelangelo da Caravaggio, 1573~1610, 조각의 베르니니Gian Lorenzo Bernini, 1598~1680는 바로크 시대가 낳은 천재 예술가들이다. 유명한 광장과 분수와 건축물, 교회가 주문한 조각상에 이르기까지 로마라는 도시 자체가 베르니니의 작품이라 해도 과언이 아니다.

건축가로서도 뛰어난 역량을 보인 베르니니는 성 베드로 성당의 광장과 지금은 미술관으로 사용되는 바르베리니 궁을 설계했다. 트레비 분수의 최초 설계와 다뉴브, 나일, 갠지스, 라플라타 네 강을 의인화해 조각한 나보나 광장의 〈네 강의 분수〉, 스페인 계단 앞 〈바르카시아 분수〉를 만들었다. 가장 유명한 조각상 중 하나로 꼽히는 〈성녀 테레사의 환희〉는 그의 천재성이 집약된 작품이다.

남자, 남자를 사랑하다
아폴론과 히아킨토스

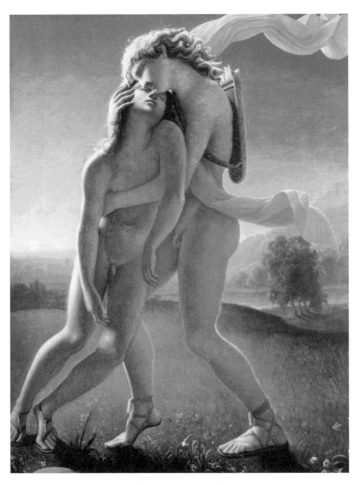

장 브록 〈히아킨토스의 죽음〉 1801년

미소년 히아킨토스를 사랑한 아폴론은 즐기던 수금과 활도 팽개친 채 어디를 가든 소년과 떨어지지 않았다. 이들의 사랑을 질투한 신이 있었으니 서풍의 신 제피로스다. 아폴론과 히아킨토스가 원반던지기 놀이를 즐기던 중 아폴론이 날린 원반이 서풍을 타고 맹렬히 히아킨토스를 향했다. 히아킨토스가 미처 잡기 전에 땅바닥을 스쳐 튕긴 원반이 그의 이마를 강타했다. 놀란 아폴론이 황급히 달려왔지만 이미 늦었다. 의술의 신 아폴론의 능력도 운명 앞에서는 힘을 쓸 수 없었다. 이마에서 솟구친 히아킨토스의 피가 대지를 적시더니 그 자리에 자줏빛 히아신스가 피어났다. 차가운 잿빛 하늘 아래 쓰러진 히아킨토스를 애절하게 껴안은 아폴론의 붉은 머플러가 무심한 바람결에 휘날린다. 히아킨토스를 사이에 둔 아폴론과 제피로스의 삼각관계가 불러온 비극이었다.

많은 사람들이 알고 있는 대로 고대 그리스에서 최고의 사랑은 스승과 젊은 제자 사이의 사랑이었다. 육체와 정신이 결합된 사랑에서 스승은 능동적으로 이끄는 역할을, 제자는 수동적으로 따르는 관계였다. 그리스뿐 아니라 많은 문화권에서 남성의 동성애는 보편적으로 존재했고 멜라네시아, 폴리네시아, 북아메리카 원주민 문화에는 동성애라는 용어 자체가 없

다고 한다. 금기로 여기지 않았다는 의미다.

중세 교부 철학자 토마스 아퀴나스가 신의 섭리에 위반되는 반자연적 행위로 규정하면서 금기시된 동성애는 청교도혁명을 거치면서 그 금기가 더욱 강화되었다.

미국 유전학자 에드먼드 비처 윌슨Edmund Beecher Wilson, 1856~1939은, 동성애가 생물학적으로 정상일 뿐 아니라 초기 인류 사회 조직의 독특한 자선 행위일 가능성이 높다고 주장한다. 나아가 동성애가 반자연적이라는 기독교 교리를 근거로 동성애자를 차별하는 행위는 비극이라고 주장한다.

영화 〈브로크백 마운틴〉은 이제 갓 스무 살의 두 남자, 에니스와 잭의 슬픈 사랑 이야기를 그렸다. 광활한 자연에 둘러싸인 브로크백 마운틴 양떼 목장에서 여름 한철 함께 일하게 된 두 청년은 서로의 마음을 터놓으며 우정이 깊어진다. 시간이 흐를수록 우정 이상의 감정으로 발전한 두 사람은 목장 일을 그만두게 되면서 갈등에 싸인다. 솔직하게 감정을 드러내며 다가서는 잭과 세상의 시선이 두려워 사랑을 피하려는 에니스. 자신의 진심을 속이고 도망친 에니스가 벽을 치며 절규하는 장면은 이룰 수 없는 사랑의 슬픔을 절절하게 보여준다. 동성 간의 사랑은 비극적으로 끝날 수밖에 없는 것일까.

토마스 만Thomas Mann, 1875~1955의 소설『베니스에서 죽음』을 영화화한 비스콘티 감독의 동명 영화 역시 영화사에 길이 남을 비극적 엔딩을 보여준다. 말러 교향곡 5번 2악장이 음울하게 흐르는 가운데 백사장에서 숨을 거두는 아센바흐의 마지막 장면은 충격이었다. 아내와 평생 각방을 쓸 만큼 여성에 대한 관심이 없었다는 토마스 만은『마의 산』에서도 자신의 동성애적 성향을 내비친다.

시인 베를렌과 랭보의 격렬한 사랑 이야기는 유명하다. 랭보와 사랑에 빠져 가족을 버린 베를렌은 자신을 찾아온 아내에게 이렇게 소리 질렀다고 한다.

"우리는 한 쌍의 호랑이처럼 서로를 맹렬히 사랑해!"

그러나 두 사람의 격정적인 사랑은 술판에서 벌어진 언쟁으로 랭보의 손목에 총을 쏜 베를렌이 폭행과 남색죄로 체포되면서 막을 내렸다. 프란시스 베이컨, 앤디 워홀, 데이비드 호크니 등이 익히 알려진 동성애 성향의 예술가들이다.

(지역별, 문화별 편차가 있지만)남성들의 5% 내외가 동성애를 경험했다고 한다. 숫자의 많고 적음을 이야기하려는 것이 아니다. 숫자의 많고 적음이 차별이나 억압의 근거가 되어선

안 된다. 유전자 때문이건 의지로 선택했건 실제의 사랑이 존재한다. 정상과 비정상을 나누는 절대적 기준은 없다. 개인의 신념과 지향을 도덕적으로 판단할 수는 없다. 유사 과학이나 종교의 잣대는 더 우스꽝스럽다.

다수결의 원칙?

다수결의 원칙은 민주주의의 기본 원칙 중 하나다. 헌법을 제외한 대부분의 법률은 과반수의 찬성으로 입법되며 단 한 표라도 많은 표를 얻은 입후보자가 당선된다. 다수결 원칙이 문제가 없지는 않지만 민주주의 제도로 이미 확고하게 자리 잡았다. 선거에서는 당선과 낙선으로 나뉠 뿐, 정상 비정상의 문제는 제기되지 않는다. 그러나 이 제도를 다른 사회 문제나 개인 성향에 관한 영역까지 확대해 백분율에 따라 정상과 비정상을 판단하려 들 때 차별과 배제, 억압이 발생한다. 성적 지향에 관한 문제가 대표적인 경우다. 성적 지향의 사전적 의미는 '타인에 대해 정서적·성적으로 끌리는 성향'이다. 한마디로 개인의 섹슈얼리티와 성적 관심의 방향이다. 이성애자를 비롯 양성애자, 동성애자, 무성애자 등 다양한 성적 지향이 존재하지만, 특정한 성향이 다수라는 것만으로 다른 성향을 가진 사람들을 비정상으로 낙인찍는다. 민주주의를 포함한 모든 이념의 제1 원칙은 개인의 자유와 권리 존중이다. 동성애 억압은 사회적 다수의 폭력이다.

여자, 여자를 사랑하다

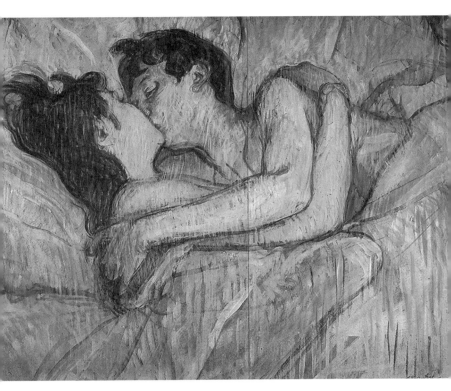

툴루즈 로트렉 〈침대에서의 키스〉 1892년

남성에 비해 여성의 동성애는 공공연하게 알려지지 않았다. 바깥 출입이 자유롭지 않았고 사회 활동이 제한되었던 여성의 동성애는 비밀스럽게 이루어졌을 것이다. 그런데 기원전 612년경 태어난 고대 그리스의 여성 시인 사포Sappho, B.C 7세기가 동성애자였다는 기록이 전해진다. 레즈비언lesbian이라는 용어는 사포가 여성 제자들과 함께 생활하며 사랑을 나누었다는 에게해의 레스보스Lesbos 섬에서 유래했다. 하지만 사포가 양성애자였는지 동성애자였는지에 대해선 이견이 있다. 일부 기록에는 파온이라는 청년에게 사랑을 거부당하고 레우카디아 절벽에서 자살했다는 이야기도 있다. 그리스 신화에도 아르테미스와 시종 칼리스토의 사랑 이야기가 있다. 역사적으로 남성의 동성애 기록이 훨씬 많지만, 남성 화가들은 남성의 성적 판타지를 충족할 요량으로 여성의 동성애를 묘사한 작품을 더 많이 남겼다. 서양 미술사에서 여성은 늘 대상화된 존재였으므로.

부유한 귀족 가문 출신의 화가 툴루즈 로트렉Henri Marie Raymond de Toulouse-Lautrec Monfa, 1864~1901은 선천적 장애에 사고가 겹쳐 키가 150㎝도 되지 않은데다 복합적인 신체 장애로 귀족 사회에 어울리지 못했고 아버지로부터도 배척당했다. 1884년 몽마르트르에 정착한 이후 환락가를 전전하면서 사회적으로 가장 비천한 신분의 여성들과 어울렸다. 로트렉은 자신과 허

물없이 지낸 매춘부들의 삶을 사실적으로 작품에 묘사했다. 그의 그림들에서 매춘부들은 성적으로 대상화되지 않고 연민을 담아 친근하고 생생한 모습으로 묘사되었다. 로트렉이 포착한 동성 연인의 포옹과 키스는 사랑의 행위로 비춰지기보다는 서로의 서글프고 고된 삶을 따뜻하게 위로하는 모습으로 보인다.

세인의 지대한 관심과 축복을 받으며 40년을 해로한 동성 커플이 있다. 미국 작가 거트루드 스타인Gertrude Stein, 1874~1946과 앨리스 B. 토클라스가 그 주인공이다. 거트루드는 피카소와 마티스를 적극 후원했고, 기자 생활을 하며 작가를 꿈꾸었던 20대의 헤밍웨이에게 작가의 삶을 격려하고 지원했다. 거트루드는 탁월한 감각으로 신예 예술가를 발굴하고 후원함으로써 현대 예술의 대모라는 별칭을 얻었다.

1906년 파리에서 열린 파티에서 처음 만난 거트루트와 앨리스는 서로에게 끌렸고 2년간의 열애 끝에 동거를 시작했다. 타인의 시선에 구애받지 않았던 두 사람은 커밍아웃은 하지 않았지만 굳이 관계를 숨기지도 않았다. 각자의 역할을 따로 정하진 않았지만 활달한 성격의 거트루드는 창작과 외부 활동을, 앨리스는 주로 가사와 내조 역할을 맡았다. 반지를 내밀며 먼저 청혼했던 쪽은 거트루드였다. 두 사람은 스페인으로 신혼

여행까지 다녀왔다. 쟁쟁한 예술가들의 후원자로 뒤늦게 명성을 얻은 거트루드가 앨리스와 함께 미국으로 귀국했을 때 언론은 환영 일색이었다.

사소한 갈등도 있었겠지만 서로의 역할을 인정했던 두 연인의 결혼생활은 무난했고 행복했다. 육체에 이끌린 사랑은 세월을 따라 퇴색되어 가지만 정서적으로 맺어진 두 사람의 사랑은 세월을 따라 무르익었다. 사랑의 탄생과 소멸, 조화와 갈등이 동성애라고 특별히 다를 것은 없다. 뭔가 특별한 것이 있을 것이라는 호기심, 지레짐작이 오히려 편견이다.

동성애와 함께 트랜스젠더 역시 사회적 편견에 시달린다.

1993년 12월 30일 미국의 작은 도시에서 일어났던 실제 사건을 다룬 영화 〈소년은 울지 않는다Boys Don't Cry, 1999년작〉는 남자로 다시 태어나기를 원했던 여자 티나 브랜든의 비극을 그린 작품이다.

티나는 남자로 살고자 하는 자신의 정체성을 인정하지 않는 세상에 저항한다. 남장을 한 채 크고 작은 사고를 일으키며 떠돌다 라나를 만나 진정한 사랑을 나눈다. 얘기치 못한 사건으로 자신이 생물학적 여성이라는 사실이 드러나고 라나의 사랑을 빼앗긴 옛 애인 존과 친구 톰에 의한 성폭행과 살인으로 티나의 삶은 무참히 짓밟힌다.

기억에 남는 영화 속 대사가 있다. 티나의 성 정체성을 알게 된 라나가 건네는 말이다.

"난 네가 남자란 걸 알아. 겁낼 거 없어. 세상이 얼마나 아름다운데. 우리도 아름답게 살아야지."

라나의 말은 진정한 사랑을 위한 주체의 결단이다.
라나의 말과는 다른 또 하나의 대사가 관객의 심리를 파고든다. 티나를 강간하면서 존과 톰이 내뱉는 대사이다.

"네가 여자이기 때문에 강간당하는 거야. 그런데 어떻게 네가 라나를 사랑한다는 거야?"

이 두 개의 대사에 감독 킴벌리 피어스의 메시지가 함축되어 있다.

1973년 미국정신의학회는 동성애는 질병이 아니라는 사실을 공식화하면서 정신과 진단명에서 삭제했다. 나아가 동성애가 인간관계와 사회생활에서의 결함을 의미하는 것이 아님에도 그들에 대해 행해지는 온갖 차별에 반대하며, 다른 사람들에

비해 그들에게 정신적으로 정상이라는 사실을 스스로 입증해야 하는 부담을 더 많이 지워서는 안 된다는 사실을 명시했다.

수많은 연구를 통해 동성애가 정신적 질환이 아니라는 사실은 이제 상식이 되었다. 동성애가 선천적인 것인지 후천적인 것인지에 대해서는 오랜 논란이 있지만 아직 정설은 없다. 그러나 의지로 성적 지향을 선택하는 건 아니라는 주장에는 별이견이 없다. 성적 지향은 유전적, 환경적 요소가 함께 작용하여 아동기 초기에 형성되기 때문에 십대 이후에는 자신의 성적 지향을 선택하기 어렵다는 주장이다. 자신의 성적 지향은 절반 이상이 10대에, 약 20%가 20대가 되어서야 인지한다.

일부 사람들은 동성애를 성 중독, 성범죄에 결부시키고 한국에서는 심지어 '종북세력'이라는 꼬리표까지 붙여 혐오를 조장한다. 혐오적인 단어와 동성애를 연관시켜 부정적 이미지를 유포하는 행위이다. 성소수자 문제에 무관심한 사람들은 이런 선동에 취약하다. 편견을 갖게 된 사람은 동성애에 대한 차별과 폭력에 무감각해진다.

여러 국가에서 동성혼은 법적으로 인정받고 있다. 동성애, 성소수자에 대한 사회적 인식은 문화적 차원을 넘어 문명의 척도가 되어가고 있다. 아직 우리 사회가 동성애를 법적으로 인

정할 여건이 조성되지 않았다는 사실은 여전히 이성애만이 '정상'이라는 편견의 반영이다.

성다수자라는 용어는 사용되지 않는다. 동성애자, 성소수자라는 단어가 어색하게 들릴 때는 언제쯤일까. 일상의 언어에 사회적 위계가 숨어 있다. 화가와 여성 화가, 의사와 여의사, 그리고 성소수자.

영화, 소년은 울지 않는다(Boys Don't Cry)

1999년 미국에서 개봉된 트랜스젠더(FTM) 주인공의 실화를 다룬 영화다. 티나 브랜든 역을 맡아 열연한 힐러리 스웽크가 2000년 아카데미상 여우주연상을 수상했다. 각본을 쓰고 연출을 맡은 킴벌리 피어스는 논문 자료를 수집하던 중 티나 브랜든 사건 기사를 발견한다. 이후 5년간 관련 자료를 수집하면서 영화를 만들기로 결정하고 2년 반 동안 오디션을 거듭하며 힐러리 스웽크에게 티나역을 맡긴다. 힐러리는 연기에 몰입하기 위해 촬영 전 약 한 달간 남자로 생활했다.

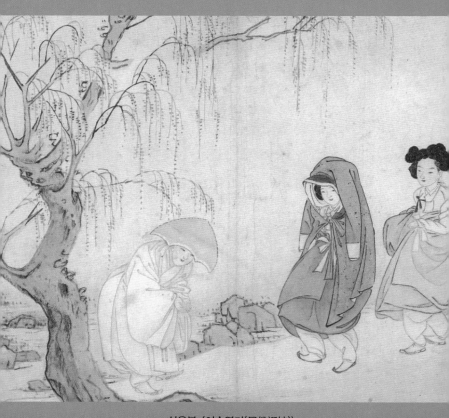

신윤복 〈이승영기(尼僧迎妓)〉

혜원이 동성애를?

혜원 신윤복의 생애에 대해서는 알려진 사실이 거의 없다.

신윤복은 김홍도를 창조적으로 재해석해 독창적인 화풍을 개척한, 김홍도와 쌍벽을 이루는 풍속화의 대가이다. 특히 남성 양반 중심 세계관을 벗어나 부녀자의 일상과 성 풍속 등 소재의 다변화를 꾀하였다.

그의 작품 〈이승영기〉는 당시로서는 파격적이지만, '시장'의 요구를 적극 반영했을 작품이다. 간송미술관이 소장한 〈혜원전신첩惠園傳神帖〉에 들어 있는 〈이승영기尼僧迎妓〉의 화제畫題 는 비구니가 기생을 맞이한다는 뜻이다. 최순우1916~1984는 이 그림을 '여인들의 아랫도리 흰 속곳을 훔쳐보고 있는 승려'라고 해석했다. 여승의 얼굴은 장옷을 쓴 여인만큼이나 곱다. 승려의 표정은 시주를 위한 공손이라기엔 뭔가 야릇한 느낌이다. 혜원이 동성애를 암시하려 했던 것으로 짐작할 수 있는 대목이다. '이승영기'를 여인 사이의 은밀한 만남으로 바라보는 것, 신선한 해석이다.

몇 해 전 문근영이 남장 여자 신윤복으로 출연했던 드라마 〈바람의 화원〉이 떠오른다. 물론 드라마적 상상일 뿐이지만.

2장

사랑에 빠지다

시들지 않는 아름다운 환상
첫사랑의 추억

호아킨 소로야 〈꽃을 든 이탈리아 소녀〉 1886년

중학교 1학년 때, 한 살 많은 동네 누나가 영화를 보러 가자고 했다. 무슨 영화냐 물었더니 이미 몇 번이나 외우듯 읽었던 〈소나기〉라는 대답에 조금 실망스러웠지만 만두를 사준다는 꼬드김에 부산 범일동에 있는 극장으로 따라갔다. 낡고 오래된 두 편 동시 상영관의 화면은 엉망이었지만, 하얀 교복 차림의 여학생들이 극장을 가득 메우고 있었다.

당시 떠오르는 스타 성룡이 나오는 영화라면 더 좋을 텐데, 하는 아쉬움 속에 영화가 시작되었다. 하지만 얼마 지나지 않아 그런 아쉬움은 온데간데 없어졌다. 내가 마치 영화 속 소년인 양 징검다리에 앉아 있는 소녀의 모습에 빠져들었다. 소녀에게 반해 흑기사가 되어가는 소년의 우스꽝스런 장면마다 소녀 관객들의 까르륵, 웃음이 터졌고, 그때마다 나는 소년에게 질투가 일었다. 함께 들판으로 나간 소녀와 소년이 소나기를 만나 비를 피하는 사이 스치듯 맨살이 닿는 장면에서는 까닭 모를 떨림이 일었다. 비가 그치고 소년이 하얀 블라우스에 반바지 차림의 소녀를 업고 불어난 개울물을 건너는 장면에서 나의 질투와 떨림은 클라이맥스를 향했다. 그런 감정의 끝에, 소녀의 죽음과 소녀가 남겼다는 마지막 한마디는 오랜 시간 가슴을 아리게 했다.

"그런데 참, 이번 계집애는 어린 것이 여간 잔망스럽지가 않아. 글쎄 죽기 전에 이런 말을 했다지 않아? 자기가 죽거든 자기 입은 옷을 꼭 그대로 입혀서 묻어달라고……."

이 유언보다 진심 어린 사랑 고백이 또 있을까?

극장 여기저기 훌쩍이는 소리가 들렸지만 남자답게 보이고 싶었던 마음에 고인 눈물을 슬쩍 찍어냈던 기억이 있다. 만두를 못 먹었다는 기억을 끄집어낸 건 한참 시간이 흐른 후였다. 그리고 얼마 지나지 않아 첫사랑이 왔다, 갔다.

내가 다니던 중학교 인근에 살면서 우리 집 근처 여자중학교를 다니는, 눈부신 하얀 피부에 서울 말씨의 소녀는 다리에 장애를 앓아 목발을 짚고 다녔다. 하루 두 번, 거의 어김없이 등하굣길에서 만나는 소녀에게 애틋한 감정을 품기 시작한 건 어느 여름날 하굣길에서였다. 늘 가방을 들어주던 여동생은 보이지 않고 땀을 뻘뻘 흘리며 혼자 힘겹게 계단을 오르는 모습과 마주쳤을 때부터였다. 말을 건네지도 못하고 얼른 가방을 받아들어 도와주고 돌아서는 순간, 등 뒤로 희미하게 들렸던 '고마워' 한마디에 얼굴이 빨갛게 달아올랐다. 행여 상기된 얼굴을 들킬까 못 들은 척 후다닥 계단을 내려와 골목으로 내뺐다. 그날 이후 매일의 등하굣길은 소녀와 마주칠 상상으로 가슴이 콩닥거렸

다. 어쩌다 시선이 마주치기라도 하면 소녀는 엷은 미소만 보이다 이내 시선을 거두었고, 나는 매번 얼굴만 붉히곤 했다. 여름방학을 앞둔 어느 날 하굣길에 소나기가 퍼부었다. 우산 가진 친구에 빌붙어 집으로 가는 길에 우산도 없이 고스란히 비를 맞으며 집으로 가는 소녀를 보았다. 함께 가던 친구 녀석들이 비에 젖은 하얀 교복에 비친 소녀의 속살을 두고 킬킬거렸지만 나는 애써 외면했다. 친구 녀석들에게 행여 그녀에 대한 내 속마음이 들킬까 일부러 외면하는 마음에 도울 길을 찾기는 난망한 일이었다. 그날이 마지막이 될 줄 몰랐다. 그날 이후 소녀와 마주칠 수 없었다. 방학 동안 가끔 학교 운동장에서 야구 시합을 하는 날이면 행여 하는 마음에 학교 주변을 서성였지만 볼 수 없었고 방학이 끝나서도 더 이상 소녀는 보이지 않았다. 뭔지 모를 아린 마음에 해가 저물도록 골목길 모퉁이 집 계단에 앉아 기다려도 봤다. 소용없는 일이었다. 가을까지 앓았다.

우리에게 첫사랑이 아름다운 추억으로 남아 있는 이유는 역설적이지만 이루어지지 않았기 때문이다. 첫사랑은 겨우 열에 하나 정도 이루어진다고 한다. 이루어진 사랑이 세월의 풍파 속에서 어떻게 변해가는지 경험해본 사람들은 알 테다.

첫사랑은 앓기만 하다가 끝나버린다. 꽃을 피우지 못했으니

시들 일 없이 평생의 풋풋한 기억으로 간직된다. 소녀의 죽음처럼 끝나버린 『소나기』의 첫사랑은 소년의 기억에서 결코 사라지지 않을 불멸성을 얻게 될 터이다.

첫사랑의 경험은 일찌감치 사랑의 비의를 알려주는 예고편이다. 사랑은 본질적으로 덧없고 사랑의 시작에는 이미 종말의 그림자가 따라붙는다. 사랑에 빠지는 것은 본능이지만 사랑을 지켜내기 위해서는 의지와 정서적 성숙이 필요하다는 진리를 첫사랑으로 깨닫기도 한다. 첫사랑은 인지적 편향으로 이상화시킨 이미지에 빠지는 것이다. 하지만 먼 훗날, 아릿한 추억으로 남은 사랑의 환상 하나쯤 간직한다고 뭐가 어떤가!

첫사랑의 환상이 사랑의 실패로 허우적대는, 삶의 무게에 비틀거리는 나를 다독이는 묘약이 되어 주기도 하니까.

한국인들의 첫사랑의 원형, 〈소나기〉

국어 교과서에 나온 글 중 가장 감명을 받은 글을 묻는 어느 설문조사에서 〈소나기〉가 90%로 단연 1위였다고 한다. 청년 세대는 어떨지 모르지만 50대 전후의 세대에게 〈소나기〉는 첫사랑의 원형으로 기억되는 소설이다. 〈소나기〉는 1959년 영국 〈인카운터(Encounter)〉지가 주최한 '세계의 아름다운 단편소설' 콩쿠르에 뽑혀 10개 국어로 번역되었다.

호아킨 소로야 〈그 바다에 가고 싶다〉 1909년

호아킨 소로야Joaquin Sorolla y Bastida, 스페인 1863~1923는 한국에는 잘 알려지지 않았지만 인상주의의 불모지 스페인의 대표적 인상주의 화가이다. 고향 발렌시아의 바닷가 풍경으로 알려지기 시작한 그는 대담한 붓터치와 색채, 그리고 독창적인 빛의 표현으로 개성 있는 작품들을 남겼다.

어린 시절 부모를 콜레라로 잃고 고아가 되어 여동생과 함께 이모의 보살핌 속에 성장했다. 일찌감치 그림에 소질을 보여 15세부터 미술 공부를 시작했고 프라도 미술관에서 대가들의 작품을 모작하며 실력을 쌓아갔다. 22세가 되던 해 로마 미술아카데미에서 4년간 장학금을 받으며 더욱 세련된 화풍을 개척했고 이후 파리에 진출하여 성공을 거듭하며 국제적 명성을 얻었다. 1920년 작업 중 뇌졸중으로 쓰러져 3년을 투병했지만 회복하지 못하고 숨을 거두었다.

그의 작품 〈그 바다에 가고 싶다〉는 발렌시아 앞바다를 산책 중인 아내와 딸을 그린 작품으로 캔버스가 하얀 색채로 눈부시다. 바닷물과 바람이 같은 결로 흐르는 백사장을 산책 중인 양산을 든 딸과 모자를 든 부인의 하얀 드레스에 부딪히는 빛의 생기만큼이나 모녀의 행복한 모습이 환하게 느껴지는 수작이다.

사랑에 빠지다

로렌스 알마 타데마 〈더 이상 묻지 마세요〉 1906년

달콤함의 이면에 쓴 고통을 숨겨 둔 사랑의 양면성. 사람들은 늪이나 함정처럼 사랑에도 '빠진다'는 표현을 쓴다. 영어권에서도 'falling in love'라고 표현하니 서양인들도 사랑은 이성을 잃게 하는 요물이라는 생각을 했던 것일까. 사랑에 빠져본 사람이라면 한 번쯤은 경험했을 것이다. 감당 못 할 감정, 허우적이는 이성을.

『로미오와 줄리엣』1막1장은 사랑을 이렇게 정의한다.

"사랑은 한숨 속에 피어오르는 연기지. 순결해지면 애인의 눈 속에서 빛나는 불꽃이요. 흐려지면 애인의 눈물이 쏟아지는 바다가 되네."

사랑의 쓴맛을 알면서도 다시 사랑이 찾아오면 기어이 빠져버리고 만다. 여성을 혐오했던 니체도 사랑의 감정 앞에선 시인이 되었다. 니체에게 루 살로메는 사랑의 신이었다. 니체는 처음 만난 루 살로메에게 닭살 멘트를 날렸다.

"우리는 어느 별에서 떨어져 서로 만나게 되었을까요?"

니체는 루 살로메와의 대화를 자서전에 남긴다.

나도 공습자였는데, "스물네 살짜리 유대인 여성은 내가 너무 거만하게 그녀를 요구했을 때 나에게 뭐라고 말했던가?" "길거리 여자나 물색하게요. 당신은 상호적인 사랑과 이해를 기반으로 삼지 않으면 나를 가질 수 없어요!"라고 했다. ······ "여자는 전사戰士의 유흥遊興을 위해 만들어졌다"고 나는 말했지만, 루 살로메는 전사를 여자의 유흥거리로 만들어서 나의 말을 뒤집어버렸다.

로렌스 알마 타데마Lawrence Alma Tadema, 1836~1912의 〈더 이상 묻지 마세요〉에서 푸른 하늘과 바다가 보이는 대리석 벤치에서의 사랑 고백이 로맨틱하다. 남자 귓등의 붉은 장미가 여인의 얼굴을 물들였다. 고백은 성공했다. 눈에서 시작된 사랑이 손에서 손으로 감전된다. 우연을 가장해 스친 연인의 살결, 그 아득한 부드러움.

사랑에 빠지는 순간을 큐피드의 화살에 비유한다. 내가 그 화살을 맞았다는 사실은 화살촉에 묻은 사랑의 묘약에 감염되었으며, 대책이 없으며, 고통에 빠져들게 되었다는 뜻이다. 사랑은 큐피드가 내린 운명이다. 큐피드의 화살은 착각의 화살이기도 하다. 착각 없이 사랑은 싹틀 수 없으므로 착각은 가장 확실한 사랑의 촉진제다.

그러나 사랑이 감정과 운명의 지배만 받는 것은 아니다. 의도해서 사랑에 빠질 순 없지만 사랑을 거부하지 않는 한 어쩔 수 없는 일이었다고 변명할 수는 없다. 사랑엔 우리의 의식과 의지가 개입한다. 개입해야만 한다.

에리히 프롬Erich Pinchas Fromm, 1900~1980은 『사랑의 기술』에서 "누군가를 사랑한다는 것은 결코 열정만은 아니다. 그것은 결단이고 판단이고 약속이다. 만일 사랑이 열정일 뿐이라면, 영원한 사랑을 약속할 기반은 없을 것"이라고 했다.

운명도 마찬가지다. 사랑이 오로지 운명에 달려 있다면 사랑을 위한 우리의 노력과 의지가 너무 초라해지지 않는가.

사랑은 밤하늘에 반짝이는 별이 아니다. 각자의 일상에서 부딪히고 부대끼며 이루어가는 현실의 삶 속에서 싹트고 자라난다.

임지연은 『사랑, 삶의 재발명』에서 연인은 "사랑하라는 정언명령을 따르는 이행자"가 아닌, 스스로 사랑의 원리를 만들어 실천하는 "사랑의 입법자가 되어야 한다"고 강조한다.

요즘은 알마 타데마의 그림 속 장면 같은 고백을 일컬어 '작업'이라고 한다. 작업에는 거래의 의미가 담겨 있다. 무언가를 주고 받아낸다는 의미일 테다. 그림처럼 달콤한 속삭임과

꽃 한 다발로 그녀의 육체를 노린다든지, 역으로 그의 노림수에 말려든 척 그의 무언가를 얻어내는 것이 작업이다. 스펙으로 거래되는 사랑, 아름다운 외모와 몸매로 얻을 수 있는 아파트. 이들을 연결하는 중매 사업 등은 자본주의 사랑법의 쓸쓸한 이면이다. 사랑마저 허접해진 세계에서 위로도 구원도 셀프(self)가 유행이다.

썸(some) 타다

'썸(some) 탄다'는 말이 이젠 익숙하다. 유래는 모르지만 짐작하기로 '간보다'라는 의미 같다. 무작정 연애로 발생하는 감정의 낭비를 피하겠다는 방어 심리 때문에, 거절에 대한 두려움 때문에 썸만 타는 것일까.

무엇 하나 녹록지 않는 현실이 사랑마저 불편하게 만드는가 싶다.

로렌스 알마 타데마 〈반가운 발자국 소리〉 1883년

라파엘 전파로 분류되는 알마 타데마Lawrence Alma Tadema 1836~1912는 네덜란드 출신으로 영국에서 활동했다. 학창 시절에는 법률과 그림 공부를 병행했지만 병약한 탓에 법률가의 길을 포기하고 그림 공부에만 전념하였다. 유명 화상과의 친분 덕에 영국에 작품을 전시하는 기회를 얻으면서 이름을 알렸고 이후 영국에서 성공 가도를 달렸다. 고고학에 대한 남다른 관심으로 폼페이 유적을 비롯한 고대 그리스, 로마시대 유적지를 탐방하며 고대 문화 예술에 영감을 받았다. 빅토리아 시대 부르조아의 취향을 자극한 그의 작품들은 매우 인기가 높아 당대 영국에서 가장 비싼 가격에 팔려나갔으며 43세에 로얄 아카데미 회원, 63세에는 빅토리아 여왕으로부터 기사 작위를 받는 영예를 누렸다.

그의 작품들은 지중해 푸른 바다와 밝고 투명한 빛이 고대 건축물과 절묘한 조화를 이루어 따뜻하고 평화로운 분위기가 감돈다. 현란한 색감과 세부까지 꼼꼼하게 신경 쓴 사실적 묘사도 일품이다. 그러나 당대 미술 평론에 가장 영향력이 컸던 러스킨은 시대성도 반영하지 못하고 전통적인 화풍에서 벗어나지 못했다며 혹평했다. 당시 파리를 중심으로 인상파 이후 새로운 미술 운동이 주류가 되어가면서 그의 이름은 서서히 잊혀져갔다.

1960년대 이후 재평가가 이루어지면서 다시 빛을 보게 된 그의 작품들은 특유의 부드러움과 달콤함으로 우리의 지친 일상에 위로를 준다. 예술의 쓰임새도 우리의 취향도 다양하다. 알마 타데마의 가장 큰 미덕은 마음은 편하게, 눈은 즐겁게 하는 데 있는 것 같다.

사랑 통신, 느림의 미학

가브리엘 메추 〈편지 쓰는 젊은이〉 1662~1665년

가브리엘 메추 〈편지 읽는 여인〉 1664~1666년경

비슷한 시기에 그려진 가브리엘 메추Gabriel Metsu, 1629~1667의 두 작품은 형식과 내용상으로는 한 쌍의 작품 같지만 이에 대한 명확한 근거는 없다. 17세기 네덜란드 일상의 풍경을 담은 장르화에는 편지를 소재로 한 작품이 많다. 해외 무역을 통해 부를 축적했던 당시 네덜란드 남자들은 상인이나 선원으로 먼 항해에 나서는 경우가 많았다. 그들에게 편지는 가족과 연인과의 요긴한 통신 수단이었다. 당시 네덜란드 사회는 교육적인 측면에서 청소년들에게 편지를 권장했다고 한다. 한량 같은 남자들은 외롭게 가정을 지키는 여인들에게 수작을 거는 편지를 더러 띄우기도 했으리라. 베르메르Johannes Vermeer, 1632~1675를 비롯한 당대 네덜란드 화가들 사이에선 성 풍속과 성 도덕에 관한 주제가 유행했다.

가브리엘 메추의 〈편지 쓰는 젊은이〉에서 그림 속 잘 생긴 청년은 환한 창가 테이블에서 진지한 표정으로 편지를 쓰고 있다. 벽에 걸린 풍경화는 청년의 기대를 은유적으로 보여준다. 풍경처럼 수신자와의 관계가 무난하게 이루어지길 바라는 청년의 마음이다.

〈편지 읽는 여인〉은 좀 더 복잡한 상징을 담고 있다. 젊은 안주인은 바느질을 멈추고 하녀에게 보이지 않게 살짝 편지지를 돌려 읽는 중이다. 바닥에 뒹구는 골무는 사랑에 빠진 여인

의 마음을 암시하고 앞에 뒹구는 신발 한 짝은 성적 욕망을 은유한다. 하녀가 끼고 있는 양동이에 그려진 화살표는 큐피드의 화살을 연상시키고, 손에 든 편지는 하녀가 연애편지의 전달자임을 말해준다. 바닥에서 고개를 쳐든 개는 가정에의 충실을 의미한다. 하녀의 오른손에 젖혀진 커튼 뒤 걸린 그림 속 폭풍우에 갇힌 배 두 척은 연인들의 순탄치 않을 앞날을 예고한다. 남편의 긴 항해 동안 외간 남자와의 사랑의 갈등을 예견하듯 커튼을 열어젖혀 슬쩍 그림을 보여주는 하녀만이 진실을 알고 있을 것이다.

불과 이삼십 년 전만 하더라도 편지는 가장 로맨틱하게 자신의 마음을 전할 수 있었던 연애 통신이었다. 밤새 열정으로 쓴 편지를 아침에 다시 읽으며 이건 아니다 싶어 부치지 못한 일, 도착한 편지가 부모의 손에 들려 난처했던 기억. 글깨나 쓰는 친구들은 연애편지 대필로 생맥주와 통닭의 호사를 누리기도 했다. 그러나 편지는 쓰는 데 며칠, 닿는 데 며칠이 걸렸으니 애타게 기다리는 시간이 필요했다. 먼길을 거쳐 당도한 편지의 겉봉을 뜯을 때의 그 설렘, 그 떨림!

휴대폰이나 SNS 등 통신 수단이 다양해진 요즘은 메시지 발신과 수신이 거의 동시에 이루어진다. 시간과 거리에 관계없이 즉각 전달되는 통신은 상대를 감시하는 도구가 되기도 한

다. 떨어져 있어도 떨어진 게 아니니 그리움이 들어설 자리도 없다. 바로 응답하지 않으면 의심받는다. 몇 초의 기다림조차 용납하지 않는 5G 통신은 서로에게 다가가는 시간의 풍경을 모두 지워버렸다. 기다림도 그리움도 함께 지워졌다.

　2014년 개봉한 스파이크 존스 감독의 영화 〈Her〉는 디지털 시대의 사랑을 성찰한다. 남자 주인공 테오도르(호아킨 피닉스 분)는 '아름다운 손편지 닷컴'에서 일하며 고객의 마음을 전달하는 편지 대필 작가다. 아내와 별거하며 우울하게 지내던 테오도르는 인공지능 여인 아만다(스칼렛 요한슨 분)를 만난다. SNS를 통해 글과 이미지로 익명의 타인과 접속하듯 테오도르와 사만다의 접촉 방법은 소리가 유일하다. 기발한 아이디어로 사만다의 눈 역할을 하는 스마트폰 카메라 창을 그가 바라보는 곳으로 돌려 가상의 야외 데이트를 즐긴다. 시선을 마주칠 순 없지만 같은 곳을 바라보는 것으로 위안을 삼는다. 육체를 접촉할 방법은 전혀 없다. 좋게 보자면 둘의 사랑은 플라토닉 러브. 테오도르는 사만다와 대화를 통해 나름의 즐거움과 위안을 얻는다. 그러나 사만다가 접속하는 사람이 8,316명, 그중 사랑하는 사람이 641명이라는 고백을 듣고 좌절한다.

마지막 장면에서 사만다는 다음과 같은 말로 테오도르에게 이별을 통고한다.

"자기라는 책을 읽는데, 난 그 책을 너무 사랑해. 그런데 인간에 맞춰 천천히 읽다보니 단어들이 따로 떨어져 엄청난 공간이 생긴 거야. 아직 자기도 느껴지고 우리 사연도 찡하지만, 난 시공을 초월한 공간 속에 들어와 있어. 물질계의 공간이 아닌 이곳에, 있는지도 몰랐던 다른 세상이 존재하더라. 자기를 많이 사랑해. 그렇지만 난 여기 와 있어. 이게 지금의 나고, 그러니 날 놓아주었으면 해. 간절히 바라긴 해도 자기라는 책 속에 살 수는 없어."

관계는 맺기도 끊기도 쉽지 않지만 인터넷 접속은 자판만 누르면 된다. 손쉽게 맺고 끊는 접속에서 헌신이나 인내를 기대할 수 없다. 접속에 매달릴수록 관계는 더욱 허기진다.

관계는 '사이'에서 맺어지고 깊어진다. 관계를 성찰할 시간의 사이, 그리움을 쌓아갈 시간의 사이가 필요하다. 광속으로 연결되는 접속은 사이를 소거한다.

얀 스테인 〈시골 학교〉 1665년

네덜란드 회화의 저력

네덜란드 일상화에서 가장 먼저 이름이 떠오르는 화가는 베르메르이다. 그러나 매력적인 일상화를 맛깔나게 그린 화가들은 이 장에서 소개한 가브리엘 메추 외에도 적지 않다.

일상의 풍경을 담은 그림은 네덜란드에서 특화되어 발전했다. 네덜란드는 오랜 세월 프랑스를 비롯한 유럽 강대국의 지배를 받은 관계로 왕족이나 귀족 계급이 거의 없었다. 베스트팔렌 조약으로 독립 후 가장 먼저 신교를 받아들임으로써 가톨릭교회를 장식했던 대형 종교화가 들어설 자리가 없었다. 또한 국가의 중추 계급은 상인 출신의 부르주아였다. 근검했던 그들의 취향에 가장 부합하는 그림이 자신의 집 한쪽 벽을 장식할 크기 정도의 일상화였다. 유럽 예술의 중심 프랑스에서 일상을 그린 장르화는 19세기까지도 가장 낮은 등급의 그림으로 천대받았다. 일상화는 당대 미시사 연구의 가장 훌륭한 사료로 손색이 없다. 당시 서민들의 삶과 애환, 도덕과 세계관이 꾸밈없이 담긴 일상화는 유쾌하고 해학적인 작품과 도덕적인 타락을 경계하는 작품이 주를 이루지만, 베르메르의 경우처럼 고도의 상징성과 사물의 은유적인 배치로 해석의 재미를 선사하기도 한다.

17세기에 유행한 일상화의 대가로 피테르 데 호흐Pieter de Hooch, 1629~1684를 비롯 얀 스테인, 프란스 판 미리스, 아드리안 반 오스타데, 아드리안 브라우어, 니콜라스 마스, 코이링 반 브레켈렌캄, 헤라르트 테르보르흐 등이 있다.

피터르 브뤼헐 Pieter Bruegel, 1525~1569을 비롯해서 렘브란트와 프란츠 할스를 거쳐 훗날 고흐와 현대 미술에 이르기까지 네덜란드 회화의 저력을 보여준다.

사랑 고백

프랭크 딕시 〈고백〉 1896년

양희은이 부른 〈이루어질 수 없는 사랑〉은 통기타 입문자가 가장 먼저 접하는, 매우 친숙한 노래다.

"너의 침묵에 메마른 나의 입술 …"

많은 사람들의 18번 목록에 슬픈 사랑 노래 한 곡쯤은 들어 있게 마련이다. 그 마음 조금은 알 테니. 누구나 한 번쯤 겪어 봤을 테니.

프랭크 딕시Frank Dicksee, 1853~1928의 〈고백〉 속 장면과 〈이루어질 수 없는 사랑〉의 노랫말이 꽤 어울린다. 제목은 〈고백〉인데 고백하는 쪽이 남자인지 여자인지 해석의 여지가 있다. 환한 빛을 받고 있는 하얀 드레스 차림의 여자의 젖은 눈과 포갠 손이 초조해 보인다. 검은 양복을 입은 남자의 태도는 고백을 망설이는 것일까, 여자의 고백에 응답을 고민하는 것일까? 두 사람은 떳떳한 관계일까? 보는 사람에 따라 다양한 해석이 나올 법한 그림이다. 2018년 국내의 한 극단에서 이 그림을 모티브로 〈프랭크 딕시의 고백〉이라는 창작 뮤지컬을 무대에 올리기도 했다.

고백은 사랑으로 들어가는 문이다. 그러나 아무리 간절해도 이루어질 수 없는 고백이 있다. 법학을 공부한 괴테는 법원 사

무관으로 사회에 첫 발을 내디딘 스물세 살 무렵 친구 케스트너의 약혼녀 샤를로테를 사랑하게 된다. 마음을 접기 위해 고향으로 돌아온 괴테에게 아끼던 친구의 비보가 전해진다. 상사의 부인을 사랑하던 친구 예루살렘이 권총으로 스스로 목숨을 끊었다는 소식이었다. 더구나 그 총이 샤를로테의 약혼자 케스트너에게 빌린 것이라는 사실에 충격이 더했다. 괴테는 이 사건을 바탕으로 〈젊은 베르테르의 슬픔〉을 썼다.

지친 심신을 달래려고 아름다운 시골 마을로 내려와 자신만의 시간을 즐기던 베르테르는 마을 무도회에서 처음 만난 로테에게 사랑에 빠진다. 로테와 왈츠를 함께 추는 행운까지 누린 베르테르는 친구에게 고백한다.

> "나는 맹세하네. 내가 사랑하는 사람이 나 이외의 어떤 사람과도 왈츠를 추게 하지 않겠다고. 그 일 때문에 이 몸이 파멸할지라도,"

사랑은 슬픔과 고통, 파멸의 씨앗을 품고 있다. 로테에겐 이미 결혼을 약속한 알베르트가 있었다. 괴테처럼 베르테르도 로테를 향한 사랑에 시름거리다 마음을 접기 위해 도시로 떠난다. 하지만 다시 시작한 관료라는 직업과 도시의 부조리는 그

의 성정에 맞지 않았고, 결국 로테가 있는 시골 마을로 되돌아온다. 그곳에 고통의 시간이 기다리고 있었다. 로테와 알베르트가 함께 있는 모습을 볼 때마다 베르테르는 질투심이 타올랐고, 이를 눈치 챈 로테의 마음 또한 편할 수 없었다.

"베르테르! 왜 당신은 그렇게 열렬한 정신과 통제할 수 없는 정열을 가지고 태어났나요?"

베르테르의 처음이자 마지막 키스, 로테의 마지막 통보. 절망에 빠진 베르테르는 하인에게 알베르트의 권총을 빌려오게 해 자신의 머리에 방아쇠를 당긴다.

신경숙의『풍금이 있던 자리』는 단아한 문장과 그려질 듯, 들릴 듯 감각적인 묘사로 기억에 남는 소설이다. 에어로빅 강사로 일하는 그녀는 비 내리는 오후 버스 정류장에서 우산을 받쳐준 유부남과 사랑에 빠진다. 두 사람의 사랑이 깊어졌을 때 함께 외국으로 떠나자는 남자의 말에 여자는 감동한다. 남자와 떠나기 전 마지막으로 들른 고향집에서 '그 여자'의 기억이 아스라이 떠오른다. 그 기억을 써내려간 장면들이 소설의 백미다. 아름다운 슬픔의 풍경들. 겨우 열흘, 집에 머물다 떠나간 아버지의 옛사랑 '그 여자'의 기억이 그녀의 사랑에 오버랩

된다. 남자와 약속한 그날 그녀는 나가지 않는다. 이후 며칠을 죽은 듯 지내다 문득 인 절박감에 전화를 건다. 남자의 아내가 전화를 받았지만 그녀는 망설임 없이 남자를 바꿔 달라 요청한다. 남자의 아내는 의심 없는 명랑한 목소리로 딸을 부른다.

"은선아아! 아빠한테 전화받으시라고 해라."

조용히 수화기를 내려놓는 그녀. 은선이 아빠, 그 남자도 마음에서 내려놓는다. 그녀의 선택은 현명했다. 돌아선 그녀의 뒷모습을 그려 본다. 베르테르와 그녀, 진정한 용기는 죽음일까, 돌아섬일까?

고 김광석이 절절한 음성으로 노래했던 〈사랑했지만〉을 떠올린다.

때론 눈물도 흐르겠지 그리움으로
때론 가슴도 저리겠지 외로움으로
사랑했지만 그대를 사랑했지만
그저 이렇게 멀리서 바라볼 뿐 다가설 수 없어
지친 그대 곁에 머물고 싶지만 떠날 수밖에
그대를 사랑했지만

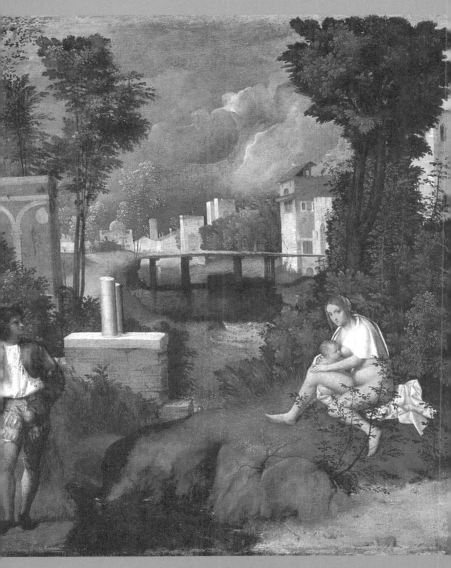

조르조네 〈폭풍우〉 1508년

앞서 소개한 로세티를 비롯한 영국의 라파엘 전파와 빅토리아 시대 화가들은 예술적 영감을 문학에서 길어 올렸다. 단테와 셰익스피어 등의 고전 문학과 전설, 당대에 유행하던 시인의 노래를 담아낸 작품이 많다. 프랭크 딕시도 예외는 아니다.

동서양 모두 미술과 문학이 친밀하다고 생각했다. 동양에서 시는 말하는 그림이고, 그림은 소리 없는 시畵中有詩 詩中有畵이다. 서양에서 그림은 소리 없는 시이고 시는 소리 있는 그림이다painting is silent poetry, and poetry speaking painting.

해석에 관한 논란이 끊임없이 제기되는 조르조네Giorgione, 1477~1510의 〈폭풍우〉는 주제가 모호하다. 이 그림은 당시 베네치아에서 유행했던 전원시, '그려진 시painted poem'라는 뜻의 포에지아poesia로 해석되기도 한다.

안평대군의 꿈 이야기를 그린 안견의 몽유도원도에는 신숙주를 비롯한 23명의 감상이 담긴 제화시題畵詩가 별지로 붙어 있다. 수많은 미술가들에게 문학은 고갈된 상상력의 오아시스였다. 그러나 둘의 관계가 늘 좋기만 했던 것은 아니다. 때로는 각각 자신의 영토를 주장하며 우위 논쟁이 붙기도 했다.

레오나르도 다 빈치는 시는 글을 모르면 이해할 수 없지만 그림은 누구나 바라보는 것만으로도 감동을 느낄 수 있다며 은근히 미술의 힘을 내세웠다. 유명한 '라오콘 논쟁'에서 미술사학자 요하임 빙켈만Johann

Joachim Winckelmann, 1717~1768은 미술은 문학으로는 설명할 수 없는 표현을 함축적으로 담을 수 있다며 미술의 우월성을 주장했다. 이에 대해 극작가 레싱Gotthold Ephraim Lessing, 1729~1781은 문학과 미술은 표현 방식이 다른 장르이며, 문학이 미술보다 더 풍부한 상상력을 담을 수 있다며 문학을 옹호했다. 그러나 현대는 더 이상 이런 논쟁 자체가 무의미한 시대가 되었다.

밥 딜런Bob Dylan이 2016년 노벨문학상 수상자로 선정된 것은 상징적인 사건이었다. 문학과 미술의 경계는 물론 모든 예술의 경계가 무너지고 있다. 칸딘스키는 음악과 미술을 융합했고, 마그리트는 철학을 미술에 녹였으며 존 버거는 미술과 문학의 경계를 자유롭게 넘나들었다. 한국의 많은 소설가와 시인들도 문학과 미술의 만남을 꾀하며 좋은 작품들을 선보이고 있다.

괴테 역시 미술에 조예가 깊어 이탈리아 여행길에 대가들의 그림에 깊은 감명을 받고 돌아와 색채 연구에 몰두한 끝에 『색채론』을 집필했다. 현대 미술은 문학과의 만남을 통해 꽃을 피웠다. 보들레르와 쿠르베, 에밀 졸라와 인상파, 톨스토이와 일리야 레핀, 아폴리네르와 피카소 등등 문학과 미술의 만남으로 예술의 영토는 더욱 확장되었다.

그림을 읽고 소설과 시를 보는 일, 예술과 더욱 가까워질 수 있는 자기만의 오솔길이다.

연민과 사랑 사이

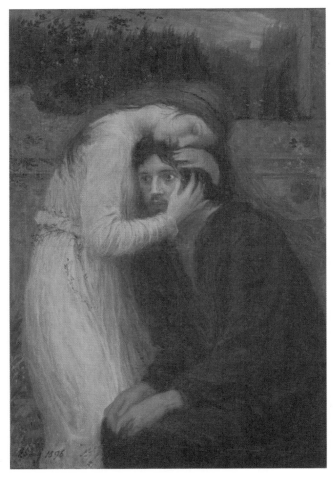

막스 슈바빈스키 〈영혼의 합일〉 1896년

체코 현대 미술의 개척자 중 한 사람인 막스 슈바빈스키_{Max} Svabinsky, 1873~1963의 그림 〈영혼의 합일〉을 보면서 롤랑 바르트Roland Barthes, 1915~1980의 『사랑의 단상』에서 읽었던 '나는 그 사람이 아프다'는 문장이 떠올랐다. 한때 꽤 유행했던 드라마 대사 역시 오버랩되었다. "아프냐? 나도 아프다."

넋이 나간 듯 초점 없이 쾡한 눈을 한 젊은 사내의 머리를 따스하게 감싸 안고 있는 여인의 표정이 불안한 마음으로 그림을 바라보는 사람들에게 안심하라는 무언의 말을 건네는 듯하다.

슈테판 츠바이크Stefan Zweig, 1881~1942는 그의 소설 『초조한 마음』에서 연민에 대해 이렇게 썼다.

> "두 종류의 연민이 있습니다. 그중 나약한 감성에서 비롯된 연민은 타인의 불행에서 느낀 자신의 감정에서 얼른 벗어나려는 초조한 마음에 불과합니다. 고통을 함께하는 것이 아니라 타인의 고통으로부터 자기의 영혼을 지켜내려는 것입니다. 진정한 연민은 감상이 개입하지 않은 창조적 연민입니다. 이것은 원하는 것을 명확히 파악하여, 최대한 인내심을 발휘하여 함께 견디며 극복하려는 의지를 가진 연민입니다. 끝까지, 비참한 최후까지도 기어이 함께 갈 수 있는 인내심을 가진 사람만이 도울 수 있습니다. 그것은 자기희생을 요구하는 일입니다."

연민을 사랑으로 착각해선 안 된다는 말을 많이 듣는다. 츠바이크의 『초조한 마음』은 자신에게 베푼 호프 밀러의 연민을 사랑으로 착각한 에디트와 자신이 품었던 연민이 사랑이 아니었음을 뒤늦게 깨달은 호프 밀러의 비극을 다룬 소설이다.

헝가리 국경 지대에서 장교로 복무하던 호프 밀러는 케케스팔바라는 귀족의 저택 연회에 초대받는다. 케케스팔바의 딸 에디트에게 춤을 추자고 제안했던 호프 밀러는 뒤늦게 그녀의 다리가 불구인 사실을 알게 된다. 실수를 사과하는 과정에서 둘의 사이는 가까워진다. 호프 밀러는 에디트에게는 위로와 희망을, 그녀의 가족들에게도 기쁨을 줄 수 있다는 사실에 뿌듯해 한다. 그러던 어느 날, 자신을 향한 뭇사람의 동정에 익숙했던 에디트가 호프 밀러에게 말한다.

"당신들은 늘 가식적인 배려로 나를 보호한다고 여기고 심지어 그 따위 배려가 나를 위하는 것이라고 생각하죠. …… 나는 당신들이 늘 나에 대해 갖는 동정이 지긋지긋해요. 연민 따위는 필요 없으니 앞으로는 거부하겠어요!"

에디트가 원한 것은 자신을 진정한 여인으로 사랑해주는 호프 밀러의 마음이었지만, 호프 밀러의 마음은 실상 그녀에게

희망을 심어주고 있다는 자기만족이었다. 에디트의 진심 어린 사랑 고백을 받는 순간 호프 밀러는 그녀에 대한 자신의 감정이 연민 이상이 아니었음을 깨닫는다.

> "내게는 나에 대한 에디트의 사랑만큼 불구인 그녀를 사랑할 의지도 없고, 짜증스런 그녀의 열정을 견뎌낼 연민조차 충분치 않았음을 인지했던 것이다."

결국 호프 밀러는 그녀와 작별하고 상처받은 에디트는 스스로 목숨을 끊는다.

연민을 뜻하는 영어 단어 'compassion'은 함께com 열정passion을 나눈다는 의미와 고통passion을 함께한다는 두 가지 의미가 있다. 호프 밀러의 에디트에 대한 연민의 감정 이면에는 그녀의 고통에 마음을 내어주고 있다는 자기만족과 자신의 자비심에 대한 무의식적인 자기 인정이 깔려 있었다. 연민에는 고통에 처한 타자를 바라보며 자신은 무사하다는 모종의 안도감이 깔려 있기도 하다. 그러나 연민은 타자의 고통에 무관심하지 않다는 가장 명확한 심리적 표지로 고통받는 이에게 살아갈 힘이 되기도 한다.

삶은 상처를 디뎌가는 과정이다. 누구도 고통 없이 상처받지 않고 한 생을 살아내긴 어렵다. 고통에 짓눌려 세상을 살아갈 의지마저 상실되었을 때, 나의 곁을 지켜주거나 살필 사람이 없다는 사실은 그 자체로 얼마나 큰 심리적 고통인지 겪어본 사람들은 안다. 그럴 때 전화로 건네는 '밥은 먹었냐'는 한마디, 불쑥 찾아와 바람이나 쐬러 가자며 맞잡는 손의 온기, 함께 슬퍼하는 한 줄기 눈물의 위로가 얼마나 힘이 되는지.

눈물은 몇 마디 말보다 더 많은 것을 전달한다. 눈물엔 낱말보다 더 큰 위로의 힘이 있다. 어떤 감정을 말에 담는다 해도 전달될 때는 이해라는 과정을 거쳐야 한다. 말은 절반쯤은 이해의 도구로 작용하지만 나머지 절반은 오해의 불씨가 될 수 있음을 경험을 통해 잘 알고 있다. 하지만 눈물은 진실한 감정을 고스란히 담고 있다. 물론 악어의 눈물은 잘 가려야겠지만.

나의 말에 귀 기울이고 공감해주는 단 한 명의 누군가가 삶의 의지가 되기도 한다. 때문에 연민은 사랑과 구분되는 다른 감정이 아닌, 사랑의 영토를 지키는 최후의 보루다. 수직적 연민은 호프 밀러의 경우처럼 시혜적 감정으로 전락할 수도 있지만, '나도 아프다'는 진정한 공감과 수평적 연민은 사랑의 씨앗이며 뿌리다.

사랑과 우정 사이

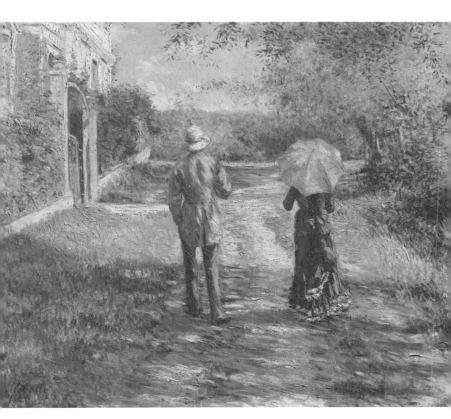

구스타프 카유보트 〈오르막길〉 1881년

1872년 모네의 〈인상 해돋이〉로 조롱이 담긴 '인상파'라는 이름을 얻은 이후 오랫동안 인상주의자 화가들은 발표하는 작품마다 언론의 비웃음을 샀다. 1882년 3월 9일자 〈르 샤르바리〉는 카유보트의 그림 〈오르막길〉을 캐리커처로 본떠 오르막을 걷고 있는 남녀가 늪에서 빠져나오는 모습 같다며 조롱했다.

우리에게도 꽤 알려진 이 그림 속 남녀는 완만한 오르막길을 산책 중이다. 밝은 햇빛과 화면의 절반쯤 차지하는 그늘이 안정적으로 균형을 이룬 가운데 살랑거리는 바람이 느껴지는 맑고 밝은 그림이다. 맥고모자를 쓰고 오른손엔 파이프 담배를 든 듯한 남자는 평소 파이프 담배를 즐겼다는 카유보트Gustave Caillebotte, 1848~1894 자신의 뒷모습으로 짐작된다. 양산을 쓴 여성은 화가와 동거 중이던 샬로트 베르티로 추정된다. 뒷모습의 남녀 표정은 보이지 않지만 풍경을 닮았지 않았을까. 두 사람 사이로 숲으로 난 오솔길이 이어진다. 두 사람이 저만큼의 사이를 둔 것은 당시 연인이나 부부의 관행적 예절이었다. 그러나 저 한 발쯤 되는 사이가 마음의 거리는 아닐 테다. 애정과 믿음이 쌓인 평온한 관계를 보여주는 그림이다. 서로의 육체를 욕망했던 사랑의 초기는 지나갔으리라. 열정이 식은 자리가 꼭 그늘로 남으라는 법은 없다. 두어 발걸음 앞, 평화로운 햇살에 도란거리는 풀잎들을 보라.

니체는 사랑의 최고 단계를 우정이라고 했다. 열정의 정점에서 연인들은 새로 난 길을 만난다. 새로운 길을 택할지 오던 길로 뒤돌아설 것인지의 선택은 각자의 몫이다. 열정적 사랑에서 우정으로 나아가는 것이 동반자적 사랑이다. 니체는『즐거운 지식』에서 우리는 별들의 우정과 사랑을 배워야 한다고 말했다. 연인이 굳이 함께 한 방향으로 가야 할 까닭이 무엇인가. 별들은 몇 억 광년의 거리에서도 반짝임을 주고받으며 우정을 맺고 사랑을 나눈다. 거기 당신이 반짝이고 있구나, 라는 믿음만으로도 우리는 우정을 나누고 사랑할 수 있다.

동반자적 사랑은 물리적, 심리적으로 평등할 때 이루어진다. 친구끼리 우정을 나누는 건 상하 관계가 아니기 때문이다. 오랜 세월 남자와 여자는 종속적 관계였다. 주인과 노예가, 자본가와 노동자가 동반자 관계가 될 수 없듯 연인과 부부 사이 역시 마찬가지다. '남자는 배 여자는 항구'라는 노래 가사처럼 성 역할에 대한 고정관념은 여전하다. 산업화에 따라 일터와 가정이 분리되면서 남성은 경제 활동에 종사하고 여성은 양육과 가사를 책임지는 성별 분업이 가부장제와 결합했다. 이런 구조에서 경제적 주도권은 종속적 관계 형성의 핵심이 된다. 이는 곧 여성에게 현모양처의 굴레로 작용했다.

여성주의의 확산과 남성과 거의 동등한 수준의 고등교육을

받은 여성들의 사회 진출이 늘어나면서 전통적인 성 역할에 대한 고정관념은 급격히 무너지고 있다. 여성들이 가정이라는 사적 영역과 남성들이 전유했던 공적 영역의 경계선을 넘어서게 된 것이다. 한국의 경우 과도한 사교육비와 집값 폭등으로 남자 혼자서는 교육과 주거 문제를 해결하기엔 역부족인 상황이 되면서 맞벌이 부부가 일반화되었다. 그러나 사람의 의식은 환경 변화의 속도를 따르지 못한다. 사회적 역할이 급격히 확대되었지만 자녀 양육과 가사는 여전히 여성 몫이다.

'동반자적 결혼'이라는 용어는 영국에서 처음 사용되었다. 영국을 비롯한 서구에서 사용하는 동반자적 부부 관계는 육아와 가사를 남성이 적극적으로 분담하고 여성은 경제적 역할과 책임을 나누는 것이다. 경제적 역할과 가사 역할을 공평하게 수행하는 유형이 가장 보편적인 부부 관계로 자리 잡았다. 여성이 더 우월한 경제적 능력을 보유한 경우 남성이 가사를 전담하는 사례도 적지 않다고 한다. 이처럼 물리적 역할 변화와 함께 우정에 기초한 친밀감도 동반자적 관계의 중요한 요소다. 동반자적 관계는 '민주적 관계', '평등한 관계'와 동일한 의미가 있다.

구스타프 카유보트 〈비 오는 날-파리의 거리〉 1877년

인상파 초기 멤버들은 대부분 가난했다. 어쩌다 겨우 한두 점 헐값에 팔리는 작품만으로는 물감 값은 고사하고 생계 유지에도 팍팍했다. 그나마 형편이 괜찮았던 마네를 비롯한 일부 화가들에게 급전을 구해 물감도 사고 배고픔도 해결한 화가들 중엔 모네와 르누아르도 있었다. 이들에게 구세주 같은 화가가 카유보트다.

1848년 군수물자 사업을 하는 부자 집안에서 태어난 카유보트의 아버지는 판사였다. 부친의 작고 후 막대한 재산을 상속받은 카유보트는 가난한 동료 화가들의 작품을 수집하는 방식으로 후원했다. 그가 수집한 그림들은 정작 당시에는 가치를 인정받지 못했던 작품들이었다. 주변의 부유층들은 그의 행동을 어리석다며 비웃었다.

마흔다섯, 이른 나이에 폐병으로 세상을 떠난 그는 수집한 그림 전부를 뤽상부르박물관에 전시해달라는 유서를 남겼다. 그러나 그의 유서는 화단 주류 인사들의 거센 반대에 부딪혔다. 앞에서 소개한 장 레옹 제롬은 "정부가 이 쓰레기 같은 작품들을 받아들인다면 심각한 도덕적 해이를 의심해야만 하는 상황이다"며 반대에 앞장섰다. 정부와 수년간의 옥신각신 끝에 르누아르의 중재로 수집품 절반만 미술관이 인수했다. 마네, 피사로, 드가, 모네, 르누아르, 시슬레, 세잔의 작품이

었다. 이 사건은 아이러니하게 인상파에 대한 대중의 관심을 불러일으키는 계기가 되었다. 언론은 이를 '카유보트 사건'이라고 명명했다.

카유보트는 하녀 도렐에게도 그의 작품들을 남겼는데 2019년 그녀의 손녀 마리 잔느 도렐은 할머니에게 상속받은 카유보트 작품들을 오르세 미술관에 기증하고, 다른 재산은 사회복지재단에 기증하겠다는 유서를 발표했다.

사진에도 관심이 많았던 카유보트는 견고한 구도와 독특한 화면 구성, 사실적 묘사로 동료 인상파 화가들과 뚜렷이 구분되는 개성적인 작품 세계를 펼쳤다.

카유보트는 오스만 남작이 재개발한 새로운 모습의 파리 풍경을 즐겨 그린, 가장 파리지앵에 가까웠던 인상파 화가다. 그는 여유롭고 한가한 파리의 일상 풍경 외에도 소외된 계층의 노동자들을 종종 그림에 담았다.

카유보트의 가장 유명한 그림 〈비 오는 날, 파리의 거리〉는 독특한 화면 구성으로 비오는 날의 파리 거리를 스냅 사진처럼 그렸다. 그가 즐겨 채택한, 창문으로 내려다보이는 독창적인 시점은 마치 카메라 렌즈에 비친 풍경의 느낌을 준다.

남자의 성 여자의 성 1

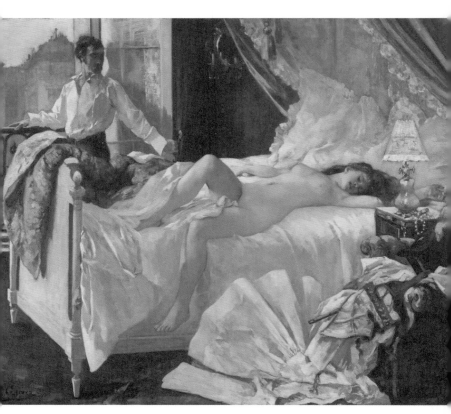

앙리 게르벡스 〈롤라〉 1878년

호텔로 보이는 방의 침대에 아무것도 걸치지 않은 여인이 곤히 잠들어 있다. 창가의 남자는 오른손을 난간에 걸친 채 침통한 표정으로 잠든 여인을 바라보고 있다. 침대 주변은 급하게 벗어젖힌 옷들이며 침구가 어지럽게 널려 있다. 그림이 묘사한 방 풍경은 지난밤 격정의 시간을 짐작케 한다.

1878년 공개된 이 작품은 반도덕적이라는 이유로 센세이션을 불러일으켰다. 앙리 게르벡스Henri Gervex, 1852~1929의 〈롤라〉는 1830년대 출간된 알프레드 뮈세Alfred de Musset, 1810~1857의 동명 소설을 그림으로 옮긴 것이다. 그림 속 남자는 소설에서 중산층의 자식으로 태어난 자크 롤라로 부르주아 계급의 위선을 극도로 혐오하다 스스로 방탕한 생활에 빠져 재산을 탕진하고 인생 낙오자로 전락한다. 그는 마리라는 청순한 소녀와의 사랑에 실패하고 경제적으로도 파산하자 세상을 비관하다 음독자살한다. 침대에 누워 있는 여인은 가난 때문에 매춘부로 전락한 마리온이다. 그가 재산을 탕진하며 사랑했던 청순한 소녀가 바로 고급 매춘부 마리온이었다. 소파에 걸쳐 있는 속옷이 그녀의 직업을 암시하는데, 드가의 조언에 따라 붉은색 칠을 했다는 이야기도 있다. 소설에 따르면 롤라는 곧 독약을 삼킬 것이다.

남자에게 섹스는 무엇이기에 죽기를 결심한 날에도 행했던

것일까? 생의 마지막 밤을 모든 것을 바쳐 사랑했던 마리온과 함께하고 싶었던 것일까? 어느 여자도 섹스로는 정복할 수 없다는 절망스러운 사실을 마지막으로 확인했을까? 정신분석학자들의 성적 충동에로스은 죽음 충동타나토스과 연결된다는 주장은 롤라에게도 적용될까?

남자들이 매춘부를 찾는 이유는 의외로 다양하다. 오로지 성욕 해소가 목적인 남자들은 새로운 성적 판타지를 기대하며 매춘부를 찾는다. 어떤 부류는 정복감을 맛보려고 사회적 약자인 매춘부를 찾는다. 매춘부를 인격체가 아닌 도구로 취급하는 부류들로, 주로 피해의식에 사로잡힌 남자들이 많다. 가장 찌질한 부류들이다.

매춘부에게 정신적 위안을 기대하는 남자들도 더러 있다. 파트너와의 불화 때문에 정신적 스트레스를 느끼는 사내들이다. 이런 경우 매춘부와 서로 신뢰하고 사랑하는 관계로 발전하기도 하는데 화가 고흐가 그러했다. 여성을 종속된 존재로 여기고 상품으로 취급하는 남자들은 성 상납과 성매매에 나선다.

12세기 무렵 성녀 마리아와 그녀의 무염시태無染始胎에 대한 숭배가 널리 퍼지면서 회화를 필두로 팜파탈 이브의 이미지와 비교하기 시작했다. 이런 이미지들은 남성들이 여성을 성녀와 창녀의 이분법으로 바라보는 인식에 영향을 끼쳤다. 종교 개

혁으로 탄생한 신교는 부부관계를 수태를 위한 최소한의 행위로 한정짓고 쾌락의 추구를 금기시했다. 아내를 성녀라고 생각하진 않았겠지만, 무미건조한 부부관계에 실증을 느낀 남성들은 주머니 사정만 허락되면 매춘부를 찾았다. 물론 이런 원인을 역사와 종교에서만 찾을 일은 아니다. 본래 남성의 성욕은 사랑을 필요로 하지 않았다.

섹스의 점잖은 표현은 '사랑을 나눈다make love'이다. 이 표현에는 섹스와 사랑이 연결되어 있다는 생각이 담겨 있다. 사랑 없는 섹스를 부도덕하게 바라보는 것이다. 성 해방과 페미니즘의 영향으로 이젠 여성들도 성과 사랑을 분리된 것으로 여기고 예전보다 자유롭게 섹스 상대를 선택한다. 대부분의 여성들은 순결을 더 이상 자아 정체성의 흠결로 생각하지 않는다. 여전히 낭만적 사랑을 동경하지만 혼자 사는 남녀가 급증하는 현실에서 사랑 없는 섹스는 더 늘어날 것이다. 사랑 없는 섹스를 윤리적 문제로 바라보는 것은 촌스러운 생각이지만, 사랑 없는 섹스엔 늘 위험이 따른다. 여성에겐 더 그렇다.

짧은 시간에 최고 베스트셀러 소설로 등극한 『그레이의 50가지 그림자』는 특히 여성들에게 인기가 높았다고 한다. 평범한 여주인공 아나는 경제적으로도 신체적으로도 완벽한 그레

이를 만나 피학적 성애BDSM의 쾌락에 눈뜨게 되고, 수많은 여성과 사랑 없는 섹스를 즐긴 그레이는 아나와 진정한 사랑에 빠진다는 통속 연애소설이다.

감정 사회학자 에바 일루즈는『사랑은 왜 불안한가』에서 섹스의 자유를 획득한 여성들은 더 많은 여성과 섹스의 자유를 누리는 남성들의 마음을 사로잡기가 더 힘들어졌다고 진단한다. 이 소설이 특히 여성들에게 선풍적인 인기를 끈 이유는 오로지 섹스 자체만이 목적이었던, 완벽하지만 불확실한 남자 그레이를 사랑으로 인도하여 행복한 결말을 맺는 아나를 통해 대리 만족과 함께 섹스에 대한 불안을 해소할 수 있었기 때문이라는 것이다.『그레이의 50가지 그림자』가 여성에게 사랑에 대한 자기계발서의 역할을 했다는 분석이다. 에바 일루즈의 주장에 대한 동의 여부를 떠나 여성의 성에 대한 사회적 편견과 장애는 여전히 남아 있다. 여성은 임신과 낙태라는 불안으로부터도 자유롭지 않다.

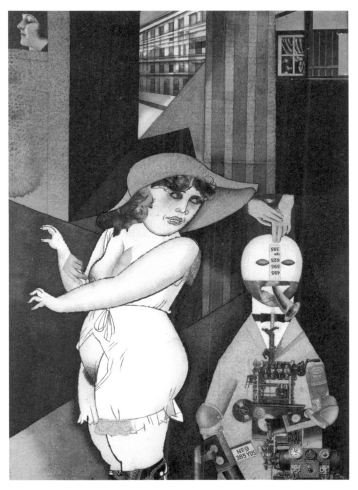

게오르그 그로스〈자동 인형 조지와 결혼했다〉 1920년

제1차 세계대전 후 독일 사회의 극심한 혼란은 개인의 삶에도 큰 영향을 끼쳤다. 전쟁 통에 남편을 잃고 경제적 어려움에 봉착한 많은 여성들이 거리의 여자로 전락했다. 이런 일이 비단 전후 독일의 경우만은 아니다. 한국 여성들도 전쟁과 IMF 등 질곡의 현대사에서 이중의 고통을 겪었다. 박수근이 그림에 담은 전후 우리 사회의 풍경을 비롯, '양공주'와 어린 여공들의 삶을 조명한 문학 작품들이 이를 증명한다.

1980년 정권을 탈취한 신군부는 정치에 대한 관심을 돌리기 위해 소위 3S섹스, 스크린, 스포츠산업을 적극 육성했다. 극장마다 저급한 에로물이 범람했고, 전국의 숙박업소는 손님을 끌기 위해 불법 포르노 비디오를 공공연히 방영했다. 매춘 산업의 성장은 말할 것도 없다. 집창촌으로도 수요를 감당 못 한 매춘업은 이발소, 마사지로 간판을 속여 달고 대낮 주택가 골목에서도 버젓이 성업했다.

이런 현상을 단순히 매춘 여성의 개인적 일탈이나 성도덕 문제로 한정하는 일은 온당하지 않다. 이러한 풍조엔 늘 구조적인 문제와 문화적 요인이 깔려 있기 마련이다.

게오르그 그로스Georg Ehrenfried Grosz, 1893~1959가 제1회 다다 전시회에 발표한 1920년 작 〈자동 인형 조지와 결혼했다〉는 전후 독일의 사회적 혼란기의 결혼과 성에 대한 신랄한 풍자

를 담고 있다. 화가의 동료였던 빌란트 헤르츠펠테는 '그로스는 곧 결혼한다. 그로스의 결혼은 사적인 것이 아니라 본질적인 사회적 사건이다'라는 문구를 그림 옆에 남겼다.

그로스는 루이제 페터와 결혼하던 해인 1920년에 완성한 이 작품에 자동 인형으로 등장한다. 화면 왼쪽 상단 액자 속 인물이 아내 루이제 페터이다. 커다란 모자를 쓰고 흰색 속옷을 입고 있는 여성의 가슴을 정체 모를 남자의 손이 만지려 한다. 흰색 속옷은 신혼을 의미하고 속옷 사이로 드러난 외음부와 홍조로 물든 뺨은 그녀의 성적 욕망을 암시한다. 그녀의 옆자리 기계 인형으로 표현된 그로스는 현대인의 자화상이기도 하다. 영혼이 빠져나간 듯 눈동자 없는 눈으로 정면을 향한 기계 인형의 얼굴을 가린 숫자는 기계 인형의 생산성 수치다. 기계 장치에 둘러싸인 남자는 사회 조직의 부속품이다.

본능이건 사회적 요인이건 간에 가족을 먹여 살리는 일은 오랜 세월 남성의 책임이었다. 남성에게 직장·사회생활은 생계유지 수단이면서 남성성의 지표다. 돈 잘 버는 남자는 재력은 물론 권력도 겸비했다는 의미다. 직장에서의 권력 서열은 연봉과 직결된다. 남자들은 연봉 인상 이상으로 더 높고 힘 있는 자리를 두고 경쟁한다. 생계유지를 초과하는 재력은 잉여다.

그 잉여만큼이 권력의 크기다. 여성의 본능은 권력에 끌린다.

미국 역대 대통령의 1/3이 섹스 스캔들에 연루되었다고 한다. 권력과 섹스는 서로를 끌어당긴다. 당唐 현종과 존 F 케네디는 권력을 이용해 섹스를 취했고, 클레오파트라나 양귀비는 섹스를 이용해 권력을 취했다. 권력과 섹스의 관계를 번식이라는 날것의 본능이 매개한다. 하지만 대다수의 흙수저 출신 남성들에게 권력은 현실에서는 이룰 수 없는 꿈이지만 본능은 포기할 줄 모른다. 권력을 향한 인적·사회적 관계에 매달리느라 남성들은 도리어 사랑과 멀어진다. 사회생활은 생물학적 남성의 딜레마다.

환경적 요인과 함께 생물학적 요인과 가족의 변화도 부부관계에 영향을 끼친다고 한다. 한 연구에 따르면, 결혼 1년 후 성관계는 신혼 첫 달의 절반 수준으로, 아이가 생기면 3분의 1까지 감소했다고 한다(데이비드 버스, 『욕망의 진화』). 전자는 열정이 식었다는 신호이며, 아이 출생으로 인한 감소는 성적 열정이 양육에 대한 관심으로 전환된 이유 때문이라 추측된다.

진화 심리학자 데이비드 버스는 그의 저서 『욕망의 진화』에서 결혼 생활 기간에 따라 변화하는 여성의 신체적 외모 변화

도 성관계에 영향을 준다고 주장한다.

나이 든 아내에게 남편은 성적 충동과 성생활의 행복감도 줄어드는데, 특히 아내의 외모가 급속히 노화했다는 불만을 가진 남편들에게서 두드러지는 현상이라고 한다.

다수의 연구 결과, 신혼 이후 남편은 아내에 비해 성적 흥미가 더 빠르게 줄어든다는 것이다. 배우자의 신체적 노화에 남성이 더 민감하게 반응한다는 주장이다.

이러한 연구 결과는 남녀의 생물학적 차이에 주목하지만 성 권력 문제와 관련된다. 돈으로 쉽게 성욕을 해소할 수 있는 남성은 나이 든 상대에게 쉽게 싫증을 느낀다. 상대보다 젊은 파트너를 어렵지 않게 '구매'할 수 있기 때문이다. 그러나 아내에게 소홀해지면 불만이 쌓인 아내 역시 외도 가능성이 높아진다. 20대 부부의 남편이 아내를 방어하려는 노력은 30대 중후반이 지나면서 현저하게 낮아진다. 한국에서 기혼자의 40% 내외가 혼외정사를 경험했다고 한다. 30대와 40대에 비해 50대의 비율이 높았다. 남성의 절반 이상, 여성은 남성의 절반 정도였다. 남성은 나이가 들수록 혼외정사가 급증해 30대(43.9%), 40대(50.8%)보다 50대(64%)가 훨씬 높은 반면, 여성은 30대(18.2%), 40대(21%), 50대(21.4%)가 비슷했다(일요신문 2014년 3월 12일 기사). 설문 결과는 데이

비드 버스의 주장을 일부 증명한다. 배우자의 나이가 들수록 남성의 성적 관심이 다른 여성에게로 쏠릴 가능성이 높다는 사실이다.

> "'나는 너를 사랑한다'는 타입의 선언은 만남이라는 어떤 사건을 확정해주기 때문에 매우 근본적이며, 또한 책임을 부여합니다. 그러나 타인에게 제 몸을 맡기는 행위, 타인을 위해 옷을 벗는 행위, 알몸이 되는 행위, 태고의 몸짓을 완수하는 행위, 부끄러움을 모두 던져버리는 행위, 소리 지르는 행위처럼 몸과 결부된 행위로의 진입 따위는 사랑에 대한 위임의 증거로서 제 가치를 지니게 됩니다. 바로 이것이 사랑이 우정과 비교할 때 드러나는 근본적인 차이입니다. 우정에서는 육체적인 증거를 찾지 않으며, 육체의 쾌락에서 울려나오는 반향도 없습니다. 이렇기 때문에 우정은 가장 이지적인 감정, 철학자들 중에서도 열정을 불신하는 철학자들이 늘 선호해왔던 바로 그런 감정인 것입니다. 사랑은 특히 지속성 안에서 우정의 모든 긍정적 특징들을 취합니다. 그러나 또한 사랑은 타인이라는 존재의 총체성에 관련되며, 육체의 위임은 이 총체성의 물질적 상징이기도 합니다."
>
> ─알랭 바디우『사랑예찬』조재룡 옮김

에밀 놀데 〈Light Breaking Through〉, 1950년

20세기 독일 미술

19세기는 인상파의 시대였다. 인상파에서 움튼 현대 미술은 20세기 접어들며 피카소의 입체파, 마티스의 야수파 등으로 창조적 폭발을 거듭하고 있었다. 파리는 현대 미술의 수도였다. 현대 미술 사조의 모든 길은 파리에서 모였고 뻗어나갔다. 그 한 줄기가 독일을 향했다. 고흐의 강렬한 색채와 소용돌이치는 격렬한 필치의 표현주의가 독일 화가들에게 영감과 생기를 불어 넣었다. 20세기 독일은 2차 세계대전 종전까지 암흑의 시대였다. 전쟁의 공포와 사회적 불안을 합리적 이성으로 화폭에 담아낼 수 없었던 화가들은 다양한 출구를 모색했다.

독일의 표현주의는 1905년 드레스덴에서 키르히너Ernst Ludwig Kirchner, 1880~1938의 주도로 결성한 다리Die Brücke파를 시작으로 프란츠 마르크Franz Marc, 1880~1916의 청기사Der Blaue Reither파, 게오르그 그로스의 신즉물주의Neue Sachlichkeit로 이어졌지만, 1933년 나치가 정권을 잡은 후 퇴폐 미술로 낙인찍히며 쇠퇴의 길로 접어들었다.

도쿄경제대학교의 재일 한국인 교수 서경식1951~ 선생은 『고뇌의 원근법』에서 이 시대 독일 미술을 '근대'라는 폭력의 시대와 정면으로 맞선 '근대 예술'이라고 평가했다. 폭력의 참상과 영혼의 절규를 표출한 독일 표현주의는 미술 사조의 지류로 평가받아왔지만 최근 새롭게 조명되기 시작했다.

독일 표현주의 핵심 인물 에밀 놀데Emil Nolde, 1867~1956는 추상에 가까운 강렬한 색채와 거친 형상으로 원시적인 작품들을 남겼다. 경제적 궁핍 속에서도 '원초적 존재'를 꿈꾸며 1913년 시베리아를 거쳐 남태평양의 열도를 향한 여행길에, 서양 미술사에 등장하는 화가 중 최초로 1913년 서울을 방문했다. 1933년 나치로부터 퇴폐 예술가로 낙인찍힌 후 은둔 생활을 하며 '못다 한 그림들'이라고 불리는 수많은 풍경 수채화를 그렸다. 그가 그린 바다 풍경은 넘실거리는 자연의 광포함으로 보는 이의 영혼을 뒤흔드는 느낌을 준다.

　놀데는 자기 분열적 사상과 행동으로 종종 구설수에 올랐고, 나치에 참여하여 반유태주의 성향을 드러내기도 했다. 놀데의 이런 성향은 자기 분열적이고 모순적인 삶을 살아가는 예술가의 숙명 같기도 하다.

사랑을 위한 시공간

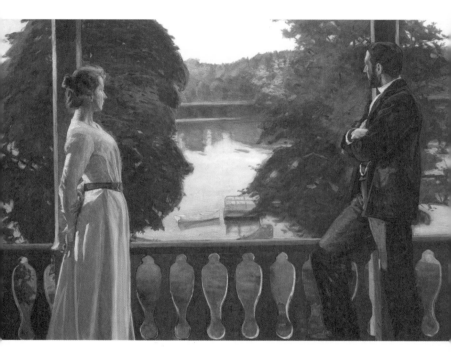

리카르도 베리 〈북유럽의 여름 저녁〉 1899~1900년

난간 너머로 보이는 잔잔한 호수와 숲은 고요하고 평화롭다. 선착장 앞 가만히 떠 있는 빈 조각배는 허허로운 느낌마저 든다. 난간 기둥에 팔짱을 낀 채 비스듬히 몸을 기댄 남자와 가슴을 조금 내밀고 양 팔은 등 뒤에 둔 여자가 바라보고 있는 지점은 어디일까? 두 사람은 같은 곳을 바라보고 있을까?

펼쳐진 풍경의 평화로움과는 사뭇 다른, 묘한 긴장감이 두 사람 사이에 감돈다. 침묵의 긴장감과 남자와 여자의 포즈에 담긴 성적 긴장감, 여자를 향해 살짝 굽힌 남자의 무릎에 조응하는 듯한 느낌의 여자의 잘록한 허리선, 남자의 앞에 그려 넣은 나무의 들쭉날쭉한 가지와 여자 앞에 그려 넣은 나무의 빗질이라도 한 듯 가지런한 가지, 남자의 팔짱 낀 손과 등 뒤에서 만나는 여자의 양손은 성적 갈망을 암시하는 건 아닐까?

풍경화가로 활동했던 아버지의 영향으로 풍경과 인물을 주로 그렸던 스웨덴 화가 리카르도 베리Richard Bergh, 1858~1919는 별도로 심리학을 공부했다고 한다. 때문인지 화가의 작품에 숨어 있는 인물들의 심리적 요소들을 살펴보게 된다.

"사랑은 마주보는 것이 아니라 함께 같은 방향을 보는 것이다"는 생택쥐베리의 말은 사랑 이야기에 수시로 인용된다. 왜 굳이 같은 방향을 봐야 하는지 나는 잘 모르겠다. 같은 방향은 무엇을 의미하는가. 꿈, 이상, 희망, 지향, 목표 따위를 서로 맞

추려 하기보다 상대의 다른 그것들을 지지하고 응원하는 것이 더 큰 사랑이 아닐까 싶은 것이다. 서로 다른 것이 자연스럽지 같아지려는 것은 유별나 보인다.

사랑은 상대를 내 안으로 끌어들이는 것도, 내가 상대의 안으로 끌려들어가는 것도 아니다. 사랑은 나 혹은 당신이 독점하는 것이 아닌 나와 당신의 사이에 두고 공유하는 것이다. 서로 나눌 때 사랑이 만들어진다. 나누는 과정에서 함께 내어놓고 공평하게 거두어가는 과정이 사랑이다. 때문에 사랑하기 위해선 내어놓고 또 거두어갈 수 있는 여백이 필요하다. 그 여백을 통해 우리는 한 발 물러선 자리에서 서로의 사랑을 관조하고 성찰할 수 있다.

그 여백을 촘촘히 메우려는 시도는 서로를 옭아맨다. 마음대로 움직일 여백이 사라질 때 사랑의 노예가 된다. 물러설 자리도, 나아갈 자리도 없는 사랑은 쉽게 권태에 빠져들기 마련이다.

〈북유럽의 여름 저녁〉의 남녀가 떨어진 공간은 심리적 여백의 은유 같다.

사랑은 세 단계를 거친다. 사랑에 빠지는 단계falling in love를 지나 사랑을 하고being in love, 비로소 사랑에 안주staying in love할 때 완성된다.

사랑에 빠지는 단계falling in love일 때 연인은 늘 몸과 마음을 밀착하고 싶다. 남이 보든 말든 컴컴한 극장은 말할 것도 없고 버스나 지하철에서도 바싹 끌어안은 채 사랑의 밀어를 속삭인다. 떨어져 있을 때는 밤낮없이 스마트폰에 붙어 지낸다. 스마트폰이 그의 분신인 양, 그녀의 입술인 양. 그러나 이러한 열정의 에너지는 무한할 수 없다. 무한한 열정은 서로에게 재앙이다. 모든 일상과 주변 관계는 파탄 나고 말 테니까. 무엇보다 벗겨지는 콩깍지를 감당할 수 없을 테다. 충족되는 순간 사라지는 게 열정이다. 어떤 이에게 열정은 시한폭탄과도 같다. 터지는 순간 사랑마저 산산조각 나버린다. 열정이 식었으니 끝내자는 사랑은 처음부터 가짜 사랑이었다. 당신이 아닌 열정을 사랑했다는 말이다.

함께한 시간만큼 애착과 신뢰가 두터워지지만 모든 커플이 그런 건 아니다. 열정 다음의 안정기를 권태기로 받아들이는 경우도 많다. 이들은 사랑을 새로운 단계로 발전시키지 못한 커플이다. 그렇지만 열정은 무죄다. 열정이 없었다면 사랑이 시작되지 못했을 테니.

헤라클레이토스의 "같은 강물에 두 번 발을 담글 수 없다"는 말은 만물유전萬物流轉, 즉 세상 모든 것은 변한다는 의미다. 사랑도 별 수 없다. 변해야 산다.

사랑을 하는 단계being in love는 각자의 일에 충실하면서 서로에 대한 관심과 배려로 공동의 목표를 일구어가는 단계이다. 희생과 헌신이 따라야 할 시기다.

　　사랑에 안주Staying in love하게 되면 상대의 어지간한 허물엔 마음을 두지 않는다. 상대의 주변 관계까지 너그럽게 포용한다. 그리고 마음 편히 '자기만의 방'을 갖는다. 서로의 자유를 허락하며 혼자만의 자유를 즐긴다. 각자의 취미를 즐길 수 있는 시간과 공간을 가질 때 사랑의 바퀴는 더 먼 곳까지 굴러갈 수 있다. 이별보다 사랑이 훨씬 어렵다.

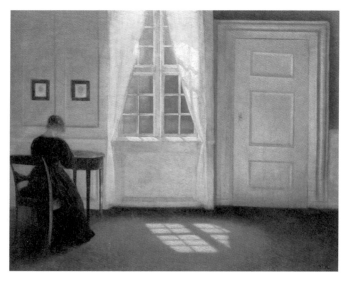

빌헬름 함메르쇼이 〈바닥의 햇살〉 1901년

이루어질 수 없는 사랑 1
프란체스카와 파올로의 금지된 사랑

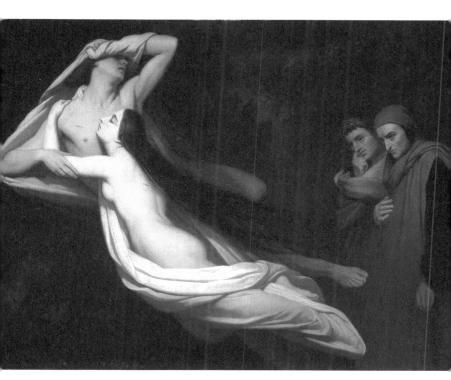

아리 셰퍼 〈프란체스카와 파올로〉 1855년

아리 셰퍼가 그린 〈프란체스카와 파올로〉의 그림에서 오른쪽에 심각한 표정을 짓고 있는 두 남자는 『신곡』의 주인공 단테와 그의 영적 스승으로 등장하는 고대 로마의 시인 베르길리우스다.

저승 여행기 『신곡』의 제5곡부터 지옥에 대한 이야기가 시작된다. 단테가 제5곡에 나열한 인간이 저지르는 죄의 순서는 애욕, 탐식, 탐욕, 나태, 화, 질투, 자만이다. 불교에도 인간의 선한 마음을 해쳐서 번뇌에 빠트리는 탐욕과 진에瞋恚, 우치愚痴를 삼독三毒으로 규정하여 경계하라는 가르침이 있다. 줄여서 '탐·진·치'로 부르기도 하는데, 탐은 욕망하는 대상에 대한 집착, 진은 밉고 싫은 대상에 대한 반감·혐오·불쾌 등의 감정을 갖는 것이며, 치는 알려고 노력하지 않는 어리석음을 일컫는다. 단테는 나열한 죄들 중 애욕에 대해서는 관대한 생각을 품고 있었다. 혼자만의 짝사랑이었지만 베아트리체를 평생 잊지 못한 단테였다.

『신곡』의 제5곡에는 색욕의 노예가 된 인물들이 등장한다. 후반부에 등장하는 그림 속 프란체스카와 파올로는 비극적인 사랑의 주인공이다. 단테는 육욕의 죄를 저지른 사람들을 가리켜 "그들은 이성을 욕심에 굴복시킨 자들이다"고 했다. 단테는 지옥의 바람에 날려가는 두 그림자를 붙잡고 말을 건넨다.

프란체스카와 파올로, 그들은 단테와 동시대 사람들이다. 프란체스카는 라벤나의 영주 폴렌타스의 딸이고 파올로는 리미니의 영주 말라테스타의 아들이다. 원수지간이었던 두 가문은 정략결혼을 통해 화해를 시도한다. 그런데 말라테스타 가문의 장남은 추남에다 한쪽 다리를 절었다. 프란체스카의 거절을 우려한 말라테스타 가문은 형 조반니를 대신해 준수한 용모의 동생 파올로를 맞선 자리에 내보냈다. 신혼 첫날밤 침실에 든 진짜 신랑 조반니를 처음 본 프란체스카는 경악한다. 불행의 시작이었다.

성격이 포악한 조반니는 프란체스카를 학대하고, 파올로는 그런 프란체스카에게 깊은 죄책감을 느낀다. 파올로는 형이 집을 비울 때마다 프란체스카를 방문해 위로하고 그녀가 좋아하는 책을 함께 읽기도 한다. 그러는 사이 두 사람은 연인 관계로 발전한다. 시동생과의 사랑이 무난할 수는 없는 일. 어느 날 조반니의 하인이 두 사람의 불륜을 목격한다. 하인에게 사실을 전해들은 조반니는 두 사람의 밀회의 순간을 노려 칼을 휘두른다. 프란체스카의 등을 관통한 칼은 파올로의 가슴을 찌르고 두 사람은 그 자리에서 숨을 거둔다. 화가는 프란체스카의 하얀 등과 파올로의 가슴에 그 예리한 칼자국을 그려 넣었다. 단테는 프란체스카와 파올로를 통해 거부할 수 없는 사랑

의 열정과 금지된 사랑의 비극적인 결말을 노래했다. 단테는 다음 구절로 이야기를 끝맺는다.

> "한 사람의 혼(프란체스카)이 이렇게 이야기하는 동안 다른 한 사람의 혼(파올로)은 하염없이 울었다. 너무나 애처로워 나는 죽은 듯 넋을 잃고 사체가 넘어가듯 쓰러졌다."

『신곡』에서 프란체스카가 70행에 걸쳐 자신의 사랑을 풀어낸 대목은 중세의 사랑 서정시 중 백미로 평가받는다. 사랑은 황홀과 고통, 천국과 지옥의 경계에서 싹튼다.

사랑의 열정, 에로티즘은 금지할수록 더 강렬해진다. 그러나 금기 위반은 곧 타나토스, 즉 죽음 본능으로 이어진다. 프로이트가 주창한 에로티즘과 타나토스의 관계는 예술가들에게 흥미로운 소재였다. 클림트의 유명한 작품 〈키스〉에서 황홀한 입맞춤에 도취된 여인이 발목을 걸친 절벽을 죽음의 문턱으로 해석하기도 한다.

'저주의 작가' 조르주 바타이유 Georges Bataille, 1897~1962는 에로티즘과 타나토스를 인간에 내재한 두 가지 무질서로 규정한다. 바타이유는 에로티즘의 절정을 곧 죽음의 축소판이라며, 둘은 곧 하나라고 결론 내린다. 오르가즘의 착란에 몸부림치

는 순간 의식을 잃고 극도의 혼미한 상태로 빠져들기 때문이다. 죽음에의 충동 때문에 인간은 금기를 만들지만 욕망으로 위반을 반복한다. 인간 모든 종족의 공통의 금기는 근친상간이다. 프란체스카와 파올로는 근친은 아니지만 엄격한 사회적 금기를 위반했다. 두 사람의 주검은 장례 미사도 치르지 못한 채 서둘러 매장되었고, 신의 자비를 얻지 못한 영혼은 지옥에서 부는 바람을 따라 구천을 떠돌다 단테를 만난 것이다.

그리스 신화에도 사랑의 금기에 대한 이야기가 전해진다. '페드라 콤플렉스'는 계모가 의붓아들에게 사랑에 빠지는 현상을 일컫는다.

고대 아테네의 용맹한 왕 테세우스는 왕비가 먼저 세상을 떠난 후 외롭게 지내다 크레타 왕의 딸 페드라를 새로운 왕비로 맞아들인다. 페드라는 남편 테세우스와 전처 사이에서 태어난 히폴리투스에게 사랑을 느껴 유혹하지만, 히폴리투스는 계모 페드라의 유혹을 단번에 거절한다. 좌절된 욕망을 증오로 바꾼 페드라는 자살을 결심하고 남편인 테세우스에게 히폴리투스에게 겁탈당한 수치심에 자살한다는 유서를 남긴다. 유서를 읽고 분노한 테세우스는 포세이돈에게 아들을 죽여달라고 빌었고, 히폴리투스는 결국 마차 사고로 목숨을 잃는다. 죽음마

저 불사한 사랑 앞에서는 어떤 금기도 위력을 잃는다.

페드라 콤플렉스를 재해석한 유진 오닐Eugene Gladstone O'Neill, 1888~1953의 『느릅나무 아래의 욕망』에 나오는 구절이다.

"아, 인간은 사랑 앞에 나약하여라, 너무도 나약하여라!"

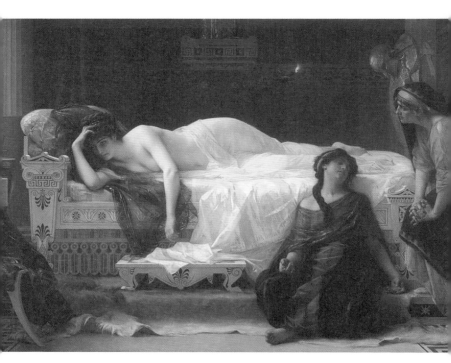

알렉산드 카바넬 〈페드라〉 1880년

서양미술의 혁신, 명암법

아리 셰퍼Ary Scheffer, 1795~1858는 네덜란드 태생으로 프랑스에서 활동한 낭만주의 계열의 화가다. 쇼팽과 조르주 상드와도 친분이 있었다는 셰퍼는 단테와, 문학에서의 낭만주의를 주도했던 괴테, 바이런 등의 작품을 소재로 즐겨 그렸다. 〈프란체스카와 파올로〉는 극단적인 명암 효과로 드라마틱한 분위기를 강조했다.

레오나르도 다 빈치의 스푸마토sfumato와 카라바조Michelangelo da Caravaggio, 1573~1610의 테네브리즘tenebrism은 서양 미술사를 혁신한 기법이다. 명암법은 이탈리어로 키아로스쿠로chiaroscuro라고 하는데 빛을 뜻하는 '키아로chiaro'와 어둠을 뜻하는 '로스쿠로oscuro'의 합성어다. 명암법은 빛과 어둠의 대비를 통해 주제를 더욱 강렬하게 표현하고 드라마틱한 분위기를 강조하는 기법을 말한다. 카라바조의 테네브리즘은 바로크 미술의 출발점으로 동시대는 물론 후대 거장들에게 지대한 영향을 끼쳤다. 프랑스의 조르주 드 라 투르, 벨라스케스, 렘브란트 등이 카라바조의 명암법을 계승 발전시켰다.

로마의 산 루이지 데이 프란체시 성당에서 카라바조의 〈성 마태오의 소명〉을 바라보았던 순간을 잊을 수 없다. 오른쪽에서 들어온 빛이 탁자에 앉아 있는 사람들을 비춘다. 카라바조는 성화의 기존 문법을 탈피하여 늘상 어울렸던 거리의 사람들을 모델로 세우는 파격을 시도했다. 그림 오른쪽 손 내민 예수의 머리 위 어둠의 공간에 쏟아지는 빛은 성령의 은유일까. 죄 많은 내가 예수의 내민 손을 바라보았던 길지 않았던 시간, 구원을 소망했다.

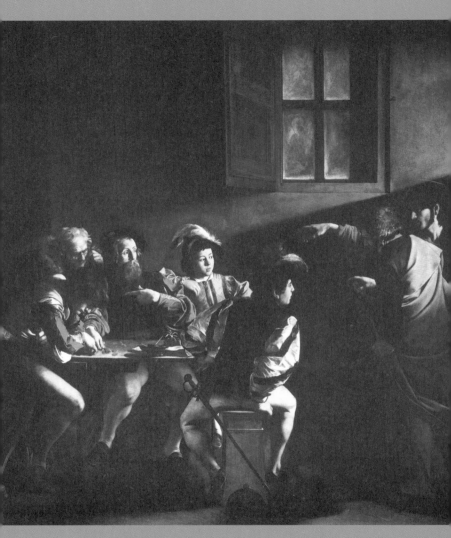

카라바조 〈성 마태오의 소명〉 부분 1598~1601년

이루어질 수 없는 사랑 2
이사벨라와 로렌초의 신분의 벽

존 화이트 알렉산더 〈이사벨라와 바질 항아리〉 1897

회미한 빛이 스며든 실내, 선반에 놓인 항아리에 여인이 막 입을 맞추려는 참이다. 빛이 비치는 환한 뺨과 눈 아래 그늘이 대비된 여인의 표정에 담긴 감정이 궁금해지는 그림이다.

존 화이트 알렉산더John White Alexander, 1856~1915의 그림 〈이사벨라와 바질 항아리〉는 보카치오Giovanni Boccaccio, 1313~1375의 『데카메론』에 나오는 이사벨라와 로렌초의 슬픈 사랑 이야기를 소재로 삼았다.

이사벨라는 피렌체의 부유한 상인 집안에서 태어났다. 하지만 부모를 일찍 여의고 가업은 오빠들이 이어받았다. 집안에서 도제로 일하던 청년 로렌초를 사랑하지만 오빠들이 신분 낮은 로렌초를 달갑게 여길 리 없었다. 더구나 다른 부유한 집안과 이사벨라의 혼사가 이루어지면 지참금까지 챙길 수 있는 오빠들에게 로렌초는 성가신 존재였다.

그러나 사랑의 감정은 금지의 압력에 비례해 강렬해지는 법. 두 사람의 사랑은 더욱 간절해졌다. 두 사람의 관계를 두고 볼 수 없었던 오빠들은 로렌초를 유인해 살해하고 숲속에 묻어버린다. 영문도 모른 채 사라진 로렌초를 그리워하며 상실의 슬픔에 빠진 이사벨라의 꿈에 로렌초의 유령이 나타나 자신의 죽음에 얽힌 비밀을 전한다. 로렌초가 꿈에서 알려준 장소를 찾아간 이사벨라는 그의 시신을 발견하고, 차마 혼자 돌

아설 수 없어 시신의 머리만 집으로 가져와 항아리에 넣고 흙을 덮은 후 바질 씨앗을 뿌렸다.

이후 매일 항아리를 안고 눈물만 흘리는 이사벨라를 못마땅하게 여긴 오빠들은 항아리를 빼앗고, 그녀를 멀리 있는 친척집으로 보내버렸다. 그들이 깨트려버린 항아리에서 로렌초의 머리가 나오자, 자신들의 살인 행각이 발각될까 두려워 태워버린다. 한편 친척집에서 도망쳐 나온 이사벨라는 이틀을 걸어 집으로 돌아와 깨진 항아리를 발견하고, 식음을 전폐한 채 슬픔에 빠져 지내다 로렌초를 그리는 노래를 부르며 서서히 숨을 거둔다.

이사벨라와 로렌초 이야기가 담긴 『데카메론』의 표제 '데카 헤메라이deka hemerai'는 숫자 '10'을 의미하는 그리스어 'deka'와 '날日'을 뜻하는 'hemera'의 합성어이다. 흑사병이 창궐한 피렌체를 탈출하여 2주 동안 피에솔레라는 시골 마을의 별장으로 피신한 여성 7명과 남성 3명. 열 명의 남녀는 매일 한 가지씩의 이야기를 하며 시간을 보낸다. 그들이 나누는 이야기는 사랑의 열정과 기쁨, 부패한 성직자와 낡은 지배 세력에 대한 조롱과 비난이다. 특히 하느님의 말씀 뒤에 숨어 금욕을 설교하면서도 성적으로 문란했던 성직자의 타락을 폭로하고, 대중의 성과 사랑을 긍정적인 시선으로 표현한 것은 종교의 권위가 서

슬 퍼렇게 살아 있던 중세 시대에 파격적인 시도였다.

　이사벨라와 로렌초 이야기는 사랑을 가로막는 신분의 장벽을 담고 있다. 600년이 지난 이야기지만 재산과 권력이 계급과 신분이 되는 지금의 세계에서 옛날이야기로만 들리진 않는다.

　히스클리프의 격정적인 사랑과 증오의 서사를 그린, 에밀리 브론테Emily Bron, 1818~1848의 『폭풍의 언덕』 역시 사건의 발단은 사회적 신분에서 비롯된다. 소설의 원제 'Wuthering heights' 가 암시하듯, 영국 요크셔 지방의 비바람 몰아치는 언덕에 언쇼가와 린튼가가 이웃해 살고 있다. 어느 날 언쇼는 리버풀에 갔다가 집시 출신의 버려진 고아를 데려와 히스클리프라는 이름을 지어주고 자식처럼 보살핀다. 언쇼가 세상을 뜨자 자기 몫의 사랑을 빼앗겼다고 불만을 품고 있던 아들 힌들리는 히스클리프를 학대하기 시작한다.

　하지만 어린 시절부터 언덕을 함께 뛰어놀며 정이 들었던 딸 캐서린은 그를 연민하며 사랑하는 마음을 품게 된다. 세월이 흘러 캐서린이 린튼가의 아들 에드거와 결혼하기로 결심한 후, 하녀 넬리와 나누는 대화를 엿들은 히스클리프가 종적을 감추면서 사랑은 깨어진다. 히스클리프와의 결혼이 격에 맞지 않는다는 캐서린의 말 때문이었다.

캐서린은 에드거와 결혼하면 비참한 히스클리프의 처지를 도와줄 수 있으리라 믿었다. 격이 떨어지기 때문에 그와 사랑을 이룰 수 없다고 하면서도, 그를 사랑하는 이유는 '그가 나보다도 더 나 자신이기 때문'이며 '그의 영혼과 나의 영혼은 똑같다'며 히스클리프에 대한 순수한 사랑의 감정을 털어놓는다.

폭풍의 언덕에서 종적을 감추었던 히스클리프는 3년 후 성공한 모습으로 돌아와 복수를 시작한다. 소유 아니면 파괴라는 사랑의 변증법. 자신을 학대했던 힌들리를 도박에 빠지게 하여 전 재산을 빼앗고 애드거의 여동생 이자벨라를 유혹해 학대하며 아들까지 낳게 한다. 캐서린의 주변 인물들에 대한 히스클리프의 복수를 하녀 넬리는 이렇게 읊조렸다.

"한 마리의 악독한 짐승이 돌아오는 길목에서 잡아먹으려고 기다리고 있는 느낌이었다."

캐서린은 죽어가는 순간에도 "나는 그래도 나의 히스클리프를 사랑할 것이고, 저승까지도 데리고 갈 거야"라고 다짐한다. 히스클리프는 "신이나 악마가 할 수 있는 어떠한 것도 우리 사이를 떼놓을 수 없다"며 절규한다. 20년의 세월 동안 캐서린과 그 주변 사람들에게 처절한 복수를 마친 히스클리프는 캐서린

의 유령을 본 후 캐서린을 만나러 간다며 숨을 거둔다. 그들은 저승에서 만났을까.

 '세상 모든 것이 사라져도 히스클리프가 있으면 자기는 존재할 수 있지만 히스클리프가 없으면 온 세상도 자기를 붙들어두지 못한다'는 캐서린의 고백까지 들었더라면 비극은 일어나지 않았을까. 캐서린의 사랑은 순수했지만 어리석었고, 히스클리프의 사랑은 격정적이었지만 짐승 같았다.

 『폭풍의 언덕』은 출간 당시 독자들의 관심을 끌지 못했지만 "그 어느 소설 작품과도 비교가 불가능하다. 세계 10대 소설로 꼽을 만하다"는 서머싯 몸의 재평가를 받으며 고전의 반열에 올랐다. 문학적 요소는 차지하고 내용만으로 평가한다면 양반집 자제 이몽룡과 기생의 딸 춘향이 사랑을 이루는『춘향전』은 실로 파격적이다.

사랑의 장벽, 격(格)

요즘은 실용적인 사랑을 현명하다고 생각한다. 실용적인 사랑을 추구하는 사람은 취향, 개성, 배경 등이 자신과 잘 조화될 수 있는 사람과의 어울림을 추구하기에 상대방의 경제력과 사회적 지위, 장래의 유망성을 꼼꼼하게 살핀다. 좋은 차와 멋진 레스토랑에서의 식사, 부담 없이 뮤지컬을 함께 관람할 수 있는 여건이 감정만큼 중요하다.

경제력의 차이는 '사회 자본', '문화 자본'의 차이를 낳는다. 실용적인 사랑은 격정도 낭만도 없지만, 안전하다는 장점이 있다. 명확하게 파악되지 않은 상대에 대해서는 쉽게 미래를 약속하거나 헌신할 마음을 갖지 않으며, 서로 조건이 맞는 커플의 거주지는 폭풍의 언덕이 아닌 따뜻한 아파트일 테니.

『폭풍의 언덕』에서 캐서린이 린튼의 청혼에 응한 것은 실용적인 선택이었다. 대등한 신분의 린튼과 결혼해 자신의 격을 지키고, 히스클리프도 도울 수 있다고 생각했다. 그러나 사랑에 격이 있다는 그 한마디가 비극의 씨앗이 되었다.

이루어질 수 없는 사랑 3
사랑과 신앙

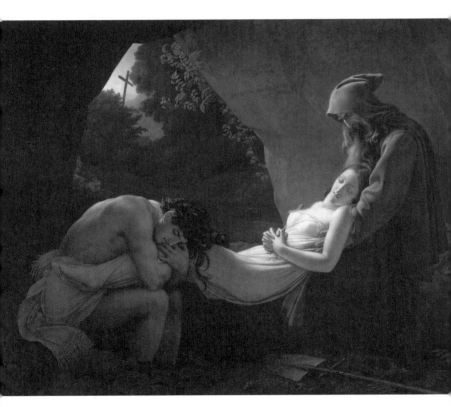

안 루이 지오데 트리오종 〈아탈라의 매장〉 1808년

안 루이 지오데 트리오종Anne-Louis Girodet-Trioson, 1767~1824의 작품 〈아탈라의 매장〉은 트리오종이 프랑스 낭만주의 소설가 샤토브리앙Chateaubriand, 1768~1848의 데뷔작 『아탈라』의 마지막 장면을 소재로 그렸다.

그림 속 싸늘한 시신으로 변한 아탈라의 다리를 감싸 안고 있는 청년은 아메리카 인디언 샤크타스다. 부족 간의 전투에서 포로로 잡힌 샤크타스를 부족장의 의붓딸 아탈라가 풀어준 것을 계기로 두 사람은 사랑에 빠진다. 그러나 사랑의 열정을 앓게 된 아탈라에겐 건널 수 없는 강이 있었다. 그녀는 태어날 때부터 신에게 순결을 바치기로 서원된 몸이었다. 엄청난 산고 끝에 무사히 그녀를 출산한 어머니가 딸을 동정녀로 바치겠노라 신에게 맹세했던 것이다. 고심 끝에 그녀는 자신의 모든 사랑을 하느님께 바치기로 결심하여 독약을 마시고 영원한 잠에 빠져들며 샤크타스에게 마지막 인사를 남긴다.

"나는 나로 인한 당신의 불행에 대해 용서를 빌 뿐이에요. 나의 오만과 변덕으로 당신을 극심한 고통에 빠트렸어요. 샤크타스! 내 몸 위에 흙을 던지면 당신과 나 사이에 세계가 놓일 것이며, 당신은 나의 불행의 무게로부터 영원히 벗어나게 될 거예요."

그림 속 동굴 벽 입구에 글이 새겨져 있다.

"J'ai passé comme une fleur ; j'ai séché comme l'herbe des champs" 나는 한 송이 꽃처럼 시들었네. 들판의 풀처럼 말라버리고

아탈라의 영혼을 위로하며 사제가 읊었던 욥Job의 한탄을 화가는 동굴 벽에 새겼다. 이루어질 수 없는 사랑 앞에서 괴로워하다 죽음을 선택한 아탈라와 그녀의 죽음을 슬퍼하는 샤크타스의 탄식 같다. 샤크타스가 아탈라의 발을 껴안은 것은 잠시라도 더 그녀의 영혼을 지상에 붙들어두고 싶은 간절함 때문이 아닐까.

현대에 접어들어 가장 위력을 떨치는 세속 종교는 '사랑'이다. 아탈라에게는 종교가 사랑을 가로막은 장벽이었지만, 이 시대의 사랑은 불가능을 가능으로 바꾸고, 죽어가는 자를 삶으로 인도하며 비참한 세계를 구원할 유일한 가치로 숭배의 대상이 되었다. 그러나 정작 신성해야 할 종교는 세계를 비참하게 하는 주범이 되기도 했다.

종교 자체가 신의 자리를 대체했다. 전쟁과 테러, 폭력, 선교를 내세운 교세 확장, 타 종교와 신도에 대한 증오를 신의 말씀으로 포장한다. 성별과 인종, 성적 지향 등이 자신의 교리에서 조금만 어긋나도, 그 '다름'을 악으로 매도한다. 신의 말씀이라

는 미명하에 노예제도를 정당화했고, 인종과 성차별, 성소수자를 억압했다. 우리 사회의 일부 종교는 특정 정파나 이념을 가진 사람들을 향해 저주를 퍼붓기도 한다. 사랑과 종교의 공통점은 맹목과 독점, 배타성이다.

김소연은 『마음사전』에서 "'사랑해'라는 말에는 특허청에 등록할 때와 같이, 내 아이디어를 다른 사람이 도용할 수 없다는 독점의 욕망이 내포되어 있다"고 썼다. 이 글의 '사랑해' 자리를 '종교'로 대체해도 어색할 것 같지 않다.

중세 신학자 아벨라르Pierre Abelard, 1079~1142와 엘로이즈의 사랑 이야기는 사랑과 종교가 얽힌 중세 최대의 연애 스캔들이었다. 1118년, 당시 39세의 신학자 아벨라르는 성당 참사회원의 조카딸 엘로이즈의 가정교사가 되었다. 엘로이즈는 아름다운 외모와 지성을 겸비한 17세 소녀였다. 두 사람은 스승과 제자라는 관계와 스물두 살의 나이 차이에도 불구하고 사랑에 빠졌다. 아들을 낳은 후 몰래 결혼식까지 올렸지만 엘로이즈의 숙부 퓔베르는 이들의 결혼을 폭로하고 엘로이즈를 괴롭혔다. 아벨라르는 위험에 빠진 엘로이즈를 아르장퇴유 수도원으로 피신시킨다. 분노한 퓔베르는 사람을 보내 아벨라르를 거세하였다. 이후 아벨라르는 수도사로, 엘로이즈는 수녀로 일생을 보낸다. 아벨라르가 이러한 이야기가 담긴 편지를 친구

에게 보냈고, 이를 우연히 읽은 엘로이즈가 아벨라르에게 답
장을 보내면서 서신 왕래가 시작되었다.

"당신은 우리가 하느님께 귀의했던 지난 날을 원망하고 있
소. 당신은 원망하는 마음을 버리고 하느님께 찬미를 드려야
하오. 나는 당신의 마음의 고통이 예전에 사라졌으리라 믿었
소. 우리의 마음이 하느님의 사랑에 감응했다고 느꼈기 때문
이오. 당신의 심신을 멍들게 하는 하느님을 원망하는 감정은
나에게도 고통이 되는 일이라오. 무엇보다 당신이 말해왔던
것처럼 나를 즐겁게 해주길 바라오.

당신이 원망을 버리지 않고서는 무엇으로도 나를 즐겁게 해
주지 못할 것이오. 그리고 지복을 누릴 천국에도 함께 이를 수
없을 것이오. 지옥에라도 나를 따르겠노라 맹세한 당신을 두
고 어찌 나 홀로 천국을 갈 수 있겠소. 당신의 바람처럼 내가
하느님의 부르심을 받게 될 때 당신이 함께하지 못할 일이 없
도록 늘 경건한 마음을 유지하기 바라오. 「아벨라르와 엘로이즈」"

사랑의 감정을 떨쳐내지 못하는 엘로이즈에게 아벨라르가
보낸 이 편지에서 영화 〈밀양〉의 한 장면이 떠올랐다. 아들을
유괴해 살인한 웅변학원장을 용서하고 하나님의 사랑을 전하
고자 면회를 간 신애에게 하나님께 '용서받았다'고 말하는 웅
변학원장의 평온한 얼굴이.

롤리타 컴플렉스

발튀스 〈꿈꾸는 테레즈〉 1938년

2017년 초겨울 무렵 뉴욕 메트로폴리탄미술관에 전시 중이던 폴란드계 프랑스 화가 발튀스Balthazar Klossowski de Rola, 1908~2001 의 〈꿈꾸는 테레즈〉가 여론의 도마에 올랐다. 미투운동으로 하비 와인스틴을 비롯한 미국 연예계 거물들의 성폭력 가해 사실이 폭로되면서 여론이 들끓었다. 이러한 흐름의 와중에 메트로폴리탄미술관에서 전시 중인 〈꿈꾸는 테레즈〉의 철거를 요청하는 온라인 청원이 시작된 것이다. 청원 운동을 주도한 미아 메릴은 〈꿈꾸는 테레즈〉가 명백히 아동을 성적으로 대상화한 작품이라며 메트로폴리탄미술관이 이 작품을 전시하는 것은 관음증을 낭만화하는 것이라고 주장했다.

몇몇 작품들로 소아성애 논란에 휩싸였던 발튀스는 한 인터뷰에서 사람들이 왜 이 소녀 그림들을 롤리타로 보는지 이해가 안 된다며, 1934년 작 〈기타 레슨〉에 대해서만 포르노그래피와 연관되었을 뿐이라며 자신을 변호했다. 한편 미술관 관계자는 "이런 작품들은 대화의 기회를 제공한다. 시각 예술은 우리의 과거와 현재를 돌아보게 해주는 중요한 수단이다. 또한 창조적 표현에 대한 분별 있는 토론과 존중을 통해 문화의 지속적인 진화를 촉진한다"는 입장을 밝히고 전시를 이어갔다.

이 논란을 보면서 박범신의 『은교』, 나보코프의 『롤리타』, 필립 로스의 『죽어가는 짐승』을 떠올린다. 이 작품들은 모두 늙

은 남자의 성적 욕망을 담고 있다. 우연하게도 세 소설의 남자 주인공의 직업은 모두 교수. 성적 욕망은 지성과는 별개의 문제다.

『롤리타』는 출간 당시부터 포르노그래피라는 비난에 휩싸였고 『은교』는 발간 당시에는 별 논란이 없었지만 영화로 만들어진 이후 거센 비난을 받았다. 작품성에 대한 평가는 논외로 하고 작가에게 쏟아진 비난에 대해서는 온전히 동의할 수 없다. 은교의 관능에 더 치중한 영화는 분명 원작과는 다른 느낌이었다. 소설 『은교』의 에필로그에서 작가는 단순히 어린 여성에 대한 갈망으로 소설을 집필한 것이 아니라 나도 모르게 지나가버린 옛 청춘, 다시는 돌아오지 못할 청춘에 대한 아쉬움과 그리움을 담은 작품이라고 썼다.

나는 메트로폴리탄 미술관의 〈꿈꾸는 테레즈〉 전시에 대한 입장과 소설가 박범신의 창작 의도를 이해한다. 돌아갈 수 없는 젊음, 빛나던 시절에 대한 노스탤지어와 안타까움은 나이 든 사람이면 누구나 품고 있는 마음일 테다. 다만 그 주체와 대상이 나이 든 남성과 어린 여성이라는 점에 대해선 생각할 여지가 있다. 이 관계는 성 권력과 연관된다. 늙은 여교수와 어린 남자 제자 사이의 로맨스는 상상하기 어렵다. 여전히 우리의 의식은 남자는 선택하는 존재, 여자는 선택되는 존재라는

편견이 온존하기 때문이다.

나보코프의 『롤리타』는 도덕 규칙을 위반한 변태적이고 도착적인 소설로 평가받는다. 그러나 소설 속 돌로리스에 대한 험브트의 욕망이 단순히 어린 소녀의 순결을 빼앗고 성적으로 정복하려는 동물적 욕망은 아니라는 점은 분명하다.

'소녀'라는 단어에서 우리는 보통 순수함을 떠올린다. 그리고 짧은 인생 속에서 '소녀'의 시절은 순간이다. 험버트의 '소녀'에 대한 욕망과 도취는 순간 피었다 바람에 흩어져 내리는 벚꽃에 대한 아쉬움 같은 것이다. 소설에서 돌로리스는 법적으로 험버트의 딸이다. 근친상간이라는 금기의 벽을 넘는 순간 파멸의 모든 책임은 험버트에게로 돌아간다.

필립 로스의 소설은 망치 같다. 인간에 대한 그의 통찰은 송곳 같다. 『죽어가는 짐승』은 초로의 대학 교수와 20대 젊은 여제자 사이의 사랑과 섹스와 삶에 대한 욕망이 담긴 소설이다.

"결정적인 매력은 오로지 섹스야. 섹스를 빼고나면 남자가 여자의 매력에 그렇게 빠질 거라 생각해?" – 『죽어가는 짐승』

순수와 청춘에 대한 안타까운 그리움일 것이라 이해하며 『은교』와 『롤리타』를 읽었지만 필립 로스의 직설이 더 생생하다. 늙은 남자와 젊은 여자의 관계는 윤리 문제를 비켜가기 어렵다.

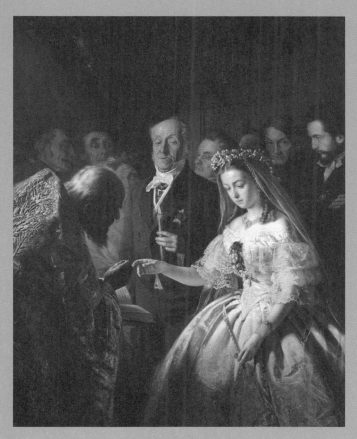

바실리 푸키레프 〈어울리지 않는 결혼〉 1862

러시아 화가 바실리 푸키레프Vasily Vladimirovich Pukirev 1832~1890의 〈어울리지 않는 결혼〉은 늙은 남자의 젊은 여자에 대한 비루한 욕망을 포착했다. 늙은 남자와 젊은 여자의 결혼식 장면 속 인물들의 표정이 각양각색이다. 머리는 벗겨지고 얼굴엔 자글자글 주름이 가득한 신랑은 뿌듯한 표정이다. 가슴에 달린 훈장은 사회적 지위와 재력의 상징이다. 앳된 모습의 신부는 슬픔에 젖어 있다. 왼쪽 신랑 친구들로 보이는 수군거리는 하객들의 표정엔 시기와 부러움이 섞여 있다. 신부 바로 뒤에서 정면을 응시하고 있는 사람이 화가 푸키레프다. 빈부 격차가 극심했던 19세기 러시아 사회에 대한 날카로운 비판을 작품에 담았던 화가다.

어린 여성에 대한 욕망의 발로가 되돌릴 수 없는 청춘에 대한 애달픈 그리움의 발로라 하더라도 욕망에서 그쳐야 한다. 욕망의 실현은 폭력과 착취를 부른다.

지음의 사랑

소리로 통하다

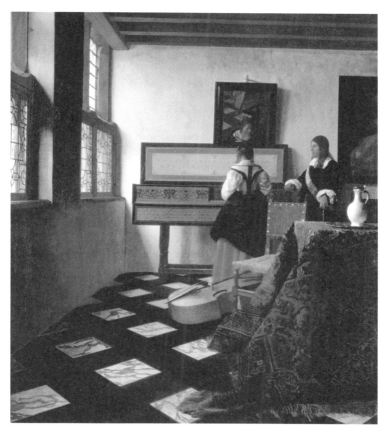

요하네스 얀 베르메르 〈신사 곁에서 버지널을 연주하는 숙녀〉 1664년경

음악 수업 시간, 버지널을 연주하는 여자와 한 발쯤 떨어진 선생은 연주에 맞춰 노래를 웅얼거리는 것일까? 소실점에 위치한 여자의 머리 위에 있는 거울이 여자의 얼굴을 비추고 있다. 과연 베르메르Johannes Vermeer, 1632~1675답게 치밀하게 계산된 그림〈신사 곁에서 비지널을 연주하는 숙녀〉의 진짜 이야기는 거울에 담겨 있다. 거울에 비친 버지널을 연주하는 여자의 시선은 버지널 건반이 아닌 옆에 선 남자를 향하고 있다.

1993년 개봉한 영화 제인 캠피온의 〈피아노〉 주인공은 피아노다. 여자 주인공 에이다는 후천성 언어 장애인으로 아버지의 요구에 따라 매우 자기 중심적인 인물 스튜어트와 원치 않는 결혼을 한다. 스튜어트에게 에이다는 식물 같은 존재다. 식물에게 마음이나 언어가 있을 것이라 여기지 않는다. 대화도 감정도 일방적 소통일 뿐, 에이다는 남편 스튜어트에게 집안일과 섹스에 필요한 존재일 뿐이다. 그런 그녀의 감정을 투사하고 내면의 언어를 담아내는 존재가 피아노였다. 그런 아내를 전혀 이해하지 못하는 남편은 자신 소유의 땅과 피아노를 교환하자는 베인스에게 피아노를 팔아 버린다. 아내의 영혼을 팔아버린 셈이다. 피아노를 연주하고 싶을 때마다 베인스의 집을 방문하는 에이다. 베인스는 에이다의 피아노 연주에 실린 그녀의 마음을 읽고 어루만진다. 그리고 곧 피아노를

통해 에이다와 베인스는 하나가 된다.

에이다는 자신이 베인스의 집을 찾아가는 까닭은 다만 피아노를 치기 위해서라고 생각한다. 어느 날 베인스는 에이다에 대한 자신의 사랑을 고백하며 아무 감정 없이 자기 집을 방문하는 것이라면 이제 오지 말라고, 지금 당장 집에서 나가 달라고 소리친다. 그때서야 에이다는 자신이 진정 원한 건 피아노가 아니라 베인스였음을 깨닫는다. 베인스와 사랑에 빠져든 에이다는 남편을 거부하고, 아내가 베인스와 사랑에 빠졌다는 사실을 알게 된 남편은 분노하며 그녀의 손가락을 도끼로 잘라버린다.

결국 남편을 떠나 베인스와 함께 고향으로 떠나는 마지막 장면은 이 영화의 압권이면서 감독이 전하고 싶은 메시지가 담겨 있다. 좁은 배에 억지로 실은 피아노와 함께 바다에 빠진 에이다는 깊은 바다 속에 가라앉는 피아노를 두고 베인스에게로 돌아온다. 피아노로 시작된 사랑은 피아노가 떠난 후 비로소 진정한 결실을 맺게 된 것이다. 피아노라는 도구를 통한 소통이 아닌 자신의 마음에서 울려나는 소리로 소통하게 된 것이다.

"밤에는 바다 무덤 속의 내 피아노를 생각한다. 그리고 가끔은 그 위에 떠 있는 나 자신도. 그 아래는 모든 게 조용하고

고요해서 나를 잠으로 이끈다. 그것은 기묘한 자장가다. 그리
고 나의 자장가다. 소리가 존재한 적이 없는 그런 고요가 있
다. 깊고 깊은 바다, 차가운 무덤 속에."

<div align="right">-<피아노> 마지막 장면의 에이다 독백</div>

감각적인 영화 〈피아노〉는 몇 가지 과학적 진실을 증명한
다. 남성에 비해 성 충동을 조절하는 호르몬 테스토스테론이
10~15%에 불과한 여성은 성의 중추가 사랑의 중추와 더 밀접
하게 연결되어 있다. 성적 자극을 위해서는 사랑의 감정이 개
입되어야 한다. 또한 여성의 성호르몬 분비를 위해서는 신뢰
와 배려 등 심리적 요인의 결합이 중요하기 때문에 스트레스
상황에서는 성적 자극에 둔감해진다. 에이다가 남편 스튜어트
를 거부하고 베인스에게 몸과 마음이 기운 것은 이러한 이유
때문이다. 반면 남자는 스트레스를 섹스로 해소하는 경향이
있다. 그리고 여자의 성욕은 10대 후반부터 서서히 증가하여
30대 후반에 최고조에 이른다.

에이다와 스튜어트의 관계는 일상에서 뿐만 아니라 성적으
로도 지배와 소유의 관계였다. 인간의 성애는 단순히 성욕을
해소하기 위한 수단이 아니다. 에이다와 베인스가 보여주듯
성애는 진정한 사랑으로 들어가는 하나의 문이다.

"레비나스는 타자의 타자성을 만나는 원초적 경험을 에로스, 즉 성애에서 찾는다. 에로스에는 이론적 인식이나 투쟁이 개입되지 않는다. 고통과 죽음의 도래를 통해 열린 타자의 공간은 이제 에로스를 통해 인격적 타자, 전적인 타자로서의 타인을 만날 수 있는 공간으로 확대된다. 에로스를 통한 타자와의 만남은 어떤 매개자나 지위나 이해관계에 의해 맺어지는 관계가 아니다. 따라서 타인은 여기서 소유되거나 지배될 수 없다. 철학자들 가운데 에로스를 실패로 보는 경우가 종종 있다. 하지만 이것은 에로스를 지배와 소유의 관계로 보기 때문에 생긴 것이다. 만일 성적 관계를 지배하고 소유하는 관계로 만들고자 한다면 실패할 수밖에 없다. 왜냐하면 소유와 지배 대상이 되는 타자는 더 이상 나에게 시간을 가능케 해주는 타자가 아니기 때문이다."

–강영안 『레비나스의 철학-타자의 얼굴』

문학과 영화에서 섹스는 관계의 파탄과 개인의 파멸을 초래하는 원인이 된다. 섹스가 사랑의 소통이 아닌 지배와 소유의 도구가 될 때 그렇다.

과거엔 아내는 남편의 '소유물'이었다. 아내는 남편이 요구

하는 잠자리를 거부할 권한이 없었다. 많은 남자들은 결혼을 하면 섹스의 권리가 자동으로 따라온다고 생각한다. 사회도 아내의 '성적 자기 결정권'을 인정하지 않았다.

2016년 한국 대법원은 '부부 강간'을 인정한 최초의 판결을 내렸다. 법적인 부부 관계에서도 남편이 강제로 아내와 성관계를 가졌다면 '강간죄'가 성립한다는 판결이었다. 재판부는 형법에서 강간죄의 대상으로 규정한 '부녀'란 어떠한 법적 지위와도 관련 없이 모든 여성을 가리키는 것이라며, 형법상 아내를 강간죄의 대상에서 제외하는 명문 규정이 없기 때문에 법률상 아내가 강간죄의 대상에 포함된다는 유권 해석을 내렸다. 그리고 민법상의 부부 동거 의무에는 배우자와 성생활을 함께할 의무까지 포함되지만, 강요된 성관계를 감내할 의무까지 내포돼 있다고 할 수 없다고 판시했다. 결혼이 곧 여성의 성적 자기 결정권의 포기를 의미한다고 할 수 없고, 성적으로 억압된 삶을 인내하는 과정일 수도 없기 때문이라는 것이다.

에이다가 스튜어트를 떠나 베인스를 선택한 것은 여성의 성적 자기 결정권 선언이다. 피아노 선율은 에이다의 언어다. 〈피아노〉 첫 장면에 에이다의 독백이 흐른다.

"여러분이 듣는 목소리는 내가 말하는 소리가 아니라 나의

마음의 소리다. 이상한 것은 나 스스로 침묵하고 있다는 생각이 들지 않는다는 점이다. 그것은 나의 피아노 때문이다."

남자가 상대적으로 시각적 요소에 민감하다면 여자는 청각과 촉각에 예민하다. 특히 여자의 청각은 남자보다 10배나 민감하게 반응한다고 하니 자신의 피아노 소리에 귀 기울이고 그 숨은 의미를 이해한 베인즈에게 마음이 기운 것을 이해할 수 있겠다. 여성의 고난과 아픔, 그리고 정체성과 자유를 다루어 온 여성 감독의 깊은 시선과 감각적 연출이 빛나는 〈피아노〉는 1993년 칸영화제에서 황금종려상을 수상했다.

대화가 교감의 유일한 수단은 아니다.

베르메르의 그림 속 여자는 버지널 연주에 노래로 응답하는 남자에게 마음이 끌렸을지도 모른다. 남자의 웅얼거림은 교감의 징표다.

언어는 교감의 완벽한 도구가 아니다. 라캉Jacques Lacan, 1901~1981은 "기표記標는 기의記意에 닿지 못하고 끊임없이 미끄러진다"고 했다. 어떤 말도 사랑의 고백을 온전히 전달할 수 없다. 지음知音은 말하지 않아도 서로의 마음을 잘 알아주는 벗을 일컫는다. 지음은 감각적 직관이다.

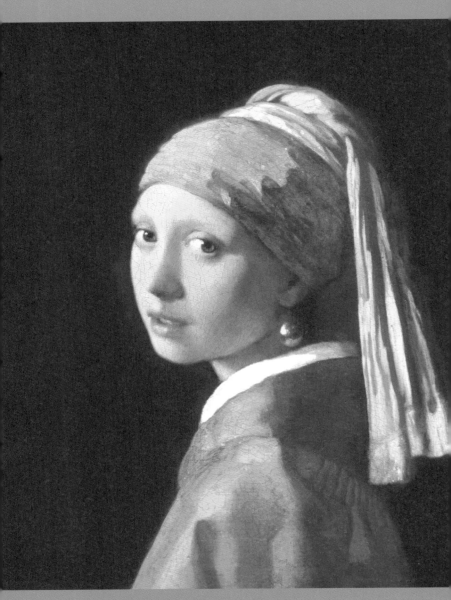

요하네스 베르메르 〈진주 귀고리 소녀〉 1665년

미술과 문학 그리고 영화의 만남, 〈진주 귀고리 소녀〉

진주 귀고리 소녀를 소재로 베르메르는 그렸고, 트레이시 슈발리에 Tracy Chevalier, 1962~ 는 썼으며 (『진주 귀고리 소녀』 양선아 옮김, 강), 피터 웨버 Peter Webber, 1968~ 는 영상에 담았다. (진주 귀걸이를 한 소녀, 2003년 개봉 스칼렛 요한슨, 콜린 퍼스 주연)

베르메르의 그림 속 소녀에 대한 기록은 남아 있지 않다. 소녀의 절제된 미소와 맑고 투명한 표정, 신비에 쌓인 정체 때문인지 '북구의 모나리자'라는 별명을 얻었다. 이 그림이 세상에 알려지게 된 과정도 소녀에 대한 궁금증을 증폭시켰다.

베르메르 사후 20년이 지나 그의 후원자 사위가 경매에 내놓으며 처음 알려진 후 다시 종적을 감춘 이 그림이 거의 200년이 지난 1881년 경매장에 등장한다. 그러나 누구도 진주 귀고리 소녀의 가치를 알아보지 못했다. 단돈 2길더 30센트라는 헐값에 구입한 수집가가 헤이그 마우리츠호이스 미술관에 기증한 것을 계기로 진주의 영롱한 빛이 드러났다. 소녀의 신비감은 더해졌다.

트레이시 슈발리에는 베르메르와 17세기 델프트 역사를 철저한 고증을 통해 복원하고, 미술사와 베르메르의 삶과 예술에 대한 지식으로 '진주 귀고리 소녀'를 재창조했다.

베르메르의 집에 하녀로 들어온 열여섯 살 소녀 그리트는 베르메르를 통해 자신의 재능과 열망을 발견한다. 이후 두 사람의 관계를 섬세하게 묘사한 작가의 솜씨가 빛나는 소설이다. 허구지만 허구가 아닐 것 같은 소설 〈진주 귀고리 소녀〉를 통해 베르메르가 그린 소녀와 진주 귀고리에 대한 상상은 더욱 풍부해진다.

영화는 스칼렛 요한슨의 빛나는 연기 덕분에 한 발 더 소녀 그림에 다가서게 한다. 소녀의 진실은 베르메르만 알겠지만 소설과 영화는 상상한 진실을 훌륭하게 그려냈다. 한 사람 한 사람의 상상 속에서 진주 귀고리 소녀는 새로운 삶을 살아간다. 예술가의 창조물을 숨 쉬게 하는 건 관객과 독자의 상상력이다.

3장

사랑, 고통을 낳다

사랑의 그림자

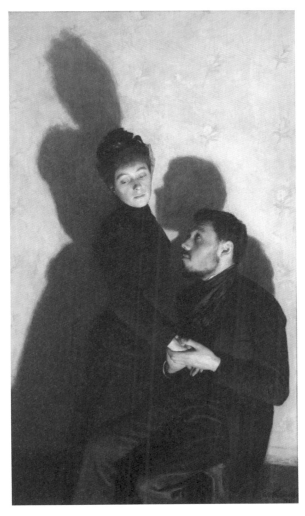

에밀 프리앙 〈그림자를 드리우다〉 1891년

사랑하는 것, 그것은 바로

사랑받는다는 것,

한 존재를 불안에 떨게 하는 것

아—

언젠가는 사랑하는 사람에게 가장 귀한

존재가 될 수 없는

그것이 바로 우리의 고뇌.

-쟝 콕토 <사랑>

에밀 프리앙Émile Friant, 1863~1932의 〈그림자를 드리우다〉. 검은 드레스 여인의 슬픔 어린 붉은 눈자위. 그림 속 여인은 상중일까. 의자에 앉아 여인의 손을 양손으로 감싸고 있는 남자의 간절한 시선은 위로인지 애원인지. 연극 무대 같은 조명이 두 사람을 비추며 벽면에 그림자를 드리우고 있다. 그림자는 두 사람의 짐작할 수 없는 마음이거나 빛을 따라 흔들리다 사라질 수도 있는 다가올 시간의 암시라고 읽는다. 그림자는 불안을 암시한다. 고정되지 않는, 붙잡을 수 없는 마음의 그림자.

사랑의 최종 목적은 사랑을 '받는' 것이다. 부처나 예수가 아닌 이상 사랑받을 기대 없이 무한정 사랑을 베풀 사람은 없다. 내가 바친 사랑이 반드시 보답받으리라는 확신이 흔들릴 때 불

안이 자리 잡기 시작한다. 불안은 어느 순간 갑자기 불꽃처럼 생겨나지 않는다. 식은 방구들에 서서히 스미는 냉기처럼 야금야금 마음에 자리한다.

"사랑해"라는 고백은 단순히 상대에 대한 자신의 감정을 표현하는 것에 머물지 않는다. 사랑 고백은 당신도 나를 "사랑해 줘"라는 무언의 압박이기도 하다. 응답받지 못하면 고통스럽고, 받더라도 상대의 진심을 확신할 수 있을 때까지 불안의 그림자에서 벗어나지 못한다. 응답하지 않는 상대를 포기하지 못하고 일방적인 사랑을 지속한다면 스토커 취급을 받을 수도 있다. 불안에 못 이겨 응답한 사람의 진심을 확인하려고 사사건건 상대의 일상을 염탐하는 일 역시 마찬가지다.

스피노자는 말했다.

> "사랑하는 자는 필연적으로 사랑하는 대상을 계속 소유하고 유지하고자 한다."

소유를 욕망하지만 결코 소유할 수 없는 타자는 고통의 원인이 된다. 사랑하는 사람을 독점하고픈 욕망과 충족할 수 없는 현실, 그 간극에 고통이 들어선다. 또 하나, 내가 사랑하는 사람의 자유를 인정하지 못할 때이다. 상대는 나를 사랑할 수도

있지만 언제든 돌아설 수 있는, 사랑을 선택할 자유를 가진 존재다. 구속한다고 구속되는 존재가 아니다. 사랑의 구속은 스스로 자신에게만 내릴 수 있다. 사르트르는 말했다.

> "만일 내가 상대에게 사랑받을 사람이라면, 나는 사랑받는 대상으로 자유로이 선택되어져야만 한다. 우리는 '사랑받는 자'를 '선택된 사람'이라고 부른다. 여기에서 선택은 상대적이거나 우연이 아닌 절대적으로 자신을 선택한 것이어야 한다."
>
> ─사르트르『존재와 무』

'절대적으로 자신을 선택'하길 바라는 것은 이율배반적이다. 선택이라는 자유와 절대라는 구속이 양립되어 있으니 말이다. 사랑, 참 어렵다. 그리고 사랑하는 자신 역시 자유로운 존재이지만 스스로 선택한 사랑으로 인한 고통들이 자유의 대가라는 사실을 잊지 말아야 한다. 그 고통의 책임을 상대에게 묻지 말라는 뜻이다.

자신의 욕망과 타인의 자유는 동전의 양면이다. 만일 내가 사랑하는 사람마다 나를 사랑하게 된다면 그 사람들은 자유가 없는 존재다. 사랑의 부싯돌이면서 소화기가 되기도 하는 욕

망이라는 요물이 제거되면 사랑에 짜릿함은 없다.

　사랑에 불안해지기 시작하면 상대에게 과도할 만큼 친밀한 관계를 요구하는 사람들이 있다. 불안형 애착 유형의 사람들은 연인과 잠시라도 떨어져 있는 시간을 못 견뎌 하며 끊임없이 사랑을 확인하려 한다. 오로지 밀착된 순간만이 믿을 수 있는 사랑의 순간이다. 상대로부터 조금이라도 소홀해졌다는 느낌을 받으면 공격적인 태도를 보이기도 한다. 실망도 실증도 쉽게 느낄 수밖에 없는 불안형은 자신의 욕구를 채워줄 또 다른 사람을 찾는다. 상대와 함께 있을 때 느껴지는 기쁨이 커질수록 상대의 부재에 대한 불안도 깊어진다.

　불안은 집착과 질투의 씨앗이다. 불안은 사랑이 야기한 시련이다. 불안을 부추기는 최악의 적은 몹쓸 상상력이다. 불안의 근거는 실재하는 것이 아니라 상상으로 만들어내는 것이다. 불안에 사로잡힌 마음은 사랑하는 사람이 나 아닌 다른 사람을 바라보는 것만으로도 질투에 휘말린다. 질투의 진짜 대상은 사랑하는 이의 시선을 받는 대상이 아니라 사랑하는 이가 가진 자유다. 사랑은 사랑하는 이의 자유를 구속하려는 속성이 있다. 상대의 자유를 나에게 굴복시키기 위해 미끼를 던지는 것이 바로 유혹이다. 유혹하기 위해 상대가 좋아하는 것

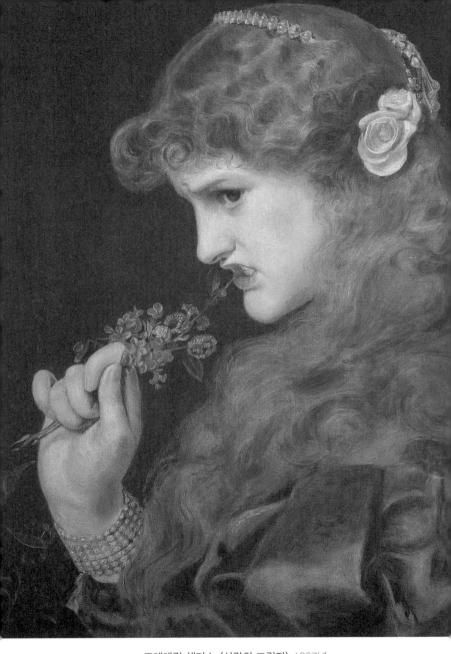

프레데릭 샌디스 〈사랑의 그림자〉 1867년

을 끊임없이 탐색하는 사이, 사랑의 노예로 전락한 자신을 발견하지만 발을 빼기엔 늦었다.

하지만 유난히 까다로운 상대의 취향은 매번 새로운 것을 요구한다. 먼저 바닥나는 건 주머니거나 인내거나. 불안에 사로잡혀 전적인 소유를 욕망하는 사랑은 이렇게 파탄의 길로 접어든다. 스피노자는 말했다.

> "만일 어떤 사람이 우리가 사랑하는 것을 기쁨으로 자극한다고 생각한다면, 우리는 그 사람에게 사랑으로 자극될 것이다. 이와 반대로 만일 그가 우리들이 사랑하는 것을 슬픔으로 자극한다고 생각한다면, 우리들은 반대로 그 사람에게 증오로 자극될 것이다."

지극히 인간적인 감정이지만 불안은 질투를 야기하고 질투는 사랑을 좀먹는다.

사랑에서 불안의 함정을 비켜 가거나 빠져나올 수 있는 묘책은 없는 것일까. 프로이트는 "인간의 무의식에는 부정이 없다"고 했다. 상상하려고 노력할 수는 있지만, 상상하지 않으려는 노력은 소용없다. 상상하지 않으려고 노력해봤자 그 사람의 얼굴이 떠오르는 순간 의지와 무관하게 상상력이 작동한다.

그렇다면 몹쓸 불안이 제풀에 지쳐 사라지길 기다리는 방법밖에 없을까. 불안한 상상을 되새김질하는 것보다 '아니면 말고'의 심정으로 정면승부를 거는 것이 낫지 않을까. 상대에게 자신의 불안과 그 원인을 솔직하게 고백하고 도움을 청하는 것. 무엇보다 자기 자신과 거리를 두고 성찰하는 시간을 갖는 것. 어쩌면 연인의 눈 속에서 실마리를 찾을 수 있을지도 모른다. 상대의 눈 속에 비친 내가 사랑받을 자격이 있는 사람임을 확인할 수 있을 것이다. 그 반대라면 미련 없이 안녕할 것. 자기애는 모든 사랑의 기초다.

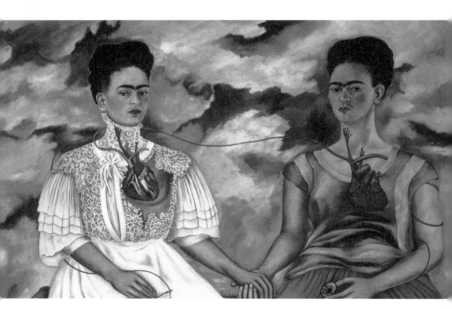

프리다 칼로 〈두 명의 프리다〉의 부분, 1939년

나를 사랑하다, 나르키소스

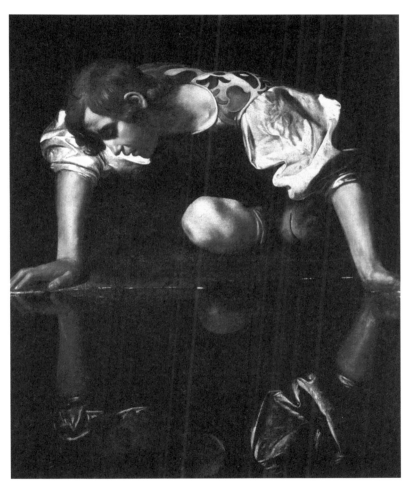

카라바조 〈나르시스〉 1597～1599년

몇 해 전 로마의 바르베리니 미술관에서 카라바조Michelangelo da Caravaggio, 1573~1610의 〈나르시스〉와 마주한 순간 울컥했던 기억이 있다. 나르키소스Narcissus에서 유래한 나르시시즘Narcissism의 의미가 떠오르기 전에 자기 연민의 감정이 복받쳤다. 아름다운 청년의 모습으로 나르키소스를 그린 다른 그림들과 달리 카라바조의 그림 속 인물은 궁핍하고 누추한 몰골로 연못에 비친 자신의 모습을 애잔하게 바라보고 있었기 때문이었다. 그렇게 나르키소스가 되어 한참을 그림에 빠져 있었다.

산모퉁이를 돌아 논가 외딴 우물을
홀로 찾아가선 가만히 들여다봅니다.

우물 속에는 달이 밝고 구름이 흐르고
하늘이 펼치고 파아란 바람이 불고 가을이 있습니다.

그리고 한 사나이가 있습니다.
어쩐지 그 사나이가 미워져 돌아갑니다.

돌아가다 생각하니
그 사나이가 그리워집니다.

우물 속에는 달이 밝고 구름이 흐르고

하늘이 펼치고 파아란 바람이 불고

가을이 있고 추억처럼 사나이가 있습니다.

－윤동주, [자화상] 중에서

　윤동주의 이 시에는 번민하는 시인의 자기 연민이 짙게 배어 있다. 하지만 나르키소스 이야기는 자기 연민과는 거리가 있다.

　최고의 점쟁이 테레이시아스는 나르키소스의 부모에게 아들이 자기 자신과 떨어지지 않으면 불행을 피할 수 없다는 예언을 한다. 이에 놀란 나르키소스의 아버지인 강의 신 케피소스는 주변의 거울을 모두 치워버리고 강의 요정들에게 아들이 물가에 접근하면 수면을 흔들어 얼굴을 비추지 못하게 하라는 명령을 내린다. 그러나 신의 아들도 운명은 피할 수 없었다.

　제우스의 불륜을 쫓던 헤라에게 수다를 떨어 현장을 놓치게 했다는 이유로 말을 빼앗기는 저주를 받은 에코는 우연히 마주친 나르키소스에게 짝사랑에 빠진다. 수많은 요정들의 구애를 야멸차게 거절했던 나르키소스가 자신의 질문을 똑같이 반복만 해대는 에코를 받아들일 리 없었다. 자신에게 내려진 가혹한 운명에 하루하루 눈물로 지새다 메아리가 되어버린 에코. 분노한 에코의 요정 친구들이 네메시스에게 저주의 기도

를 올린다.

> "나르키소스가 자기 자신에게 빠져 다시는 다른 사랑을 가
> 질 수 없게 하여 주소서"

테레이시아스의 예언은 빗나가지 않았다. 나르키소스가 빠져 죽은 물가엔 수선화가 피었다. 오비디우스는 『변신』에서 나르키소스의 죽음을 이렇게 읊었다.

> "자기도 모르는 사이에 그는 자기 자신을 갈망하고 있었으
> 니, 사랑하는 자가 곧 사랑받는 자였다. 그는 연모하면서 연
> 모받았으니 같은 방식으로 사랑의 불을 붙이고 사랑에 불탔
> 던 것이다."

자기 연민에서 한 발 나아가면 자기애로, 더 심해지면 나르시시즘에 빠질 수 있다. 자기애self-love를 나르시시즘과 혼용하지만 동의어는 아니다. 자기애는 나르시시즘과 함께 자존감도 포함한다. 자존심이 센 사람은 자기 자신이 중요하지만 타인과의 관계 속에서 보다 나은 자아가 되기 위해 노력한다. 반면 나르시시스트는 자신을 빛내기 위한 도구로 타인을 이용

한다는 점에서 차이가 있다. 나르시시스트는 과도하게 자신이 특별하고 훌륭하다는 망상에 빠져 유난히 인정 욕구가 강하고 공감 능력이 결여되어 있으며 죄책감 없이 타인을 착취하는 특징이 있다.

적절한 자기애는 성숙한 관계 맺기의 바탕이지만 극단적으로 나아가면 자기 파괴를 초래한다. 거울에 비친 자기 모습에 빠졌던 백설공주의 계모 왕비도 그러했다. 서양에서 거울은 성찰 또는 허영의 의미로 쓰인다. 거울만 바라보는 사람은 타인의 시선을 의식하지 못한다. 타인의 경멸에 찬 시선과 손가락질은 물론 자신이 어떤 존재로 대상화되었는지 알지 못한다. 타인의 시선을 받아야만 자기 존재가 입증되는 결핍된 자아로 전락해버리고 만다.

오스카 와일드의 소설 『도리안 그레이의 초상』은 자기 집착과 허영으로 영혼이 병들어가는 인물을 드라마틱하게 묘사한다. 도리안 그레이의 모든 관심은 헨리경의 "세상의 진짜 신비는 가시적이지 비가시적인 것이 아니다"는 말을 따른다. 잘생긴 외모와 영원한 젊음의 유지라는 삶의 목표를 위해 그는 수단과 방법을 가리지 않는다. 자신에 대한 타인의 부러운 시선을 욕망하는 도리언 그레이가 나르시시즘에 매몰되는 건 필연

이다. 나르시시즘은 자기 파멸뿐만 아니라 주변의 타인에게도 치명적인 해악을 끼치기 마련이다.

영화 〈악마는 프라다를 입는다〉에서 편집장 미란다(메릴 스트립 분)는 나르시시스트의 전형이다. 주변 사람들에 대한 제멋대로의 행동과 오만, 자신의 마음에 들지 않는다고 주인공에게 퍼붓는 분노. 영화의 마지막, 주인공이 미란다 편집장의 제안을 과감히 거절하는 장면에서 박수라도 보내고 싶었던 기억이 난다. 나르시시스트인 미란다와 함께 일하는 건 자신의 영혼을 고갈시키는 길이다.

나르시시즘은 사이코패스, 마키아벨리즘, 사디즘과 마찬가지로 인간 심리의 어두운 면들 중 하나로, 미란다 편집장처럼 주변에는 악영향을 끼치지만 본인의 성공에는 도움이 된다. 주변 사람들을 아래로 보고 감정적으로 착취하지만, 자신에 대해서는 항상 긍정적이다. 때문에 스트레스도 덜 받고 직장과 사회생활에서 성공할 가능성도 더 높다.

나르시시스트는 연애 또한 자기를 돋보이게 만드는 수단으로 활용한다. 상대를 선택하는 기준도 자신을 돋보이게 할 것 같은 사람이 우선이다. 연애를 하면서 항상 신경 쓰는 것도 타인의 시선이다. 그들 눈에 파트너와 둘의 관계가 어떻게 보일지가 중요하다.

진정한 '나'와 페르소나

서점마다 서가엔 '나'가 제목으로 붙은 책들이 빼곡하다. 자기애가 넘치는 세태를 반영하는 SNS는 예쁘고 유행에 민감하며, 정의롭고 똑똑한 '나'로 넘쳐난다. 자기애는 취향으로 포장되고 취향 존중은 시대정신이 되었다.

사람이라는 뜻의 'person'은 '가면'을 뜻하는 라틴어 '페르소나(persona)'에서 파생된 말이다. '나'라는 사람에겐 고유의 정체성 외에 사회 속에서 다른 사람들과의 관계를 통해 형성된 가면을 쓴 자아, 즉 사회적 자아가 공존한다. 타인의 시선을 의식해서, 혹은 타인의 기대에 부응하기 위해 형성된 자아는 종종 거짓의 가면을 필요로 하고 그것마저 한계다 싶으면 자기애가 훼손되는 느낌을 받는다. 성숙한 자기애는 성찰을 통한 자기 인식을 기초로 어떤 악조건 속에서도 자신과 좋은 관계를 유지하면서 자기 고유의 정체성을 소중히 보존하는 마음의 태도다. 고통스러운 상황을 순간적으로 모면하기 위해 또 다른 가면을 쓰는 것이 나르시시즘이라면 그 고통에 온전히 맞설 수 있는 힘은 자기 신뢰, 즉 자기애에서 비롯된다. 소중한 자기애와 한 발 더 나아간 나르시시즘은 위험한 정신 질환이다.

오노레 도미에 〈아름다운 나르키소스〉 1842년

19세기 프랑스 사실주의 화가 오노레 도미에Honoré Daumier, 1808~1879
는 판화가 혹은 풍자 만화가로도 활동했다. 도미에는 부패한 권력과 서
민들의 애환까지 정치적, 일상적인 주제의 작품들을 일간지와 잡지에
게재했다. 그가 예리한 시선으로 그린 풍자화는 서민들의 민심을 대변
했지만, 국왕 모욕죄로 실형을 선고받기도 했다. 도미에가 권력을 비
판하는 날선 작품에도 촌철살인의 유머가 빛을 발한다.

이전의 수많은 나르키소스 그림들과 확연히 구별되는 이 그림의 제
목 〈아름다운 나르키소스〉는 유머러스한 조롱이 담겨 있다. 나르시시
스트의 못난 특징을 펜 하나로 쓱쓱 묘사한, 풍자의 대가 도미에다운
그림이다.

사랑은 장난이 아니야

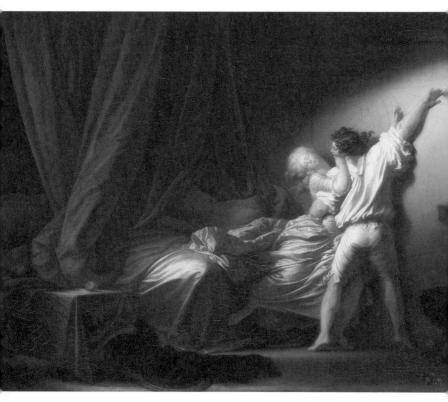

장 오노레 프라고나르 〈빗장〉 1778년

로코코 미술의 마지막 대가, 장-오노레 프라고나르Jean-Honoré Fragonard, 1732~1806는 로코코적인 취향과 화풍에 가장 부합하는 화가이다. 그가 작품의 소재로 즐겨 그린 주제는 몰락해가는 프랑스 귀족 사회의 퇴폐적인 문화와 여성적인 취향의 연애 풍속도였다. 로코코는 서양 미술사에서 '사랑'이라는 주제를 최초로 부각시켰으며, 프라고나르는 '페트 갈랑트'라는 연애 풍속화를 통해 당시 귀족 계급에 유행했던 우아하고 즐거운 게임으로서의 사랑의 세계를 직접적이고 대담하게 화폭에 담아냈다.

황급히 방 밖으로 나가려는 여자를 남자가 가로막으며 빗장을 걸고 있다. 그의 작품 가운데 가장 인기 있었던 그림으로 많은 화가들이 모작을 그렸다고 한다. 그의 이전 작품들과는 달리 단순한 화면 구성과 뚜렷한 윤곽선, 섬세한 붓질 등 신고전주의 화풍을 닮은 이 그림은 저항할 수 없는 욕망의 힘, 위험한 사랑의 게임을 묘사하고 있다. 두 사람의 욕망은 도취된 표정과 몸짓뿐 아니라 화면 절반을 차지하고 있는 침대를 통해서도 은유적으로 드러나고 있다. 여성의 가슴을 연상시키는 베개, 여성의 치마 속 허벅지와 굽은 무릎처럼 보이는 침대 모서리, 남성과 여성의 성기를 닮은 붉은 커튼의 모습 등은 달아오른 성적 욕망의 암시다. 특히 조명이 가장 밝게 비치는 빗장은 두 연인의 육체적 결합을 상상하게 한다.

이 그림이 그려진 몇 년 후, 초판 2,000부가 사흘 만에 매진될 만큼 선풍적인 인기를 끌었던 쇼데를로 드 라클로Pierre Choderlos de Laclos, 1741~1803의 소설 『위험한 관계』(1782년)가 출간되었다. 저자가 직접 경험한 6년간의 사교계 생활을 바탕으로 상류층의 비도덕적인 사랑의 게임을 그린 서간체 소설이다. 이 소설은 욕망·쾌락·정복·술책·파멸로 뒤엉킨 위험한 사랑의 게임을 다루고 있다. 적나라한 심리 묘사와 극적인 스토리 전개로 여러 영화의 원작이 되었으며 한국에선 2003년 영화 〈스캔들-조선남녀상열지사〉로 제작되었다.

정숙하기로 소문난 투르벨 법원장 부인을 희생양으로 사랑 게임의 고수 메르테유 부인과 발몽 자작의 음모와 속임수가 얽히고설킨 이 소설의 결말은 모두의 파멸이다. 게임 기술은 상대의 심리를 조종하여 육체적 관계를 맺는 것이다.

발몽의 게임은 실패한다. 투르벨 부인과 진짜 사랑에 빠져버린 것이다. 게임 규칙을 위반한 발몽은 결투로 목숨을 잃고 발몽에게 보낸 편지가 알려지면서 메르테유 부인은 사교계에서 추방된다. 농락당한 사실을 알게 된 투르벨 부인은 자살을 선택한다. 프라고나르의 연애 풍속화가 인기를 끌고 『위험한 관계』가 출간된 18세기, 바람둥이의 대명사 카사노바와 돈 주앙이 그 이름을 떨쳤다.

사랑을 수단으로 삼을 때 사랑은 게임으로 변질된다. 그러나 우리는 야망을 이루기 위한 재물로 사랑을 이용하고 욕망을 달성하기 위해 거짓 사랑을 연기하는 드라마에 익숙하다. 차갑고 비열한 주인공을 비난하면서도 그러려니 한다. 어떤 사람들에게 사랑은 저잣거리의 거래 대상으로 전락했다. 사랑 게임의 일차 목표는 상대의 육체, '원 나잇 스탠드'다. 남성들은 자신이 '사냥'한 여성들을 무용담으로 늘어놓는다. 싱글족 증가로 합의에 의한 '원 나잇 스탠드'가 많아지는 추세라는데, 문제는 상대를 '사냥감'으로 여길 때다. 법적, 윤리적 고려 없이 욕구만 채우면 그것으로 끝이다.

장 베로 〈비행(非行) 이후〉 1885년

장 앙투안 바토 〈키테라섬의 순례〉 1717년

로코코 시대의 '페트 갈랑트(Fête galante)'

'페트 갈랑트'란 귀족 남녀가 야외에서 벌이는 가벼운 사랑 놀음 혹은 즐거운 파티를 묘사한 장르다. 루이 14세의 죽음으로 권위주의시대가 저물면서 귀족 사회에 유행한 새로운 취향이다. 귀족들은 자신들의 저택에 살롱을 열어 토론이나 은밀한 사랑의 장소로 활용했다. 페트 갈랑트를 개척한 화가가 로코코 미술을 대표하는 장 앙투안 바토Jean Antoine Watteau, 1684~1721다.

바로크 시대에 동아시아와 교류가 활발해지면서 프랑스 귀족 사이에서는 중국풍 페르시아풍 바람이 불었다. 그러나 아시아에 대한 그들의 인상은 호기심에 그쳤을 뿐, 진지한 탐구로 이어지지 않았다. 이런 중국 취미가 바로크 미술에 영향을 미치면서 '시누아즈리chinoiserie'라는 장르로 자리 잡았고 로코코 시대의 '페트 갈랑트fête galante'로 이어졌다. 시누아즈리는 유럽인들의 오리엔탈리즘에서 비롯된 중국풍 취향의 예술과 생활 양식이다.

이국적 분위기가 물씬한 야외에서 이국적인 의상을 입고 벌이는 파티와 사랑 게임을 묘사한 페트 갈랑트에는 로코코 시대 귀족의 성적 판타지가 반영되어 있다.

앙투안 바토의 〈키테라섬의 순례〉는 로코코 미술의 최고 걸작 중 하나로 꼽힌다. 이 작품에선 페트 갈랑트 특유의 유쾌함이 아닌, 쓸쓸한 분위기가 느껴진다. 뒤를 돌아보는 여인의 모습엔 사랑의 유희에 대한 무상함이 깔려 있다. 생전에 연애 경험이 없었고 서른일곱 살에 요절한 바토의 작품들은 멜랑콜리한 분위기가 특징이다.

당신이 사랑하는 사람은 누구인가
먼로와 밀러

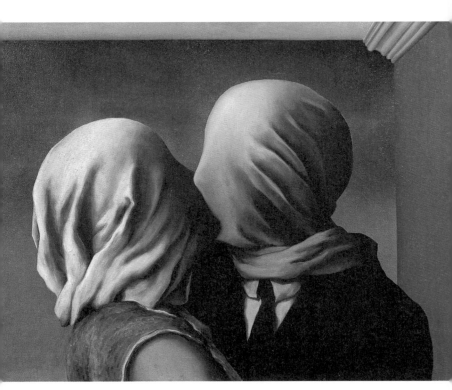

르네 마그리트 〈연인들〉 1928년

하얀 베일로 얼굴을 가린 연인의 키스, 보는 사람마다 해석이 각양각색이다.

마그리트René François Ghislain Magritte, 1898~1967는 열네 살 때 우울증으로 강에 투신자살한 어머니의 옷을 뒤집어쓴 시신을 보았다고 한다. 하얀 베일은 사랑하는 사람과의 이별을 은유하는 것인지도 모르겠다. 예술가의 지난 삶은 작품 해석의 열쇠가 되기도 하지만 편견을 낳기도 한다.

"우리가 바라보는 모든 것은 다른 것을 감추고 있다. 우리는 언제나 바라보는 것 뒤에 감춰진 것을 보고 싶어한다"는 마그리트의 말에 동의하지만 감춰진 것을 볼 수는 없다. 볼 수 없는 것은 다만 겪을 뿐이다. 실망도 하고 결별도 하지만 겪는 일은 이해와 사랑의 절대적 계기가 된다.

사람들에게는 진심으로 사랑하는 상대에게도 숨기고 싶은 '나'가 있다. 그러나 상대의 보이는 면을 상대의 전부라고 속단한 적은 없을까? 우리는 서로의 전부를 끝내 알 수 없을 것이다. 인간은 원래 불가사의한 존재다.

지은 죄가 없어도 누가 나를 바라보는 시선은 불편하다. 왠지 나를 들킬 것 같은 불안감이 든다. 나의 가면을 바꾸어야 하나 조바심이 인다. 내가 당신의 가면에 속고 있듯 당신도 나의 가면에 속아주길. 타인을 의식하는 우리는 가면을 쓴다. SNS

의 미끈한 말과 유혹의 이미지들, 가면의 축제.

'미국 최고의 지성'과 '미국 최고의 육체'의 결합으로 세상을 떠들썩하게 했던 아서 밀러와 마릴린 먼로의 결혼은 〈연인들〉에 비유된다.

1951년 헐리우드의 어느 파티에서 25세 신인 배우 먼로는 열한 살 연상의 스타 극작가 아서 밀러를 처음 만났다. 유부남이었지만 아내와 불화 중이었던 아서 밀러와 혜성같이 등장한 신인 배우 먼로는 한눈에 서로에게 반했던 모양이다. 사생아로 태어나 조현병을 앓았던 어머니로부터 변변한 보살핌을 받지 못한 채 불우한 어린 시절을 보낸 먼로는 사려 깊게 자신을 이해하고 격려해준 밀러에게서 아버지의 정을 느꼈다고 한다. 더구나 늘 지적 콤플렉스에 시달리던 먼로에게 미국 최고의 지성으로 손꼽히는 밀러는 자신의 결핍을 채워줄 멋진 상대라 여겨졌으리라. 반면 밀러에게 먼로와의 만남은 아내와의 불화로 상처 입은 남성성을 만회할 수 있는 기회였다.

그러나 근사한 첫 만남 이후 세인의 구설이 신경 쓰였던 밀러는 홀연 뉴욕으로 돌아와 4년 동안 먼로를 한 번도 만나지 않았다. 그 사이 먼로는 뉴욕 양키즈의 전설적인 야구 선수 조 디마지오와 결혼한다. 섹스 심벌로 떠오른 먼로의 연예계 활동이 못

마땅했던 디마지오는 상습적으로 폭력을 휘두르고 결국 9개월
만에 둘은 이혼했다. 섹시 스타로 명성을 얻기 시작했지만 지적
인 연기파 배우를 소망했던 먼로가 연기 수업을 쌓기 위해 뉴욕
으로 오면서 밀러와 재회했고, 곧장 은밀한 관계로 이어졌다.

먼로의 밀러에 대한 동경과 밀러의 먼로에 대한 동정이 얽
힌 사랑이 깊어지면서 밀러는 아내와 이혼한다. 1956년 언론
의 엄청난 관심을 받으며 결혼이 성사되지만 두 사람의 앞날
은 순탄할 수 없었다. 먼로는 병적인 스트레스와 연기 강박에
따른 과도한 약물 복용과 음주로 걸핏하면 문제를 일으켰고,
뒤치다꺼리에 지친 밀러도 그녀에 대한 감정이 빠르게 식어갔
다. 잠시라도 남편의 관심이 소홀하다 싶으면 불만을 터트리
는 먼로와 홀로 집필에 몰두하길 좋아하는 밀러의 갈등은 예정
된 것이었다. 둘의 관계는 먼로의 거듭된 유산까지 겹치며 감
정의 골이 더욱 깊어져 1961년 결국은 이혼에 이른다.

밀러는 회고했다.

"그것은 끔찍한 기억이다. 내가 알게 된 그녀는 '마릴린 먼
로'와 아무런 관계가 없었다. 그러나 그녀는 '마릴린 먼로'로
살아야 했다. 우리의 결혼은 그 덫에 걸려버린 것이었다. 그
리고 마침내 그녀를 죽였다."

그리고 먼로는 이렇게 회고했다.

"아서 밀러와의 결혼으로 나는 '마릴린 먼로'를 탈피할 수 있겠다는 꿈을 꿨어요. 그런데 여전히 같은 일을 반복하고 있는 나를 지켜봐야만 하는 거예요. 나는 여기서 벗어나고 싶어요. 나는 필름 속 정력제로 소비되고 싶지 않아요."

로맹 가리Romain Gary, 1914~1980의 소설『여자의 빛』에서 두 남녀 주인공은 "외로워서 죽을 지경인데 어떻게 진짜와 가짜를 구별할 수 있겠냐"며 연인의 본모습을 보는 대신 상상으로 상대를 머리부터 발끝까지 좋은 것을 덧입혀 완전히 새로운 인물로 만들다가 파경을 맞는다.

두 사람이 서로에게 걸었던 기대는 맹목에서 비롯되었다. 서로가 상대의 눈을 가린 것이 아니라 스스로 자신의 눈을 가린, 셀프 맹목이었다. 맹목적 사랑의 감정은 더 강렬한 것이어서 판단 회로를 교란시킨다. 연인의 결점은 내 머리 속에서 재해석되거나 합리화되거나 혹은 완전히 지워져버리기도 한다. 연인이 자신의 정신을 갉아먹고 있는데도 지각하지 못한다. 어떤 부정적인 감정도 묻혀버릴 만큼 오로지 사랑에만 맹렬히 집중하고 있기 때문이다.

왜 맹목적인 사랑에 빠지는 걸까? 그 고통을 겪고서도 사랑의 포로가 되는 것을 반복하며 다시 고통을 자초하는 걸까?

맹목적 사랑의 포로가 되어버린 사람, 같은 방식의 해로운 사랑에 거듭 빠지는 사람들의 공통점은 자기애의 결여이다. 진정 자신이 원하는 것을 스스로 구하지 못하고 늘 남에게 의존하는 사람들이다. 자신이 원하는 것을 정확하게 이해할 때 그것을 실현시킬 수 있는 상대를 선택할 수 있을 것이다.

에리히 프롬은 진정한 지혜, 감정적인 만족은 사랑에 빠질 때는 얻을 수 없으며, 사랑을 하면서 얻게 된다고 했다. 누구든 사랑에 맹목적일 수 있다. 그러나 성숙한 사람은 환상과 도취의 시기를 지나는 동안 현실과 이상의 차이를 깨닫고, 연인의 결점과 어리석음까지 포용하며 함께 나설 생의 여정을 준비한다.

르네 마그리트 〈데칼코마니〉 1966년

마그리트의 데페이즈망 기법

'전치轉置'라는 뜻의 데페이즈망dépaysement은 정든 곳, 익숙한 장소를 떠난다는 의미가 있다. 마그리트와 달리 등 초현실주의 화가들이 즐겨 사용한 이 기법은 어떤 사물을 본래 있던 곳이나 의미에서 떼어내는 것을 가리킨다. 어울릴 것 같지 않았던 사물, 풍경의 조합은 생경함 그 자체로 우리의 고정관념을 뒤흔든다. 친숙한 사물이 미처 상상하지 못한 공간에 배치된 모습을 보는 순간 이성이 교란된다. '어디에 쓰는 물건인고?'라는 순간의 의문이 덜컥, 잠재된 무의식을 깨울 수도 있다.

제1차 세계대전의 충격과 상실감으로 인간의 합리적 이성에 대한 의문이 싹튼다. 이성에 대한 신뢰를 상실한 일군의 예술가들이 꿈과 무의식에 관심을 갖게 되고, 1924년 앙드레 브르통Andre Breton, 1896~1966 이 『초현실주의 선언』을 발표한다. 초현실주의자들은 특히 프로이트의 무의식에 영감을 받아 이성에 구속되지 않는 상상력의 회복과 인간 정신 해방을 목표로 삼았다.

르네 마그리트는 데칼코마니 기법을 가장 철학적으로 활용한 화가다. 〈데칼코마니〉는 중절모를 쓴 남자가 중앙을 중심으로 대칭으로 그려져 있다. 그러나 이 작품은 형태는 같지만 이미지는 다르다. 화폭의 오른편 풍경은 남자가 가리고 있던 부분을 그대로 그려놓았다. 무엇이 실제이며 어느 것이 모사인가.

르네 마그리트의 작품에 양복 입은 신사가 자주 보이는 건 그의 부모가 양복 재단사와 모자 상인이었던 사실과 관련이 있다. 그림 속 신사는 마그리트 자신이다.

오셀로 증후군
의심은 무얼 먹고 자라나

존 에버렛 밀레이 〈오셀로와 데스데모나〉 1840년

어린 시절부터 그림 천재로 이름을 떨쳤던 밀레이John Everett Millais, 1829~1896가 열한 살 때 그린 〈오셀로와 데스데모나〉는 아직 미숙한 점이 많은 그림이지만 소년 밀레이의 상상력이 돋보이는 작품이다.

빛나는 지성과 반듯한 인품을 지닌 무어인 오셀로는 부하 이아고의 계략에 빠져 사랑하는 아내 데스데모나를 의심한다. 치밀한 의심의 올가미는 오셀로의 영혼을 어지럽히고 데스데모나에겐 죽음의 올가미가 된다. 부부 또는 연인이 상대방의 정절을 믿지 못해 물리적·정신적 폭력을 행사하는 상태는 '질투형 망상장애'로 정신 질환의 일종이다. 어리석은 의심 때문에 심복 카시오와 사랑하는 아내를 살해한 오셀로의 이름을 따서 '오셀로 신드롬'이라고 불린다.

오셀로가 품은 의심의 1차적 원인은 이아고의 계략이지만 오셀로를 무어인으로 설정한 셰익스피어의 의도는 무엇이었을까. 혹시 오셀로는 자신의 출신, 피부색에 대한 콤플렉스가 작용했던 건 아닐까? 17세기 영국의 비평가 토머스 라이머는 셰익스피어『오셀로』에 대해 "양가 규수들이 부모의 허락도 받지 않고 흑인과 사랑의 도주를 하면 끝내 어떻게 되는가를 경고해주는 것"이라는 촌평을 내놓았다. 오셀로 신드롬은 낮은 자존감, 사회적 고립, 낮은 성취감, 대인 관계에서 유난히 예민

한 사람들이 더욱 취약하다. 질투형 망상장애에 따른 의심은 딱히 그럴 만한 근거가 있는 게 아니므로 상대의 모든 것으로 의심의 영토를 넓혀간다. 사소한 몸짓, 말 한마디, 숨소리조차 의심의 대상이 된다. 뿌리 내린 의심은 아무리 합리적인 증거 앞에서도 수그러들지 않는다.

진화심리학에서는 이러한 의심이 배우자의 부정을 억제하는 효과가 있기 때문에 이어져왔다고 주장한다. 상대의 행동을 끊임없이 감시하고 사사건건 확인하는 행위가 외도를 예방하는 실익이 있다는 것이다. 하지만 이 또한 과유불급, 선을 넘어버리면 곧바로 지옥이다.

줄리아 로버츠가 출연한 1991년 영화 〈적과의 동침〉은 의처증이 초래한 비극적 파국을 그렸다. 미모의 로라는 부자인 데다 잘생기고 친절까지 두루 겸비한 마틴에게 반해 결혼을 한다. 결혼 후 얼마 지나지 않아 마틴의 숨겨진 모습이 드러난다. 주방의 그릇과 통조림 병, 욕실에 걸린 수건까지 조금이라도 흐트러진 것을 견디지 못하는 결벽증, 로라가 다른 남자의 눈에 띄었다는 사실만으로도 발동하는 의처증, 그리고 일상적인 폭력까지.

폭행 후에는 마치 아무 일도 없었던 듯 친절한 미소를 지으며 값비싼 옷을 선물하는 마틴. 부부관계를 가질 때마다 마틴이 틀어놓는 베를리오즈의 〈환상교향곡〉은 섬뜩한 느낌마저

들게 한다. 적과의 동침Sleeping With The Enemy, 지독한 의처증을 가진 남편과의 결혼이 파멸로 치닫는 것은 필연이다.

오셀로의 데스데모나에 대한 의심은 명백한 의처증 증세다. 의부증보다 의처증이 더 많이 발생한다. 배우자의 외도에 대한 망상을 제외하고는 표면적으로 드러나는 증상이 없기 때문에 당사자가 아닌 주변 사람들은 정상으로 여긴다. 그러나 영화에서의 마틴처럼 의처증은 종종 폭력으로 이어지고, 피해자는 극심한 우울증을 앓거나 극단적인 선택으로 내몰리기도 한다. 여성의 배우자에 대한 의심은 의존성, 질투와 독점력이 강한 성격, 열등감 등이 주요인이며 동성애적 성향, 자신의 외도 욕구도 원인이 된다고 한다.

겨자씨만 한 단서에서 시작된 의심은 하면 할수록 확증을 찾기에 혈안이 되고, 그렇게 수집한 증거의 목록들은 더욱 의심을 강화하는 악순환에 빠진다. 어떤 의미에서 의심은 마조히즘적인 자기만족을 추구하는 일인지도 모른다. 극심한 심리적 고통을 감수하며 증거를 찾아냈을 때의 짜릿한 쾌감과 성취감으로 나름의 심리적 보상을 얻는다면 그건 병적 즐거움이다.

의심에 사로잡힌 사람이 저지르는 행위의 목적을 결과는 배반한다. 의심은 결코 사랑의 증거가 될 수 없을 뿐더러 사랑을 붙들어 맬 수단도 될 수 없다.

"공기처럼 가벼운 물건도 '의심'하는 자에게는 성경의 증거
들만큼이나 강한 증거가 되거든."

오셀로를 의심에 빠트린 이아고 대사의 변주다. 의심의 늪
에서 헤어나려면 이기심을 다스리고 자존감을 회복해야 한다.
사랑은 이기심의 발로이다. 상대를 사랑하는 만큼 상대에게도
사랑의 약속을 끝까지 지키라는 요구와 집착은 이기심에 다름
아니다. 이기심이 의심을 낳는다. 상대에게 오로지 나만 생각
하고 바라보길 원하는 이기심이 상대의 주변 이성들을 의심하
고 질투하게 하는 원동력이다.

성숙한 관계를 유지하는 이들은 이기심을 잘 다스린 사람들
이다. 남자는 여자의 육체를 독점하고 싶어하고, 여자는 남자
와의 관계를 독점하고 싶어한다. 생물학적인 독점욕의 대상이
다르기 때문에 남자와 여자가 의심하고 집착하는 대상과 양
상도 차이가 있다. 남자의 의심은 파괴적이고 여자는 집요하
다는 것이다. 의심에서 벗어나려면 상대와 거리를 두는 것이
필요하다. 너무 밀착되면 의심이 따르고 관계도 흔들리기 쉽
다. 본인에 대한 자신감, 즉 '자존감'이 약한 사람은 자신을 상
대에게 의지해 지탱하려고 한다. 의심은 의지하고자 하는 마
음을 따른다.

존 에버렛 밀레이 〈1746년의 방면 명령〉 1853년

존 에버렛 밀레이의 사랑

절친한 친구의 아내와 정을 통하고도 해피 엔딩한 화가 존 에버렛 밀레이. 19세기 영국 빅토리아 시대 최고의 화가 밀레이와 최고의 평론가로 밀레이의 든든한 멘토였던 존 러스킨과 그의 아내 에피의 삼각관계는 막장 드라마를 표방한 사랑 드라마였다. 열한 살 때 그린 작품이 보여주듯 일찌감치 천재로 소문난 밀레이는 라파엘 전파를 결성했다. 러스킨은 라파엘 전파의 이론적 지주이자 후원자 역할을 맡으며 밀레이와 친밀한 관계로 지냈다. 러스킨 부부의 스코틀랜드 여행에 동행하게된 밀레이는 에피를 모델로 그림을 그린다. 라파엘 전파의 동료 화가 홀먼 헌트에게 보낸 편지로 밀레이의 마음을 읽을 수 있다.

"러스킨 부인을 그렸다네. 그녀는 신이 창조한 피조물 중 가장 아름다웠다네."

겉으론 행복해 보이는 러스킨 부부에겐 말 못 할 문제가 있었다. 신혼 첫날밤 이후 무려 6년 동안 부부관계를 갖지 않고 있었던 것이다. 러스킨의 심리적 문제 때문이었다. 러스킨은 성인 여자의 몸에 대한 일종의 혐오가 있었다. 하소연할 데도 없이 냉가슴만 앓고 지내던, 정숙한 집안 출신의 에피에게 밀레이는 새로운 자극이었다. 그림을 좋아했던 에피와 밀레이는 급속하게 가까운 관계로 발전했다. 그러나 두 사람 모두 러스킨과의 관계는 장벽이었다.

에피가 먼저 결심한다. 친정에 불행했던 결혼 생활을 털어놓고 결혼 무효 소송을 낸다. 법원은 에피의 손을 들어주었고, 이듬해인 1855년 밀레이와 재혼한다. 그러나 그 후로도 오랫동안 두 사람의 결혼을 바라보는 시선은 차가웠다. 보수적인 빅토리아 여왕도 예외가 아니었다. 자신의 초상화를 그릴 화가로 추천된 밀레이를 거부했던 여왕은 세월이 흐른 후 밀레이에게 준남작의 지위를 하사할 만큼 인정하고 아꼈지만 에피에 대한 냉대는 풀리지 않았다. 자기 때문에 냉대받는 아내에게 늘 죄책감을 가지고 있던 밀레이는 죽음을 앞두고 여왕이 보낸 시종에게 마지막 간청을 전한다.

"여왕 폐하께서 부디 제 아내를 만나주시기를 간청 드립니다."

여왕은 그의 마지막 부탁을 들어주었다.

밀레이가 에피를 모델로 그린 첫 작품이 〈1746년의 방면 명령〉이다. 남편을 구하겠다는 일념으로 권력자에게 몸을 바친 아내는 결연하지만 행복한 표정은 아니다. 화가의 예민한 감각은 그 순간의 감정을 놓치지 않았다.

질투는 나의 힘

예술가들의 질투

요한 아우구스트 스트린드베리 〈질투의 밤〉 1893년

질투의 영어 단어 'jealousy'의 어원은 '열정'과 '욕망'을 뜻하는 그리스어 'zelos'다. 프랑스어 'jalousie'는 '질투'와 함께 수평의 조각들이 연결된 '베네치아 블라인드'라는 뜻이 있다. 남편이 아내의 부정을 감시하기 위해 블라인드 뒤에 숨어서 훔쳐보는 상황에서 생겨났다는 주장도 있다.

이 주장에 따르면 프랑스어 'jalousie'에서 질투를 하는 주체는 남성이 되는 셈이다. 반면 우리 말 질투嫉妬의 한자에는 두 글자 모두 女가 붙어 있다. 질투는 여성의 전유물로 남성과는 무관하다는 것일까. 중국 당나라의 율령법에서 정해져 조선시대까지 전승된, 아내를 내쫓을 수 있는 '칠거지악'에 질투가 포함되어 있다. 성경에 따르면 인류 최초의 질투 사건은 남자 형제 사이에서 일어났다.

> "야훼께서는 아벨과 그가 바친 예물은 반기시고 카인과 그가 바친 예물은 반기지 않으셨다"(창 4:4-5).

카인은 동생보다 인정받지 못했다는 질투에 휩싸여 결국 동생 아벨을 죽인다. '카인의 후예' 남자의 질투는 이처럼 극단적인 폭력으로 이어질 수 있어 여자의 질투보다 더 위험하다. 그런데 카인이 사로잡힌 감정은 시기일까, 질투일까? 시기는 자

신이 갖지 못한 것을 소유한 사람에게 느끼는 감정이다. 그러니 사촌이 땅을 사면 배가 아픈 건 시기심 때문이다. 반면 질투는 자신이 가진 것을 빼앗을 수 있는 경쟁자에게 느끼는 감정이다. 시기심은 두 사람의 문제로 제3자가 없다. 상대방과의 비교에서 시기심이 비롯된다면 질투는 삼각관계에서 발생한다. 나는 하느님을 사랑하는데, 하느님은 내가 아닌 아벨을 사랑하실 때 질투가 발생한다. 하느님의 사랑을 동생에게 빼앗길까 두려워한 카인의 감정은 질투에 가깝다.

〈질투의 밤〉을 그린 스웨덴의 극작가이자 화가 스트린드베리Johan August Strindberg, 1849~1912는 뭉크와의 우정과 보헤미안 기질이 농후했던 여인 다그니 유을과의 삼각관계로 뭉크를 질투심으로 불타오르게 했던 인물이다. 검정과 백색, 그리고 회색이 격렬하게 부딪히고 있는 〈질투의 밤〉은 형체를 분간할 수 없지만, 강렬한 질투를 경험한 사람은 그림의 제목만으로도 어떤 느낌을 받을 수 있을 것 같다. 슬픔과 절망, 우울과 분노의 감정이 질투와 뒤범벅되면서 극심한 심적 고통을 겪게 된다. 형태도 없이 마음을 요동치게 하는 질투를 스트린드베리는 이렇게 음울한 모습으로 그려냈다.

스트린드베리와 그의 친구 뭉크에게 질투는 창작의 힘이 되

었다. 창작자에게 질투는 경쟁심을 촉발해 자신을 일으키는 힘으로 작용하기도 한다. 『신곡』에서 질투를 죄악으로 규정했지만 "나의 피는 질투 때문에 끓는다"고 절규했던 단테나 "내가 그런 시시한 감정에 굴복한다는 것이 괴롭다"고 토로했던 롤랑 바르트가 그런 창작자들이었다.

톨스토이는 자신이 경험한 질투를 『크로이처 소나타』에 담았다. 톨스토이 부부가 시골 영지를 떠나 모스크바로 이주하면서 문제가 발생한다. 아내 소니야가 사교계에 발을 들여놓으며 음악가 타네예프를 사랑하게 된 것이다. 당시 소니야보다 아홉 살 연하였던 타네예프는 차이코프스키의 제자로 동성애자로 알려져 있으며 라흐마니노프의 스승이기도 했다. 질투심을 느낀 톨스토이는 그의 『예술론』에서 타네예프를 비난하는 것으로 소심한 분노를 표출했다. 아내와 음악가의 부적절한 관계를 그린 이 소설의 화자 포즈드니셰프는 결국 아내를 살해하는 것으로 질투에 종지부를 찍는다. 어떤 비평가들은 포즈드니셰퍼의 진술을 톨스토이의 마음으로 해석하기도 한다.

질투 하면 가장 먼저 떠오르는 예술가는 역시 뭉크Edvard Munch, 1863~1944다. 질투를 소재로 한 그의 작품 수는 타의 추종을 불허한다. 1895년 작 〈질투〉에 그려진, 아담과 이브인 양

사과나무 아래 선 두 연인은 다그니 유을과 뭉크, 삼각형 콧수염과 뾰족한 삼각형의 얼굴에 창백한 표정을 짓고 있는 남자는 폴란드 작가 프시비셰프스키다. 이 그림은 뭉크와 스트린드베리 외에도 많은 예술가들과 관계를 가졌던 유을이 프시비셰프스키와 전격적으로 결혼한 후 2년이 지난 뒤 세상에 나온 작품이다. 삼각관계에서 소외된 1인이 질투에 빠지는 건 운명이다. 뭉크의 예민함이 그러한 질투의 정석을 놓칠 리 없다. 그림 곳곳에 숨은 그림처럼 삼각형 이미지가 그려져 있다. 유을의 왼쪽 어깨와 왼팔, 오른팔 아래 사과 세 알, 왼쪽 벽 앞의 이름 모를 키 작은 나무 등이 삼각형 모양이다. 무엇보다 눈길을 끄는 건 질투의 화신으로 뭉크 자신이 아닌 프시비셰프스키를 그려 넣은 부분이다. 관계의 역전을 통해 극심하게 앓았던 자신의 질투를 복수하고 싶었던 것일까. 만약 그렇다면 정말 집요한 질투다. 질투에 사로잡힌 영혼은 자기를 잃는다. 자신을 바라보지 못하는 사람은 질투의 대상이 된 사람에게 자신을 투사함으로써 스스로를 왜곡한다. 친구가 있어야 할 자리에 자신을, 자신의 질투를 친구에게 이입한 뭉크의 이 그림이 그 전형이다.

인간의 감정은 생존하는 데 쓸모가 있어서 사라지지 않고

진화해왔다. 진화심리학자 데이비드 버스는 그의 저서『위험한 열정, 질투』의 서문에서 "질투하지 않는 사람은 질투심 많은 경쟁자에게 밀려 진화에서 도태되었기 때문에 우리의 조상이 되지 못했다"고 주장한다. 그는 질투를 사랑을 유지하기 위한 유용한 감정이라고 평가한다. "질투는(중략) 앞으로 일어날 수 있는 외도 행위를 방지하는 예방적 반응이 될 수도 있다"는 것이다.

에드바르 뭉크 〈질투〉 1895년

사랑에 빠진 사람들은 질투를 느낄 때 연인을 추궁하고 비난하기도 하지만 경쟁자보다 더 돋보이기 위해 노력을 기울이기도 한다. 이런 노력이 지나치면 집착이 될 것이지만. 기형도의 시, 그리고 시의 제목을 빌린 박찬욱의 영화 〈질투는 나의 힘〉처럼 적당한 질투는 나를 보존하고 사랑을 지켜내기 위한 쓴 약이다. 하지만 우리가 접하는 질투와 관련된 뉴스 대부분은 폭력적이고 비극적인 것들이다. 자극적이니까, 대중을 솔깃하게 하니까 뉴스가 되었을 것이다.

사회 문제로 대두되고 있는 데이트 폭력의 가장 큰 동기가 질투와 의심이라고 한다. 연인이 자기 외의 다른 이성과 주고받는 통화, 농담, 우정까지 배신 행위로 여기는 사람은 한마디로 질투의 화신이다. 비뚤어진 소유욕이 낳은 질투는 사랑하는 연인의 주변 인물들에게도 위협적인 존재가 된다. 자신의 시선과 통제가 미치지 못하는 연인의 사생활과 사적 관계 모두가 잠재적인 폭력의 대상이 되는 것이다. 사랑이 질투를 낳지만 질투에서 사랑이 태어날 수는 없다. 아무리 좋은 명약도 적당할 때 힘이 된다.

초록색 눈의 괴물

오딜롱 르동 〈퀴클롭스〉 1900년

인상주의가 꽃을 피웠던 19세기 말 오딜롱 르동Odilon Redon, 1840~1916은 생물학자 알만 클라보와의 친분으로 현미경으로 미생물 세계를 체험하게 되면서 비가시적인 세계에 눈을 뜬다. 르동은 인상주의 화가들이 합리적 이성의 토대 위에서 빛과 색채의 세계를 꽃 피울 무렵, 인간의 심연을 탐구하는 상징주의 회화를 추구했다. 보들레르, 말라르메, 에드거 앨런 포우 등 상징주의 문인들과 교류하며 그들의 작품에서 많은 영감을 받았다.

산등성이 위로 고개를 내민 천진난만한 표정의 외눈박이 괴물은 거인족 퀴클롭스의 일원인 폴리페모스다. 퀴클롭스는 그리스어로 둥글다는 뜻의 퀴클로스κύκλος 와 눈을 뜻하는 옵스ὦψ의 합성어로 '둥근 눈'을 의미한다. 하늘의 신 우라노스와 대지의 신 가이아 사이에서 태어났지만 추한 모습 때문에 오랜 세월 지하 세계 타르타로스에 갇혀 지내다 번개를 만들어 제우스에게 바치고 풀려난다. 폴리페모스는 바다의 님프 갈라테이아의 아름다운 모습을 보고 짝사랑에 빠졌다. 그러던 어느 날 자기에겐 눈길 한번 주지 않는 갈라테이아가 해변에서 연인 아키스와 사랑을 나누는 모습을 발견하고는 질투심이 타올라 커다란 바위를 던져 아키스를 죽이고 만다.

아름다운 꽃이 흐드러진 평화롭기만 한 초록의 언덕이 배경

인 이 그림엔 환희와 고통이라는 사랑의 양면성, 사랑과 증오라는 질투의 이중성, 그리고 평범한 인간의 마음에 도사린 악마성이 숨어 있다. 셰익스피어가 『오셀로』에서 질투를 '초록눈을 가진 괴물'로 명명하면서 초록은 질투의 상징색이 되었다.

질투에 눈 먼 사람과는 말이 통하지 않는다. 상대의 모든 것을 부정의 증거로 삼는 사람은 전혀 다른 문법을 사용한다. 갈피 없는 문법에 함몰된 질투는 망상으로 확신을 자가 생산하기에 이른다.

상대가 누리는 자유에 대한 불안과 불만에서 촉발되는 질투는 다른 사람들에게 털어놓기 힘든 혼자만의 시련이다. 질투에 사로잡힌 사람을 더욱 수렁으로 빠트리는 것이 몹쓸 상상력, 공상이다. 처음부터 질투의 대상이 존재하지 않았을 수도 있다. 질투는 스스로 질투할 이유를 창조하기도 한다.

이아고에게 명령하여 카시오를 죽이고 자기 손으로 데스데모나를 찌른 오셀로의 말로는 자살이었다. 파괴적인 힘을 알지만 초록색 눈의 괴물은 우리의 의지로 제어되지 않는다. 상상하지 않으려는 노력이 오히려 상상을 부추기듯, 질투심을 갖지 않겠다는 의지로는 막을 수 없다. 질투심은 공기처럼 습기처럼, 스미듯 영혼을 잠식한다. 인간의 의지를 비웃는 질투

는 어디에서 오는 것일까.

어떤 학자는 질투가 자본주의 사회의 산물이라고 주장한다. 재산에 대한 사적 소유의 욕망이 인간에 대한 소유 욕망으로 확장되었다는 것이다. 나는 이러한 주장에 동의하지 않는다. 자본주의가 소유 욕망을 부채질한다는 말에는 동의하지만 소유 욕망은 자본주의 발전의 원동력이지 결과물이 아니다. 그러나 분명 질투는 상대를 소유하려는 욕망과 관련이 있다. 문제는 소유 욕망이 질투보다 더 본능적인 감정이기 때문에 버리기가 더 어렵다.

질투를 하든 말든 떠날 사람은 떠난다. 어차피 떠날 사람을 어떻게든 붙잡아두려는 질투는 최악의 감정 낭비다. 사랑하는 대상이 사라지면 불가피한 슬픔을 겪겠지만 시간이 마음을 비워준다. 온갖 부정적인 감정의 찌꺼기가 뒤범벅된 질투로 고통받느니 이별이 자신을 보존하기 위한 깔끔한 선택이다. 이별은 상처를 남기지만 자유를 선물한다.

물론 질투를 지혜롭게 사용할 수 있는 능력자는 예외다. 능력자의 첫 번째 조건은 차이를 알기 위해 노력하고 차이를 인정하는 지적 소양이다. 다음은 질투하는 자신에 대한 성찰이다.

롤랑 바르트가 『사랑의 단상』에서 말한 질투로 인한 네 번의 괴로움은 그가 성찰한 흔적이다.

"질투하는 사람으로서의 나는 네 번 괴로워하는 셈이다. 질
투하기 때문에 괴로워하며, 질투한다는 사실에 대해 자신을
비난하기 때문에 괴로워하며, 내 질투가 그 사람을 아프게 할
까봐 괴로워하며, 통속적인 것에 노예가 된 자신에 대해 또 괴
로워한다. 나는 자신이 배타적인, 공격적인, 미치광이 같은,
상투적인 사람이라는 데 대해 괴로워하는 것이다."

–롤랑 바르트 『사랑의 단상』 김희영 옮김

제롤나모 포라보스코 또는 주세페 카레티 〈질투의 현장〉 1600년대 중반

오딜롱 르동 〈Eye-Balloon〉 1878년

상징주의

상징주의symbolism는 19세기 말 프랑스에서 시작되어 유럽으로 퍼진 예술 사조다. 상징주의는 시인 장 모레아스Jean Moréas, 1856~1910가 1886년에 〈르 피가로〉에 기고한 '상징주의 선언'에서 처음 사용했다. 상징주의는 감각에 포착되지 않는 초월적인 세계를 그린다. 상징주의 회화는 19세기 미술의 주류로 떠오른 인상주의에 대한 반발에서 탄생했다. 19세기 유럽은 합리적 이성과 과학의 시대였다. 이에 영향을 받은 회화는 '미'보다 '사실'을 추구했다. 신인상주의자 쇠라Georges Pierre Seurat, 1859~1891의 작품들은 빛과 색채를 과학적으로 탐구한 결과물이다. 상징주의 이전에도 가시적 이미지로 비가시적 관념을 표현한 화가들이 많다. 시류에 상관없이 저만의 세계를 펼친 화가들이 언제나 있었다. 프랑스 화가 귀스타브 모로Gustave Moreau, 1826~1898는 '상징주의'라는 말이 생기기 전부터 이미 상징적인 회화 세계를 개척했다.

　'회화의 말라르메'로 불리는 르동Odilon Redon, 1840~1916은 1886년 제8회 마지막 인상파전에 참가하였으나, 인상파의 외면적 현실 묘사에 반발해 환상적·상징적 회화 세계를 개척했다. 작품 활동 초기에 르동은 주로 판화를 활용하여 어두운 흑백 세계의 광경을 그려냈다. 뒤러, 렘브란트, 고야 등에게 영향을 받은 '검은 색noirs'이라 불리는 이 시기의 판화들은 기묘하고 독특한 그 자신만의 세계를 그렸다는 평가를 받는다.

봄날은 가네 무참히도

필립 칼데론 〈깨진 맹세〉 1856년

필립 칼데론Philip H. Calderon, 1833~1898의 〈깨진 맹세〉에서 젊은 여인이 암담한 표정으로 담벼락에 몸을 기대고 있다. 담장 안에서 여인에게 장미꽃을 건네고 있는 남자는 그녀의 남편이다. 여인의 손가락엔 반지가 끼워져 있지만 그림의 분위기는 심상치 않다. 화면 아래 시든 아이리스의 꽃말이 잃어버린 사랑이다. 그림 속 남자는 바람둥이다. 바람둥이는 쉽게 사랑한다. 걸려든 모든 상대에게 사랑을 고백하지만 실제로는 자기 자신 외에 그 누구도 사랑할 수 없는 가련한 나르시시스트다.

신화에도 문학에도 대중가요에도 사랑에 배신당한 여인의 서사는 차고 넘친다. 서사마다 배신에 대처하는 자세는 제각각이지만 대략 복수형, 비관형, 순응형으로 나눌 수 있다.

복수형으로 가장 먼저 떠오르는 인물은 그리스 신화에서 복수의 화신 역을 맡은 메데이아다. 사랑에 눈 먼 메데이아는 부모와 조국을 배신하고 남동생을 처참하게 살해하면서까지 아르고호 선장 이아손에게 황금 양털을 넘긴다. 그러나 '헌신하면 헌신짝된다'는 속설을 증명이라도 하듯 출세에 눈 먼 이아손에게 배신당한다.

헌신을 받은 상대는 상응하는 대가를 갚지 않는다. 헌신하는 사람이 기대할 수 있는 건 상대방의 양심이다. 그러나 헌신을 요구한 적이 없는 상대는 양심의 의무를 가질 이유가 없다.

외젠 들라크루아 〈격노한 메데이아〉 1862년

일방의 헌신으로 맺어진 관계는 배신을 '생산'하는 구조다. 그리고 대가를 바라는 헌신은 사랑이라는 상품을 얻기 위한 거래 이상이 될 수 없다.

메데이아의 피비린내 나는 복수는 이아손의 새 여자, 데바이의 공주 글라우케를 죽이는 것으로도 모자라 이아손이 가장 아끼고 사랑하는 두 아들을 해쳐 그로 하여금 죽음보다 더한 고통을 겪게 한다. 비극적인 복수의 결과는 무엇인가. 이아손에게 고통을 안기는 것으로 메데이아의 복수는 성공한 것인가. 그 누구보다 메데이아 본인이 평생 고통스러울 것이다. 자기 파괴 없는 복수는 불가능하다. 복수는 스스로의 불행을 자초할 뿐이다.

푸치니 오페라 〈나비부인〉의 주인공 죠죠상은 전형적인 비관형이다. 집안의 몰락으로 게이샤로 일하는 나비부인 죠죠상과 나가사키 주재 미국 해군 중위 핑커톤은 주변의 반대에도 불구하고 결혼하여 아들을 낳는다. 곧 돌아오겠다는 기약을 남기고 미국으로 돌아간 핑커톤은 다른 여인과 다시 결혼하지만, 그런 사실을 모르는 죠죠상은 아들과 함께 핑커톤이 돌아올 날만 손꼽아 기다린다. 3년의 세월이 흐른 어느 날, 새 아내 케이트와 함께 나가사키로 돌아와 아들을 데려가겠다는 남편 핑크톤에게 절망한 나비부인은 스스로 목숨을 끊고 만다.

3년 전 겨울, 암 투병 끝에 세상을 떠난 소설가 정미경의 빈소를 조문했던 기억과 함께 작가의 소설 『나의 피투성이 연인』이 떠오른다. 유선과 열렬한 연애 끝에 결혼한 작가였던 남편이 교통사고로 세상을 떠난 후 얼마 지나지 않아 출판사 직원이 방문한다. 남편이 남긴 미완성 원고와 사적인 글들을 유고집으로 내자는 제안이 마음에 들지는 않지만, 조금이나마 경제적으로 보탬이 될까 하는 마음으로 남편의 컴퓨터를 연다. 그리고 충격에 빠진다. 남편이 죽기 전 백 일간 다른 여자와 나눈 사랑의 기록들.

"정확히 이름 붙일 수만 있다면 그것이 외로움이든 슬픔이든 부끄러움이든, 미움이든, 박탈감이든, 배반이든, 모멸이든 견뎌낼 수 있을 것 같았다. 너무 많은 감정이, 쏟을 길 없는 상대를 향해 간헐천처럼 뜨겁게 예고 없이 솟아올랐다. 매번 소스라쳤고 매번 화상이었다."

그럼에도 불구하고 유선은 여전히 남편이 그립다.

"사랑이 의도적인 열정이 아니듯, 환멸도 마음대로 되지 않는다."

갈등 끝에 수락한 출판사의 제의를 결국은 철회한다.

"널 위해서가 아니야. 당신은 내 속에서, 언제까지나, 마지막 보여주었던 그 모습처럼, 나의 피투성이 연인으로 남아 있어야 해."

배신감과 분노와 환멸 따위의 온갖 감정이 그녀의 마음을 할퀴지만 그녀는 이야기한다.

"사랑이 아름답고 따스하고 투명한 어떤 것이라고는 이제 생각하지 않을래. 피의 냄새와 잔혹함, 배신과 후회가 없다면 그건 사이보그의 사랑이 아닐까 싶어. 당신, 전등사 갔던 날 기억나? 사랑도 그런 거라는 생각이 들어. 전등사를 보지 못한 그날을 전등사 갔던 날, 로 이름 지었듯 뭔가가 빠져 있는 그대로 그냥 사랑이라고 불러주는 거지."

이 대목에서 나는 전율했다. 내가 생각한 순응은 운명에의 순응이 아니다. 그건 싸구려다.

"사랑이 어떻게 변하니." 영화 〈봄날은 간다〉에서 유지태

의 그 유명한 대사다. 사랑은 변한다. 변하는 게 훨씬 자연스
럽다. 변한 모습을 예상할 수 없지만 예비해야 한다. 자우림의
김윤아가 아련하고 애절한 목소리로 노래한 이 영화의 OST를
무척 좋아한다.

> 봄날은 가네 무심히도 꽃잎은 지네 바람에
> 머물 수 없던 아름다운 사람들
> 가만히 눈감으면 잡힐 것 같은
> 아련히 마음 아픈 추억 같은 것들

봄날이 저물어 여름과 가을을 지나 겨울에 닿았다고 존재했
던 봄날을 지울 수 없다. 벚꽃이 바람에 날려 사라졌다고 벚꽃
의 존재를 부정할 수 없다. 자기기만일지도 모른다. 뒤통수를
치고 떠나버린 그 인간을 군이 사랑으로 기억하려는 그 심사
를 기만 아니면 무엇이라 부를까.

하지만 나는 감정에 순응해 징징거리기보다, 운명에 순응해
무기력해지기보다, 이런 기만, 자기 결심이 훨씬 강인해 보인
다. 아니다. 아름다워 보인다.

이별이 사랑의 실패는 아니다

프랜시스 댄비 〈실연〉 1821년

프랜시스 댄비Francis Danby, 1793~1861의 1821년 작 〈실연〉. 어둑해진 연못가에 젊은 여인이 무릎에 얼굴을 묻은 채 슬픔에 빠져 있다. 여인 옆 열린 로켓locket에 누군가의 얼굴이 희미하게 보인다. 물 위에 떠 있는 하얀 종이들은 이별을 고하는 남자의 편지일까. 흰 드레스는 그녀의 순결을, 조금 떨어진 자리에 벗어 놓은 붉은 숄은 사랑이 떠났음을 암시하는 듯하다.

실연은 사랑의 죽음이다. 진심을 다한 사랑이라면 그 슬픔은 존재의 죽음으로 느끼는 슬픔에 버금간다. 그가 내 심신에 남긴 모든 기쁨과 온기가 빠져나가는 고통에 몸부림친다. 사랑이 남긴 물리적 흔적들을 지워버린다고 고통까지 함께 지워진다면 얼마나 다행일까.

더 심각한 문제는 실연의 상처는 심리적 외상으로 이어져 주변 사람들과의 관계와 사회생활 전반에 나쁜 영향을 끼친다. 불면증, 우울증으로 무기력에 빠져드는 몸과 마음. 피할 수 없는 실연의 후유증들. 금방 벗어나기도 힘들다. 차라리 슬픔의 바닥까지 내려가 사랑의 죽음을 애도하는 시간을 가져보는 것이 나을지도 모른다. 슬픔이라는 감정이 그렇지 않은가. 억지로 누를수록 풍선처럼 부풀어 올라 더 깊은 감정의 수렁으로 나를 끌고 들어간다.

애도의 시간은 슬픔의 수렁 속에서 머무는 시간이 아니라 슬픔을 흘려보내는 시간이다. 그 시간을 따라 슬픔과 자책과 분노 따위의 찌꺼기 감정들도 하나 둘 흘러갈 테니.

하지만 애도의 시간으로 모든 감정을 일소할 순 없다. 여전히 떠오르는 기억을 물리치려고 떠난 사람의 나쁜 점들을 곱씹는 건 잠시의 위약 효과가 있을 진 모르지만 분노를 부채질하니 손해다. 맛있는 음식이나 취미 활동으로 연인에 대한 생각을 대체하는 것도 도움은 되지만 역시 일시적인 방편이다. 심리 치료 방법 중에 '러브 리어프레이즐love reappraisal'이라는 방식이 있다. 마음속에 남아 있는 떠난 연인에 대한 사랑의 감정을 있는 그대로 받아들이라는 것이다. 이런 마음을 가지게 될 때 슬픔이 연착륙하면서 서서히 과거 연인을 잊을 수 있다고 한다. 앞서 소개한 〈나의 피투성이 연인〉의 유선이 상처를 극복했던 방식이다.

그런데 남자와 여자 중 어느 쪽이 이별에 잘 대처할까. 언젠가 흥미롭게 봤던 신문 기사 한 토막이 떠오른다. 한국의 미혼 남녀를 대상으로 실연의 아픔을 극복하는 데 걸린 시간을 묻는 설문 조사 결과 남자는 평균 1년이 걸렸다고 응답한 반면 여자는 3개월이 걸렸다고 한다. 일반적으로 여성이 감성적

으로 더 예민할 것이라는 내 편견을 벗어난 결과라 좀 의외였다. 하지만 한국뿐 아니라 다른 문화권에서도 크게 다르지 않다고 한다.

남자는 여자보다 더 쉽게 사랑에 빠지지만 더 오래 간직한다고 한다. 실연을 극복하는 능력이 여기서 판가름 나는 것이다. 실연을 비관해 극단적인 선택을 하는 경우도 남자가 세 배나 더 많다고 하니 남자에겐 무슨 문제가 있는 것일까. 나는 친밀한 대화의 능력 차이라는 생각이 든다. 남자들은 사적 대화에 익숙하지 않다. 남성들의 관계는 대체로 사회적인 반면, 여성들은 정서적인 관계를 맺는 데 능하고 익숙하다. 술자리서 오가는 대화들을 보면 남자들은 주로 직장, 스포츠, 정치가 안주거리지만 여자들은 남편, 자식 그리고 자기 자신에 대한 얘기들이 주를 이룬다. 여자는 이런 사적 친밀감을 통해 실연의 슬픔을 토로하고 위로받을 기회가 많지 않을까.

누구든 살아가는 동안 어떤 형태로든 사랑하는 사람과의 이별을 경험한다. 그리고 우리는 사랑을 하는 동안에는 이별 또한 사랑의 본성이라는 사실을 생각하지 않는다. 사랑을 갈망하는 건 인간이 고독한 존재이기 때문이다. 혼자서는 할 수 없는 일들이 너무나 많은 인간은 무능한 존재이기도 하다. 이 고

칼 라르손 〈벤치에 누운 여인〉 1913년

독과 무능력이 사랑을 갈구하게 하고 완벽한 소유를 욕망하게 만든다. 그러나 내 모든 사랑을 모조리 쏟아부은 것들이라고 해도 영원한 소유는 불가능하다. 더구나 실체가 아닌 사랑이라는 감정을 무슨 방법으로 소유'물'로 만들 수 있겠는가. 사람도 사랑도 필멸의 존재들이다.

앞서 실연은 사랑의 죽음이라고 했다. 존재의 죽음은 더 이상 다가올 미래가 없는 것이지만, 사랑의 죽음은 봄날의 벚꽃이 지는 일이다. 봄은 또 오고 꽃은 또 피고 진다.

이별의 슬픔을 내 의지로 피할 수는 없지만 전적으로 불행인 것만은 아니다. 어떤 일이 이별의 원인이라지만 나는 이별의 때가 되니 어떤 일이 벌어지는 것이라 생각한다. 고미숙은 『호모 에로스』에서 "실연은 아무것도 아니다. 사랑을 하고 있는 동안에는 실패란 없으며 사랑이 끝난 다음에는 실패 자체가 무의미하기 때문이다"며 에피쿠로스의 죽음에 대한 경구를 소환하며 실연을 정의한다.

사랑이 끝난 곳에서 새로운 자유가 시작된다. 칼 라르손Carl Larsson, 1853~1919의 그림이 참 환하다.

4장

예술가의 사랑

첫 눈에 반한 사랑
단테와 단테

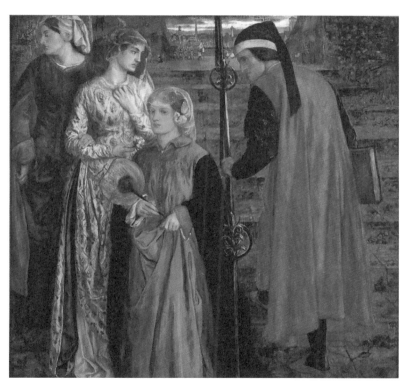

단테 가브리엘 로세티 〈베아트리체의 인사〉 1859~1863년경

사랑은 눈에서 시작된다. 눈은 감정이 가장 잘 드러나고 감정을 가장 잘 전달할 수 있는 신체 기관이다. 눈은 영혼의 창이라는 생각이 오래전부터 이어져 내려왔고 시선의 마주침에서 사랑이 시작되었다는 노래 가사도 흔하다. 첫눈에 반하는 일은 남성에게서 더욱 흔하다고 한다. 남성은 상대적으로 빨리 열정에 달아오르지만 먼저 식는다. 로미오도 베르테르도 그녀를 처음 본 순간 사랑에 빠진다. 반면 여성은 남성에 비해 친밀감이나 다정함에 더욱 끌린다고 한다. 첫눈에 사랑을 느끼는 사람은 1/10 정도라고 한다.

베아트리체를 향한 단테Durante degli Alighieri, 1265~1321의 사랑은 『신곡』을 탄생시킨 바탕이 되었다. 피렌체의 시인 단테는 아홉 살 때 베아트리체의 아버지가 주최한 연회에서 여덟 살 그녀를 처음 만났다. 그 짧은 첫 만남으로 베아트리체는 단테의 죽는 날까지 불멸의 고귀한 여인으로 남아 단테 문학의 마르지 않는 우물이 되었다. 단테는 『새로운 삶』에서 당시 자신의 마음을 이렇게 고백했다.

"그녀를 바라보던 그 순간 내밀한 마음의 방에 살던 생명의 기운이 격렬하게 요동쳤고 미세한 맥박마저 부르르 떨었다. …… 그날부터 내 영혼과 결혼한 사랑의 신이 나를 지배

했는데 그 힘은 너무도 강렬하고 확실해 나는 절대 복종하
게 되었다."

이후 먼발치에서라도 그녀를 보고픈 마음에 그녀의 집 주변
과 길목을 서성였지만 9년이 지나서야 두 번째 만남이 이루어
졌다. 멀리서 걸어오는 베아트리체의 모습에 온몸이 후들거렸
다. 드디어 조우하는 순간 베아트리체는 가벼운 인사만 남긴
채 단테를 스쳐 지나가 버렸다.

"그녀는 이루 말할 수 없을 만큼 정중한 예의를 갖추며 너
무도 정숙한 자태로 내게 인사를 보냈다. …… 황홀경에 빠진
나는 술에 취한 듯 비틀거리며 자리를 떴다."

로세티Gabriel Charles Dante Rossetti, 1828~1882의 그림 〈베아트리체
의 인사〉는 피렌체 아르노 강변길 다리 앞에서의 두 번째 만남
의 순간을 담고 있다. 두 사람의 시선은 서로를 향하지만 마주
치지 않고 살짝 어긋난다. 다시 기다림이 시작되었고, 단테는
자신의 마음을 들키지 않으려 괜스레 다른 여인들에게 추파를
던지기도 했다. 이런 행동이 과장된 소문으로 잘못 퍼진 것인
지, 얼마 후 세 번째 마주쳤을 때 베아트리체는 눈길조차 주지

않고 단테를 지나쳐버렸다.

"그날 밤 나는 매 맞은 어린 아이처럼 울고 또 울었다."

이후 두 사람은 당시의 관례대로 각각 집안에서 미리 정해둔 가문의 짝과 결혼하였다. 결혼한 지 얼마 지나지 않아 병을 얻은 베아트리체는 스물네 살의 나이로 요절한다.

10년의 세월 동안 겨우 몇 번의 마주침만으로도 영혼을 빼앗길 만큼 사랑에 빠지는 일이 가능할까? 베아트리체가 단테의 상상으로 만들어낸 허구의 인물이라고 주장하는 학자들도 있다. 초인적인 영혼을 가진 사람이 아니라면 일평생 한 사람을 향한 사랑이 식지 않을 수 있을지 의문이 남지만, 타인의 사랑에 대한 해석은 주제넘는 일이다. 중세 기사도 문학에 등장하는 'Courtly Love궁정연애'처럼 혼자만의 플라토닉한 짝사랑이라면 무슨 문제겠는가.

다만, 누군가에게 사랑에 빠지면 그 사람을 있는 그대로 보는 건 쉽지 않다. 자신이 꿈꿔왔던 이상적인 모습을 상대에게 덧씌워 상상했던 대로 바라보게 된다. 자신의 상상 속에서 사랑이 환상으로 만들어지는 것이다. 이렇게 환상으로 만들어진 사랑은 현실의 사랑에 장애가 된다. 사랑을 절대적 가치로 추

구하거나 상대를 이상화시킬 때 환멸의 씨앗이 자랄 수 있다. 사랑은 부딪히는 과정 속에서 갈등하고 때로는 실망하면서도 그 간극을 하나하나 메워가는 것이어야 한다. 사랑은 분명 정신에서 움튼 감정이지만, 사랑이 완성되거나 소멸되어 가는 과정은 구체적이고 감각적인 상호 경험 속에서 이루어진다. 메를로 퐁티Maurice Merleau Ponty, 1908~0961, 프랑스 철학자에 의하면 우리의 육체는 처음부터 객체화된 상태로 존재하는 것이 아니라 모든 체험이 녹아들어 주체화되어 있는 곳이다. 사랑의 진정한 주체는 영혼이 아닌 몸인지도 모른다.

> "나의 여인은 너무도 고결하고 순수한 모습을 지녔기에 그녀가 길을 가다 인사를 건네면 사람들은 혀가 떨려 할 말을 잃게 되고 보고 싶어하면서도 눈이 견디지 못하네. …… 지상에 머무르기 위해 천상에서 내려온 천사 같구나."

단테는 자신의 정신 속에서 사랑을 구성했다. 이 과정에 베아트리체와의 상호 작용은 없었다. 중세의 사랑과 결혼의 관습에 가로막힌 사랑의 열정은 어떤 시도조차 해보지 못한 채 출구를 찾을 수 없었다. 결국 단테는『신곡』을 통해 베아트리체를 향한 세속의 사랑을 하느님에 대한 종교적 사랑으로 승화

시켰다. 『신곡』에서 단테는 연옥의 끝에서 베아트리체를 만나 함께 천국의 여행길에 오른다. 베아트리체는 이승에서는 단테 문학의 영감의 대상이었고 『신곡』에서는 천국으로 그를 인도 하는 영적 안내자가 되었다. '베아트리체'라는 이름 자체에 신 성한 행복을 주는 여인이라는 의미가 담겨 있다.

때로는 이루지 못한 사랑이 더 고귀하고 순결한 기억으로 남는 이유가 단테와 같은 감정의 승화 때문은 아닐까? 이루어 지지 않은, 이루어질 수 없었던 첫사랑과 짝사랑이 절절한 노 래가 되어 오래도록 우리의 혀에 머무는 것은 구질하기도 한 사랑의 현실을 겪지 않았기에 이상화될 수 있었던 건 아닐까.

영국 라파엘 전파의 화가 단테 가브리엘 로세티Gabriel Charles Dante Rossetti, 1828~1882는 이름에서 짐작할 수 있듯 시인 '단테 알 리기에리'의 열렬한 신봉자였다. 시인으로도 활동했던 로세티 는 단테의 베아트리체를 향한 사랑까지도 흉내 내려고 했다.

그림 속 단테와 눈이 마주친 베아트리체는 화가의 아내이자 라파엘 전파 화가들에게 각광받았던 모델 엘리자베스 시달이 다. 동료 화가였던 존 에버렛 밀레이의 대표작 〈오필리아〉에 서 순결한 모습으로 연못에 누워 있는 여인도 시달이다. 그녀 는 아름다웠지만 병약했다. 가난한 집안에서 태어나 런던 모

자 가게의 점원으로 일하던 중 어느 화가의 모델로 발탁되었다. 전형적인 미인은 아니었지만 개성 있는 미모와 풍성한 붉은 머리카락, 푸른 눈동자와 우아한 몸매를 지닌 그녀의 독특한 매력에 라파엘 전파 화가들은 열광했다. 그중 가장 적극적인 애정을 쏟은 로세티와의 결혼으로 그녀의 불행이 시작되었다.

로세티가 시달에게서 구하고자 했던 것은 현실의 사랑이 아닌 단테의 베아트리체를 향한 사랑 같은 것이었다. 로세티는 시달을 모델로 여러 점의 베아트리체를 그렸다. 그러나 시달은 로세티에게 영감을 주는 뮤즈였을 뿐 사랑의 대상은 아니었던 듯하다. 짧은 결혼 기간 동안 두 사람은 신분 차이를 비롯, 시달의 건강 문제 등으로 갈등이 끊이지 않았다. 하지만 가장 큰 문제는 로세티의 문란한 여성 편력이었다. 영적 사랑의 대상으로 시달을 취한 로세티는 그녀를 방치한 채 매춘부는 물론 동료 예술가 윌리엄 모리스의 아내 제인 모리스와도 불륜 관계를 맺고 모델로 등장시키는 등 구설에 오르기를 반복했다. 우울한 나날을 보내던 시달이 마약 과다 복용으로 자살하던 날에도 로세티는 파니라는 매춘부 출신의 모델과 함께 있었다고 한다.

로세티가 그린 베아트리체 작품 중 가장 널리 알려진 〈베아

단테 가브리엘 로세티 〈베아타 베아트릭스〉 1864~1870년경

타 베아트릭스〉는 단테의 베아트리체의 요절에 대한 묘사이
자 시달의 죽음을 애도하는 이중의 상징을 담고 있다고 해석
할 수 있다. 붉은 새가 건네는 꽃은 그녀를 영원한 잠에 들게
할 아편의 원료 양귀비꽃이다.

　뒤편 오른쪽 녹색 옷을 입은 사람이 단테이다. 로세티 자신
은 사랑의 마음을 담아 그린 작품인지 모르겠지만 생명이 꺼진
아내를 모델로 이런 상상을 떠올릴 수 있는 화가의 정신세계를
어떻게 이해해야 하는 것인지 난감하다. 온갖 기행과 파행, 철
저하게 자기 중심적이고 폭력적인 예술가의 사랑을 어디까지,
언제까지 예술혼이라는 이름으로 미화해야 하는 것일까. 로세
티마냥 비뚤어진 사랑을 예술로 승화시킨 작품은 사랑의 윤리
를 환기시킨다는 점에서 의미를 둘 수도 있겠다.

사랑을 알았던 화가
샤갈과 벨라

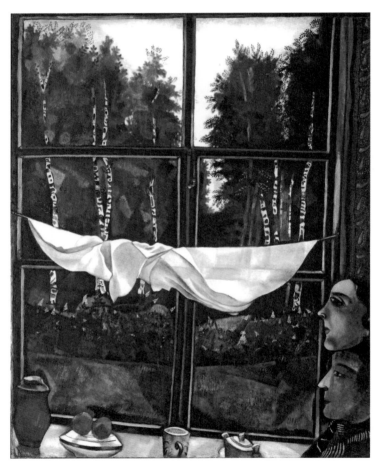

마르크 샤갈 〈전원의 창〉 1915년

마르크 샤갈Marc Chagall, 1887~1985의 〈전원의 창〉. 창 밖 싱그러운 자작나무 숲을 바라보는 샤갈과 벨라. 어렵게 결혼에 성공한 두 사람의 행복과 미래에 대한 희망이 물씬 느껴지는 신혼의 보금자리이다. 샤갈과 벨라의 사랑은 각별했지만 특별한 건 아니다. 샤갈이 유명해지면서 그의 사랑도 덩달아 유명해졌다.

뤽 베송의 SF 영화 〈제5원소〉는 고대 그리스 철학자 엠페도클레스의 흙, 물, 불, 공기가 세계를 구성하고 있다는 4원소설에 다섯 번째 원소로 사랑을 추가했다. 이러한 발상엔 사랑에 대한 기독교적 믿음이 내재되어 있다. 그런데 대체 어떤 사랑이 세상을 구원한단 말인가. 십자가에 못 박히신 예수님의 사랑도 인류를 구원하기엔 더 많은 시간이 필요해 보인다. 어떤 사랑이 단 한 사람이라도 구원할 수 있는가. 사랑이 무엇인가, 우리는 무엇을 사랑이라 부르는가.

> "예를 들어 사람들이 흔히 말하는 사랑이라는 것보다 더 맞는 말들이 많아요. 나는 너의 이런 부분이 좋아, 그런데 다음 날이 되니까 그게 아니라 다른 점이 좋아, 너의 손을 만지고 싶어, 너의 마음 씀씀이가 참 고마워, 너랑 있으니까 마음이 따뜻해지고 몸이 편안해지네, 외로웠는데 네가 같이 있으니까 참 좋다 등등." –홍상수(<신동아>2002년 5월호 인터뷰)

이 말에 따르면 사랑 참 별거 아니다.

영화나 드라마에서 가장 흔한 사랑은 육체적인 사랑, 에로스다. 훤칠하고 잘생긴 남자 주인공과 늘씬한 몸매를 가진 미모의 여자 주인공은 잘난 사람이 사랑도 잘한다는 생각을 갖게한다. 그러나 외모에 끌린 사랑일수록 단명한다. 평범한 외모에 말을 더듬었던 가난뱅이 화가 샤갈에 끌린 벨라의 선택 기준은 무엇이었을까?

스토르게storge라는 사랑이 있다. '친구나 가족처럼 오랜 세월 쌓아온 정'을 뜻하는 말로 '우애적 사랑'을 의미한다. 상대에 대한 열정과 성욕이 꺾이면 사랑이 식었다고 생각한다. 연인 사이가 가족처럼 편하게 느껴지기 시작하면 혹여 사랑의 적신호가 아닌지 불안해 한다. 사랑이 환상을 벗고 상대의 별의별 것까지 이해하고 포용할 때 관계는 더 끈끈해진다. 사랑은 그 무엇보다 함께 잘사는 것이다.

갈수록 높아지는 이혼율은 결혼과 연애의 방식과 무관하지 않다. 과거, 부모가 정한 배우자나 중매를 통한 결혼이 일반적이었을 때 사랑은 결혼의 중요한 조건이 아니었다. 반듯하고 그럭저럭 별 하자가 없으면 결혼하고 미운 정 고운 정으로 살아갔다. 사랑에 대한 기대가 없었으니 식고 말고 할 사랑도 없었다. 그러나 사랑이 결혼의 조건이 되면 문제가 달라진다. 열

정이 식으면 결혼생활도 위기를 맞는다. 사랑이 권태와 환멸로 대체되는 건 순간이다. 열정을 사랑과 혼동할 때다.

다시 샤갈의 사랑 이야기로 돌아와서, 1915년에 결혼한 샤갈 부부는 러시아혁명과 제2차 세계대전의 소용돌이를 겪으며 우여곡절 끝에 미국에 안착했지만 1944년 벨라가 세상을 떠난다. 30년간 부부는 서로에게 열중했고 헌신했다. 색채의 마술사로 불리는 샤갈은 말했다.

> "우리네 인생에서 삶과 예술에 의미를 주는 단 하나의 색은 바로 사랑의 색이다."

그에게 사랑은 관념이 아니라 실천이었다. 30년 동안 벨라는 샤갈의 유일한 연인이자 여성 모델, 그리고 진정한 뮤즈였다. 벨라는 내성적인 성격에 말을 더듬고 간질 증세까지 있었던 샤갈의 보호자, 후견인, 그리고 무엇보다 둘도 없는 친구였다.

미국의 심리학자 로버트 스턴버그Robert J. Sternberg, 1949~는 그의 책『사랑은 어떻게 시작하여 사라지는가』에서 사랑의 삼각형 이론을 제시한다. 그에 따르면 사랑의 중요한 세 가지 요소는 친밀감, 열정, 그리고 결정·헌신이다. 대개 열정으로 시작

된 사랑은 친밀감을 통해 유지된다. 사랑을 지속하기 위해 가장 중요한 요소는 친밀감이다. 친밀감의 요소는 사랑하는 사람이 잘살 수 있도록 애를 쓰고, 함께 있으면 행복하고 서로를 존경하며 필요할 때 서로 의지할 수 있으며 정서적 도움을 주고받고, 각자의 소유물을 나누어 가지며 상대를 중요하게 여기고 친하게 의사 소통하는 것이다. 샤갈은 벨라가 모델인 작품에 담긴 마음을 그녀에게 고백했고 벨라는 제목을 정했다고 한다. 정서적 교감과 위로는 대화로 시작된다.

사랑의 삼각형에서 세 번째 요소, 희생과 헌신은 요구해서도 바라서도 안 된다. 진심에서 우러나와 서로 주고받는 희생만 미덕이다. 일방의 희생과 헌신은 종교적인 사랑에서나 가능한 일이다.

"어떤 이는 자신이 사랑하는 대상을 우상화해 스스로 복종하는 노예가 되고, 어떤 이는 사랑이라는 명목으로 그 대상을 구속해 노예로 삼는다. 이러한 구속은 희생이라는 아름다운 포장지를 뒤집어쓰고, '진정한 사랑'이라는 영예를 얻기도 한다." -고병권 『니체의 위험한 책, 차라투스트라는 이렇게 말했다』

사랑의 열정은 식지 않을 거라는 착각, 희생과 헌신이 사랑의 기초라는 헛된 믿음을 버리자. 허물없이 친하게 지내는 것이 최고의 '사랑의 배터리'다.

아, 그리고 샤갈은 벨라와 사별한 8년 후, 딸 이다의 권유로 65세에 바바 스로드스키와 재혼한 결혼식장에서 "이제야 제2의 청춘이 열렸다"며 환호했다는 후문이 전해진다.

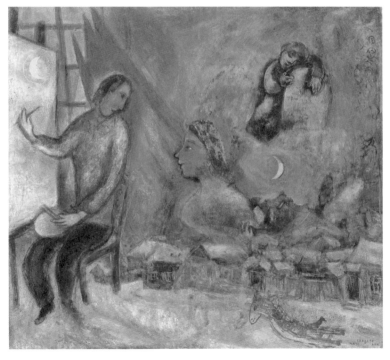

샤갈 〈과거에의 경의〉 1944년

에곤 실레의 선택
발리와 에디트

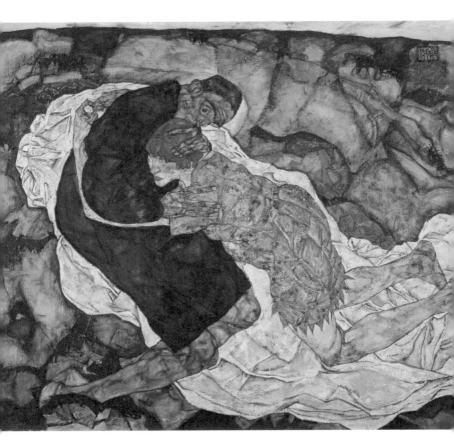

에곤 실레 〈죽음과 여인〉 1915~1916년경

구스타프 클림트Gustav Klimt, 1862~1918, 오스카 코코슈카Oskar Kokoschka, 1886~1980 등과 함께 19세기 말~ 20세기 초 오스트리아 빈의 표현주의 미술을 꽃 피운 에곤 실레Egon Schiele, 1890~1918의 청소년기는 순탄하지 않았다. 15세 무렵 철도 공무원으로 일하던 아버지가 매독으로 세상을 떠나면서 가세가 기울었다. 진로 문제 등으로 갈등을 겪었던 체코 출신의 어머니에게서는 늘 애정 결핍을 느꼈다. 그의 누이 중 엘비라는 아버지 탓에 선천성 매독으로 어린 나이에 세상을 떠났다. 성을 주제로 한 그의 작품들에서 공포와 권태가 느껴지는 건 그의 이러한 성장 배경, 가족사와 무관하지 않을 것이다.

널리 알려진 대로 여동생을 비롯한 어린 소녀들을 작업실로 불러들여 누드화를 그리다 법정에 불려가 자신의 작품이 불태워지는 굴욕을 당하기도 했다. 실레의 기행이 걱정스러웠던 그의 멘토 클림트는 자신의 모델, 17세의 발리 노이질을 소개한다.

발리와 함께 했던 기간(1910~1915) 동안 실레의 예술은 자신만의 개성을 확립하며 성숙해졌다. 실레에게 많은 영감을 준 발리는 클림트와도 육체적 관계를 맺었을 만큼 자유분방했다. 발리의 육체를 탐닉했던 실레 역시 성적 욕망의 굴레를 벗어나지 못했다. 음식을 포식했을 때 허기가 사라지듯 성욕 또

한 채워지는 순간 소멸한다. 시몬느 베이유가 말했다.

> "우리의 모든 욕망은 음식에 대한 욕망처럼 모순된 것이다.
> 나는 내가 사랑하는 사람이 나를 사랑해주기를 원한다. 그러
> 나 그가 더할 나위 없이 나를 사랑하면 그는 더 이상 존재하
> 지 않고 나는 그를 사랑하지 않게 된다."

발리에 대한 열정이 시들해질 무렵 실레는 작업실 인근에 살고 있던 에디트 하름스에게 관심을 갖게 된다. 자신과 비슷한 계층의 에디트는 '정숙한 여인'이었다. 실레는 발리를 쾌락의 대상 이상으로 생각하지 않았다. 배우자로서 평생을 약속하기엔 불안하고 부족했던 것이다. 우리는 사회적 규범과 가치관으로부터 자유롭지 않다. 성과 사랑, 그리고 결혼은 개인의 영역이지만 선택은 사회적 가치관의 영향을 받는다. 실레역시 계급, 결혼, 가족 관계 등 사회적 가치 체계를 따랐던 것은 아닐까? 그리고 남성 중심의 성도덕 관념 또한 영향을 끼쳤을 것이다.

남자는 여자보다 사랑과 성을 별개의 문제로 생각하는 편이다. 시대를 불문하고 매춘이 존재했다는 사실이 이를 반증한다. 성을 사랑과 결합시킬 때 남자들에겐 쾌락의 대상과 기회

가 축소된다. 그러나 자신은 성적 방종을 누리면서도 여성의 자유는 용납하지 못한다. 이젠 여성의 성적 권리에 대한 담론도 공공연해졌지만 여전히 많은 남성이 '정숙한 여자'와 '방탕한 여자', 성녀와 창녀의 이분법에 갇혀 있다. 우리 사회는 여전히 여성의 혼전순결을 선망한다.

과거부터 혼전순결은 여성에게 엄격한 유교적 덕목이었다. 20세기 초, 서구 문명의 유입과 함께 자유 연애가 보편화되는 과정에서 혼전순결은 성정치학의 표어로 자리잡게 되었다. 특히 기독교적 윤리가 큰 영향을 끼쳤으며 인구론 등도 성정치학의 기제로서 한몫했다. 사랑한다면 결혼 전까지는 순결을 지켜주어야 한다는 사회적 인식이 널리 퍼졌다. 자유 연애가 오히려 성적 자기 검열을 강화하는 아이러니한 상황이 전개된 것이다.

결과적으로 '성적 자기 검열'은 여성에게만 적용되었고, 여성의 '성적 욕망'은 '성적 방종'과 동의어로 쓰이게 되었다.

〈죽음과 여인〉은 1915년 화가로서 명성을 얻은 실레가 에디트와의 결혼을 결심하고 발리에게 이별을 통보할 무렵 완성한 작품이다. 죽음을 상징하는 검은 옷차림의 실레를 깡마른 팔을 늘여 안으려는 발리와 공포에 질린 듯한 모습으로 그녀의 어깨를 밀어내는 실레의 모습이 강렬한 대비를 이루고 있

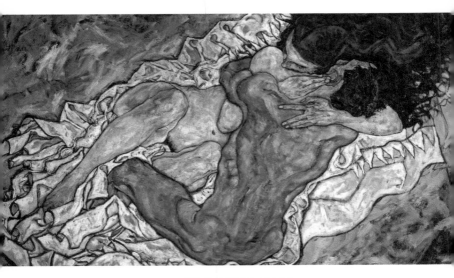

에곤 실레 〈포옹〉 1917년

다. 실레의 손짓은 발리의 죽음을 예감하는 것이었을까? 실레의 이별 통보를 받고 아무 말도 남기지 않은 채 종군 간호사로 지원해 떠난 발리는 1917년, 실레가 허니문의 단꿈에 젖어 있을 무렵 전장에서 목숨을 잃는다. 발리가 세상을 떠나던 해 그린 〈포옹〉 속 여인은 에디트다. 예전 작품과는 달리 평온함과 심리적 안정이 느껴진다.

"사랑하지 않아도 섹스가 가능한 것은 사실이다. 섹스는 독

립적일 수 있으며 심지어는 순수하게 성적인 관계가 더욱 관능적일 때도 있다. 그런 관계가 더 야성적이고 복잡하지 않기 때문이다. 하지만 비교할 대상이 있어야 하기 때문에 다른 경험도 필요하다. 사랑의 감정이 있는 섹스 또한 더욱 관능적일 수 있다. 단지 육체의 내밀함뿐만 아니라 내밀한 감정까지 다가갈 수 있기 때문에 상대의 더 깊고 은밀한 부분에 도달할 수 있고, 나 또한 가장 깊은 곳까지 열어 보이기 때문에 쾌락 이상의 것을 나눌 수 있는 것이다."

　–미셸 퓌에슈『사랑하다 나는, 오늘도』심영아 옮김 58~61쪽

　그림이 완성되고 1년 후 유럽을 강타한 스페인독감으로 임신 6개월의 에디트가 사망하고, 사흘 후 쉴레도 28세를 일기로 파란만장한 생을 접는다.

　사랑을 옳고 그름의 기준으로 판단하기는 쉽지 않다. 그러나 이별 통보 후 동거 관계를 청산하고도 관계 지속을 바랐다는 실레와, 미련 없이 마음을 정리한 발리. 두 사람의 사랑 이야기는 사랑과 성에 작동하는 권력과 사랑의 윤리를 곱씹어 돌아보게 한다.

집착도 병인 양하여
알마의 남자들, 그리고 코코슈카

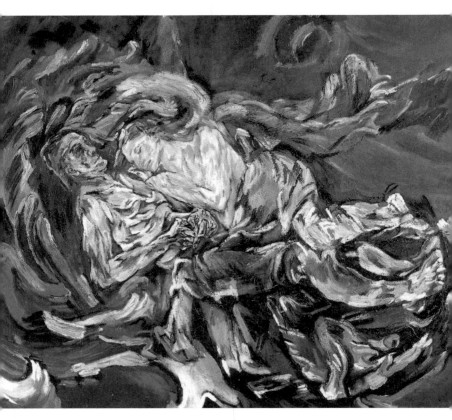

오스카 코코슈카 〈바람의 신부〉 1914년

〈폭풍우-바람의 신부〉라는 제목처럼 격렬한 붓터치로 그린 코코슈카Oskar Kokoschka, 1886~1980의 이 그림엔 많은 이야기가 담겨 있다. 클림트, 에곤 실레와 함께 19세기말 벨 에포크를 이끌던 비엔나의 천재화가 코코슈카와 작곡가 구스타프 말러의 미망인 알마 쉰들러가 그림의 주인공이다. 희곡과 시를 발표하며 문학에도 재능을 보였던 코코슈카는 이렇게 썼다.

"지상에서 맺어질 수 없는 사랑이라면 비바람 치는 밤하늘을 떠돌더라도 우리는 영원히 함께 있어야 한다."

폭풍우 몰아치는 바다 한가운데 누워 있는 연인. 뜨거운 사랑의 시간이 지나고 곤한 잠에 빠져든 알마와 어두운 표정으로 허공을 응시하고 있는 코코슈카의 모습이 극명한 대조를 이루고 있다. 황홀과 불안, 쾌락과 고통이라는 사랑의 야누스적 본질을 포착한 화가의 예민한 감각이 빛나는 작품이라고 해야 할까. 영원히 머물고 싶은 코코슈카의 불안과 언제라도 떠날 마음을 가진 알마의 비대칭적 사랑, 조만간 맞게 될 파국의 예고작이다.

1879년 유대인 화가 집안에서 출생한 알마 쉰들러Alma Schindler, 1879~1964는 구스타프 말러와 결혼하기 전부터 많은 남성들

과의 스캔들로 유명하다. 첫 키스 상대가 클림트로 알려지면서 그의 대표작 '키스'의 모델이 알마라는 주장이 제기되기도 했다. 1902년 스무살 연상의 구스타프 말러와 결혼하지만 권태와 우울증으로 점철된 결혼생활 중 건축가 발터 그로피우스와 내연관계에 빠진다.

알마의 뛰어난 예술적 재능과 자유롭고 활기찬 젊음을 새장에 가두었던 말러는 두 사람의 관계를 눈치챘지만 내색하지 않았다. 뭇 남성의 시선을 받는 알마의 관능적 미모 때문이었는지 말러는 의처증이 심했다고 한다. 자신의 마지막 미완성 교향곡을 작곡하면서 남긴 메모가 전해진다.

"너를 위해 살고 너를 위해 죽는다, 알마!"

말러가 사망한 뒤, 알마는 일곱 살 연하의 오스카 코코슈카와 연애를 시작했다. 하지만 코코슈카의 광적인 편집증을 견딜 수 없었던 알마는 결별을 결심하고 그와의 관계에서 임신한 아이를 낙태한다. 이에 격분한 코코슈카가 말러의 데드마스크를 부수면서 둘의 관계는 파탄에 이른다.

이후로도 알마의 스캔들은 끊이지 않았다. 그로피우스와의 두 번째 결혼생활 중 또 다시 소설가 프란츠 베르펠과 내연 관

계를 맺고 아이까지 출산하지만 심각한 장애를 안고 태어난 아이는 일찍 세상을 떠나고 만다. 막장 드라마 같은 알마의 행각은 이게 모두가 아니다.

베르펠의 아이가 태어날 당시 자신의 아이임을 의심치 않고 알마의 곁을 지킨 그로피우스. 그러나 얼마 후 알마가 막 태어난 아이에 관해 베르펠과 전화로 떠드는 수다를 엿듣고 아이의 출생 비밀을 알게 된다. 이 황당한 사건을 겪고도 그로피우스는 알마를 포기할 마음이 전혀 없다며 베르펠과 자신 중 한 명을 선택하라고 했다.

알마는 과연 알마였다. 그로피우스와의 결혼생활을 유지하며, 베르펠과의 연인관계도 포기하지 않았다. 그 와중에 전쟁에서 당한 부상으로 조기 제대한 오스카 코코슈카까지 얽혀들었다. 이번에는 베르펠이 선택을 요구했다. 당신은 누구를 사랑할 것이냐고. 1919년 5월 아들을 잃고 이혼을 결심한 알마는 막 문을 연 바우하우스에 매달려 있던 그로피우스에게 이혼하자는 편지를 보냈다. 이혼에는 동의하지만 딸의 양육권은 포기할 수 없다는 그로피우스와 일 년이 넘는 법정 다툼 끝에 1920년 공식 이혼했다. 그녀의 세 번째 남편은 열한 살 연하 베르펠 차지였다.

한편, 알마에게 버림받은 코코슈카는 뮌헨의 인형 제작자에

게 알마를 닮은 실물 크기의 수제 인형을 주문한다. 그리고 얼마 지나지 않아 빈 시내에 코코슈카가 미쳤다는 소문이 돌기 시작했다. 극장이나 식당을 비롯한 공공장소에 알마 인형을 대동했던 코코슈카의 엽기적인 행동 때문이었다. 알마와의 연애 기간 중에도 수백 통의 구구절절, 구질구질한 편지로 그녀를 질리게 했던 코코슈카다운 뒤끝이었다.

두 사람의 관계는 애초부터 지속할 수 없는 사랑이었다. 성기능에 문제가 있었다는 '늙은 남편' 말러와의 사별 직후, 성욕 때문에 만난 코코슈카는 성욕 해소와 육체적 정복 대상에 불과했다. 사랑의 감정과 서로에 대한 존중, 차이의 인정 같은 고상한 가치는 들어설 틈이 없었다. 알마에게 바친 코코슈카의 열정은 사랑으로 포장된 집착이었다. 불꽃같은 열정을 진정한 사랑의 감정으로 여긴 코코슈카는 사랑은 삶을 따라 변해가는 것임을 알지 못했고, 쌍방의 교감으로 이루어가는 것임을 성찰하지 못했다. 그러나 코코슈카에게 알마는 한때의 사랑은 아니었는지, 이별 후 40년이 흐른 알마의 70세 생일에 편지 한 통을 보낸다.

"사랑하는 나의 알마, 당신은 아직도 나의 길들지 않은 야생 동물이오. 당신의 생일을 준비하는 친구들에게 덧없는 달

력의 시간에 나를 묶어놓지 말라 하오. …… 우리가 서로에
게 불어넣은 그 뜨거운 열정과 비교되는 사랑은 없었으니까.
…… 그럼 부디 몸조리 잘하고 생일날이라고 지나치게 교태
부리지 말아요.

　　ps. 코코슈카의 가슴은 당신을 용서하기에.”

오스카 코코슈카 〈인형과 함께 있는 자화상〉

리하르트 게르스틀 〈웃는 자화상〉 1907년

슬픈 자화상

웃고 있지만 웃는 게 아닌 표정. 입은 웃고 있지만 눈은 울고 있는 남자, 스스로를 애도하는 듯, 영정 사진 같은 자화상. 영혼이 빠져 나가며 흘린 헛웃음. 생의 마지막 슬픈 웃음. 고흐를 비롯한 표현주의 화가들의 삶은 그들의 그림처럼 격정적이었다. 그들의 격렬한 붓질은 타고난 성격에서 기인한 건 아닐까.

알마와 코코슈카처럼 작곡가의 아내와 사랑에 빠졌던 또 한명의 화가가 있다. 그 역시 오스트리아 출신으로 코코슈카와 동시대를 살았던 인물이다. '오스트리아의 반 고흐'라 불리는 리하르트 게르스틀Richard Gerstl, 1883~1908.

부유한 상인 집안에서 태어난 게르스틀은 유별난 성격 탓에 사람들과 잘 어울리지 못했다. 중고등학교 중퇴 후 아버지의 반대에도 불구하고 15세에 입학한 미술 아카데미를 지도 교수와의 마찰로 그만둔 후 개인 교습과 독학으로 그림을 배웠다.

음악을 좋아했던 게르스틀은 동료 화가들보다 음악가들과 자주 어울렸다. 그러나 작곡가 쇤베르크와의 만남은 불행의 씨앗이었다. 쇤베르크와 가까워진 게스트를은 그의 집에 초대를 받고 부인의 초상화를 그렸다. 쇤베르크의 변덕과 예민한 성격에 지쳐 있던 부인 마틸드와 스물세 살 게르스틀은 서로에 대한 묘한 감정이 싹튼다. 사랑에 빠져든 두 사람은 함께 도피 행각을 벌이기도 했다.

사랑의 열정도 잠시, 마틸드는 자녀들에 대한 죄책감이 들기 시작했다. 게르스틀과의 관계가 시들해지면서 후회가 밀려든 마틸드는 집으로 돌아간다. 이룰 수 없었던 사랑은 게스트를에게 큰 상처가 되었다. 허망과 고독, 슬픔과 좌절감으로 몸부림친 1년. 끝내 이별의 아픔에서 헤어나지 못한 게르스틀은 아틀리에에 불을 지른다. 그리고 마지막으로 '웃는 자화상'을 남겼다.

사랑받지 못한 외로운 인간
고흐

빈센트 반 고흐 〈슬픔〉 1882년

고흐의 〈슬픔〉에서 고개를 숙인 채 슬픔에 잠겨 있는 여인은 고흐Vincent van Gogh, 1853~1890가 시엔이라 불렀던 헤이그의 매춘부 크리스틴 클라시나 마리아 후르닉이다. 그녀는 한때 고흐의 보살핌을 받으며 잠시 동거했던 여인이다.

고흐는 스무 살에 첫사랑을 앓았다. 구필 화랑의 런던 지점 근무 시절 열아홉 살 하숙집 딸 로이어에게 사랑에 빠진다. 로이어에게 사랑을 고백하기까지 1년여의 하숙 생활은 행복했다. 특히 로이어와 그녀의 어머니와의 친근한 관계는 불행한 어린 시절을 보낸 그에게 동경의 대상이었다. 꼬박 1년 동안 사랑하는 마음을 숨기고 있었지만, 어떤 이유 때문인지 고흐는 로이어도 자신을 사랑한다고 굳게 믿고 있었다. 어느 여름날 로이어에게 사랑을 고백한 고흐는 큰 충격을 받는다. 기겁을 하며 거절하는 로이어로부터 이미 약혼자가 있다는 사실을 듣게 된 것이다.

절망에 빠진 고흐는 그녀의 마음을 얻기 위해 온갖 노력을 기울였지만 허사였다. 그러나 고흐는 포기할 수 없었다. 이듬해 구필 화랑의 파리 지점으로 전근을 갔지만 로이어 생각뿐이었다. 결국 런던 서부의 아일워스에 목사보 자리를 얻어 영국으로 다시 돌아온 고흐에게 달라질 것은 없었다. 이 시기를 전후하여 그는 매음굴을 드나들기 시작한다.

암스테르담에서 고흐는 두 번째 사랑에 빠져든다. 삼촌이 초대한 저녁 식사 자리에서 만난 사촌 누이 케 보스와 그녀의 남편 크리스토펠의 행복한 모습이 부러웠던 고흐는 이번엔 사촌 누이에게 사랑에 빠져 극심한 우울증을 겪는다. 그때 사촌 누이에게 불행이 닥친다. 남편 크리스토펠이 폐병으로 급작스런 죽음을 맞이한 것이다. 상을 치른 며칠 후 고흐는 사촌 누이에게 청혼하지만 거절당하고 방황하던 중에 매춘부들을 탐닉하기 시작한다. 그리고 비로소 자신이 왕성한 성욕을 가진 남자라는 사실에 눈뜬다. 그는 매춘부들과의 관계를 진정한 사랑으로 생각했다. 고흐가 동생 테오에게 남겼다는 말이다.

> "솔직히 믿을 수 있고 감정이 메마르지 않은 매춘부가 있다면 가끔은 망설일 것 없이 찾아가야 한다고 생각해. 고된 삶을 살고 있다면 정신 건강을 위해서라도 더욱 그럴 필요가 있어"

이 무렵 동거에 들어간 매춘부가 그림 속 여인, 시엔이다. 사생아로 태어난 다섯 살 딸과 알코올 중독에 임신 중이었던 시엔을 극진히 보살피며 틈날 때마다 그녀를 모델로 스케치를 했다. 본격적인 화가의 길로 나서기 전 그림 중 가장 널리 알려진 〈슬픔〉 속 시엔의 깡마른 몸매에 축 처진 가슴, 그리고 볼

록한 아랫배는 그녀의 현실을 슬프고도 선명하게 보여준다. 이 그림만 놓고 보면 그녀에 대한 고흐의 감정이 사랑이었을까 싶은 의문이 든다. 오히려 연민에 가깝지 않았을까. 시엔과 함께하는 동안 테오에게 보낸 편지들에서 고흐의 마음을 엿볼 수 있다.

"지난겨울 임신한 여자를 알게 됐다. 겨울에 길을 잃고 헤매고 있는 임신한 여자. … 그녀는 빵을 먹고 있었다. 하루 치 모델료를 다 주지는 못했지만 집세를 내주고 내 빵을 나누어 줌으로써 그녀와 그녀의 아이를 배고픔과 추위에서 구할 수 있었다."

"그녀도, 나도 불행한 사람이지. 그래서 함께 지내면서 서로의 짐을 나눠지고 있어. 그게 바로 불행을 행복으로 바꾸어 주고, 참을 수 없는 것을 참을 만하게 해주는 힘 아니겠니? 그녀의 이름은 시엔(Sien)이다. 그녀에게 특별한 점은 없다. 그저 평범한 여자 … 그렇게 평범한 사람이 숭고해 보인다. 평범한 여자를 사랑하고 또 그녀에게 사랑받는 것은 행복하다. 인생이 아무리 어둡다 해도…."

결혼까지 결심한 고흐가 부모에게 허락을 구하지만 정신병원에 보내버리겠다고 할 정도의 극심한 반대에 부딪힌다. 그 와중에도 시엔과의 동거는 끝내지 않았지만 산 너머 산이었다. 살기 위해 매춘을 그만둘 수 없었던 시엔은 고흐와의 이별 후 물에 몸을 던져 세상을 떠났다. 고흐는 시엔과 헤어진 후에도 몇몇 여인과의 관계를 시도했지만 매음굴은 그의 유일한 안식처였고, 그로 인해 임질과 매독을 피할 수 없었다. 19세기 당시 많은 예술가들이 매독으로 목숨을 잃었다. 마네를 비롯 그의 절친 로트렉과 고갱 등등. 고흐의 발작과 정신 이상 증세에는 가족력도 원인으로 추측되지만 어쩌면 압생트 중독과 매독도 원인으로 제공했을 것이다.

그림에 대한 열정은 여전했지만 극심한 정신적 혼란을 겪고 있던 고흐에게 아를행을 권유한 친구가 로트렉이었다. 아를에서 화가 공동체를 꿈꾸며 엘로하우스에 고갱을 초청할 무렵 고흐는 어린 매춘부 레이첼에게 빠진다. 고갱과의 불화로 흥분한 고흐가 면도칼로 자른 귓불을 신문지에 싸 고갱에게 전해준 매춘부가 레이첼이다.

불행한 화가의 대명사 고흐는 자신이 사랑했던 여성들에게 사랑을 받은 적이 없다. 모두가 혼자만의 사랑, 상상의 사랑, 짝사랑이었다. 어째서 그는 끝내 사랑 불구자로 세상을 떠났을까?

1852년 3월 30일 고흐 집안의 첫아이가 태어난다. 이름은 빈센트 반 고흐. 곧 세상을 뜬다. 그로부터 정확히 일 년이 지난 1853년 3월 30일, 화가 빈센트 반 고흐가 태어났다.

어린 시절 일주일에 한 번 아버지가 목사를 맡고 있는 교회를 갈 때마다 고흐는 형 빈센트 반 고흐의 묘비명을 본다. 고흐의 어머니는 첫 고흐를 잃은 슬픔에 젖어 두 번째 고흐의 출생을 전혀 기뻐하지 않았다고 한다. 다정함이라고는 찾을 수 없는 엄격한 아버지와 아이에게 무관심한 어머니 사이에서 어린 시절 고흐는 애착을 느낄 수 없었다. 고흐는 회상했다.

"내 어린 시절은 우울했고 차가웠으며 건조했다."

고흐의 다른 형제들도 형편은 별반 다르지 않았다. 그의 든든한 후견자였던 동생 테오 역시 평생을 불안과 우울에 시달렸고 여동생 빌은 정신분열증으로 죽는 날까지 정신병원에 갇혀 살았으며 막내 코어는 먼 이국에서 서른세 살 젊은 나이에 스스로 목숨을 끊었다. 이러한 정신적 문제들이 유전적인 것인지 단정할 순 없지만, 어린 시절 부모의 애정이 성인이 되어서도 정신 건강에 큰 영향을 끼친다는 사실은 과학적으로 충분히 증명되었다. 어린 시절의 애정 결핍은 평생 무의식에 상

처로 남아 사랑을 어렵게 하고 관계 맺기에 장애를 초래하는 원인이 된다. 3세 이전의 아이와 긍정적인 애착 관계를 형성하는 일이 중요하다. 이 시기에 부모와 형성된 애착 관계가 평생 동안 영향을 미친다고 한다. 어린 시절 부모에게 애정 결핍을 겪은 아이는 성인이 되어서도 정서적 불안으로 스트레스에 쉽게 노출되며 우울증에 취약해진다.

사랑은 우연히, 일시적으로 생겼다가 사라지는 감정이 아니다. 과거로부터 지속된 시간 속에 자신이 생각하는 사랑의 원형이 싹트고 자라나는 것이다. 육체적 사랑은 본능에서 비롯되지만 정신적 사랑은 기억에서, 경험에서 비롯된다. 나는 고흐의 불행의 원죄는 그의 부모에게 있다고 생각한다.

예술과 사랑, 그리고

페르디난드 게오르그 발터뮐러 〈베토벤의 초상〉 1823년

"**나**의 예술적 영감의 원천은 사랑이다." 피카소가 남긴 말이다. 대충 10년마다 새로운 여성에 탐닉했던 피카소Pablo Ruiz Picasso, 1881~1973, 자신의 그림 속 거의 모든 여성 모델과 육체적 관계를 맺었다는 모딜리아니, 타히티에서 어린 원주민 소녀들의 육체를 욕망한 고갱에 이르기까지 복잡한 여자 관계를 가진 화가들의 목록은 책 한 권으로도 부족할 지경이다. 문인들도 결코 뒤지지 않는다. 평생 어린 소녀에 대한 사랑의 열망에서 헤어나지 못했던 괴테, 네 번이나 되는 결혼생활 중에도 새로운 사랑에 빠졌던 헤밍웨이Ernest Miller Hemingway, 1899~1961, 그리고 일흔 살에 20대 여성과 사랑에 빠진 빅토르 위고Victor Marie Hugo, 1802~1885가 있다.

위고 100주기를 기념하여 발간된 그의 전기에서 새로운 사실이 알려졌다. 위고와 오랜 세월 내연관계였던 드루에 부인은 위고의 일흔 살을 맞이하여 원고 정리를 맡게 될 랑뱅을 그에게 소개했다. 당시 랑뱅의 나이는 불과 스물두 살이었다. 랑뱅에게 한눈에 반한 위고가 잠시도 그녀와 떨어져 있기 힘들 만큼 관계는 급진전되었다. 이를 눈치 챈 드루에 부인의 분노에도 불구하고 위고는 랑뱅이 살 수 있도록 새로운 집을 몰래 장만해주었다. 위고의 발병조차 사랑을 멈추게 할 수 없었다. 두 사람을 떼어놓으려는 드루에 부인의 계략으로 랑뱅이 다

른 청년과 결혼하면서 8년간의 뜨거웠던 사랑은 막을 내린다.

위고가 드루에 부인에게 랑뱅과의 관계를 들키지 않기 위해 스페인어와 라틴어, 약자·기호 등을 사용해 일기를 썼다고 하니 어지간하다 싶다. 이런 홍역을 치르고도 무려 50년의 세월을 정부로 지낸 드루에 부인이 세상을 떠나자 위고는 그녀의 묘비명에 다음과 새겼다.

> 내가 더 이상 차가운 재가 아닐 때, 내 피곤한 눈이 낮에 감겨 있을 때 말해주오. 그대여. 내가 그대의 사랑을 가졌었다고

수많은 대중가요와 영화, 소설과 그림들이 사랑의 기쁨과 절망을 노래하고 그렸다. 그 많은 예술가들에게 사랑이 없었다면 어떻게 저 많은 작품들이 창작될 수 있었을까.

프로이트는 인간의 예술적 창조력을 '억압된 성적 에너지의 승화 발산'이라고 주장했지만, 예술은 마음에 드는 이성에게 선택받기 위한 수단이 되기도 한다. 젊은 여성들은 돈은 많지만 예술적 감각이 없는 남자보다 가난하지만 예술적 감성이 풍부한 남자에게 더 많은 매력을 느낀다고 한다.

1994년 개봉한 영화 〈불멸의 연인Immortal Beloved〉은 게리 올드만이 베토벤 역으로 분해 나에게 깊은 인상을 남긴 영화이

다. 영화의 첫 장면. 베토벤의 장례식에서 그의 유품 속 편지 한 통이 발견된다. 독신으로 살았던 베토벤이 '불멸'이라 칭한 여인에게 자신의 모든 것을 넘긴다는 내용이 담겼다.

> '나의 천사이자 전부이며 나의 분신이여…. 잠자리에 누워 서도 온통 당신 생각뿐이오. 내 불멸의 연인이여.'

이 편지를 계기로 베토벤의 제자였던 안톤 쉰들러1795~1864가 '불멸'의 여인을 찾아 나선다.

베토벤의 '불멸의 연인'에 대해서는 의견이 분분하다. 가장 먼저 언급되는 여인은 베토벤이 서른 살 때부터 피아노를 가르쳤던 14세 연하의 줄리에타 귀차르디로 베토벤의 청혼을 거절한 여인이다. 피아노 소나타 14번 〈월광〉이 바로 그녀에게 헌정된 곡이다. 베토벤은 교향곡 5번 〈운명〉의 작곡을 시작하다 요제피네 백작 부인을 향한 연모 때문에 잠시 중단하기도 했다. 요제피네 백작 부인은 베토벤이 피아노 소나타 23번 〈열정〉을 헌정했던 프란츠 백작의 여동생이다. 그녀의 두 자매 테레제와 요제피네도 베토벤의 연모를 받았던 여인들이다. 테레제에게 피아노를 가르치면서 요제피네에 대한 연모의 마음을 가졌었는데, 훗날 발견된 연애편지를 통해 그 사실이 뒤늦게 알려졌다.

나의 애청곡 〈아르페지오네 소나타〉를 작곡할 무렵 슈베르트는 매독과 우울증이 겹쳐 몇 달간 병원에 입원했다. 매독 치료로 심신이 피폐해진 슈베르트가 친구에게 보낸 편지에 썼다.

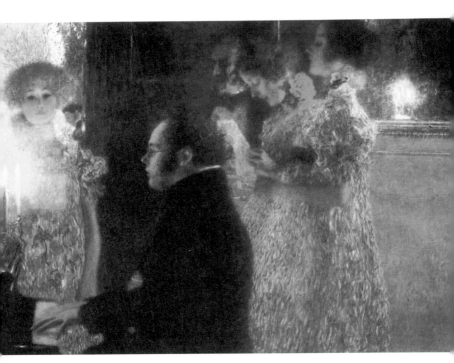

구스타프 클림트 〈피아노를 연주하는 슈베르트〉 1899년

"나는 세상에서 가장 불행한 인간이라네. 건강이 영원히 정
상으로 돌아갈 수 없는 인간, 그로 인해 절망하고 있는 한 인
간을 상상해보게나."

같은 해의 일기에는 이렇게 썼다.

"매일 잠에 들 때마다 나는 다시 눈을 뜨지 않기를 바란다.
하지만 아침이 되면 전날의 슬픔이 또 엄습한다. 기쁨도 편안
함도 없이 하루가 지나간다."

남성 예술가의 '과도한 사랑'의 대가는 참혹했다.

15세기 말 유럽의 남성들을 공포로 몰아넣었던 새로운 병,
원인도 모른 채 갑작스레 나타나 수많은 사람을 죽음으로 몰
고 갔던 병 매독. 매독은 페니실린이 개발되기 전인 20세기 초
까지 불치의 병으로 공포의 대상이었다. 매독에 걸린 수많은
남성들 속에 베토벤과 슈베르트도 있었다. 정치인으로는 링컨
과 히틀러, 시인으로 보들레르와 오스카 와일드가 있었다. 여
성 혐오 철학자 니체 또한 매독에 감염되었다. 매독에 걸린 남
성들의 지옥 같은 투병 생활이 한편으로는 은둔하며 내면을 성
찰하는 계기가 되기도 했다는 주장은 의외다. 베토벤도 매독

의 고통 속에서 마지막 교향곡 제9번 합창을 작곡했다고 하니 전혀 근거 없는 주장은 아닌 듯하다. 많은 예술가들이 매독으로 고통받으면서도 불멸의 작품을 창작할 수 있었던 것은 섹스가 불가능해진 육체 대신 작품에 집중할 수 있었다는 해석이 있다.

19세기 말, 팜파탈과 매춘부는 그림과 문학의 단골 소재였다. 에밀 졸라의 『나나』는 남자들을 파멸시킨 매춘부 이야기이며, 화가 중에서는 드가를 비롯한 로트렉과 루오가 사창가 여인들을 많이 그렸다. 매춘부에 대한 로트렉의 시선이 연민이라면 루오는 타락한 사회의 징표로 표현했다. 매독은 여성을 성의 노리개로 여긴 남성들에게 내려진 천형이었다. 하지만 남성들은 오히려 매독균을 품은 매춘부들을 악마화했다. 사랑이, 그리고 섹스가 예술의 에너지로 작동한다는 주장을 완전히 부정할 순 없지만 이러한 주장을 내세워 성적 일탈에 빠진 예술가들의 추문은 여전하다. 기형도의 시 〈빈 집〉은 이렇게 시작된다.

사랑을 잃고 나는 쓰네

잘 있거라, 짧았던 밤들아

창밖을 떠돌던 겨울 안개들아

열정과 환희의 끝자락
보나르와 마르트

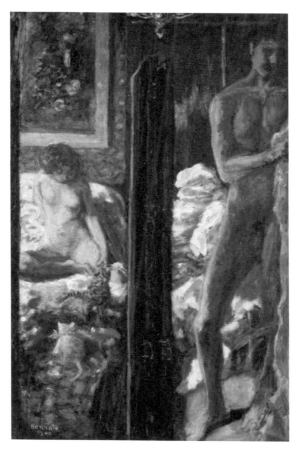

피에르 보나르 〈남과 여〉 1900년

이승우의 『사랑의 생애』는 사랑이라는 감정, 사랑의 행위를 섬세한 문장과 깊은 통찰로 담아낸 소설이다. 작가의 사랑에 대한 아포리즘이 곳곳에서 빛나는 이 소설에서 이승우는 "에로틱한 것들은 실은 에로틱하지 않"고 안쓰럽다고 말한다. 왜일까?

우리가 연인의 몸을 만지고자 하는 건 불안에서 비롯되며 만져도 끝내 닿을 수 없을 것 같은 안타까움이 그 육체의 행위를 거칠게 하고 중단하지 못하게 하기 때문이다. 그러나 끝내 만짐을 포기하지 못하고 멈추지 못하는 것은 연인과 분리된 육체의 불안을 견디지 못하기 때문이라는 작가의 통찰은 관계를 곱씹어 생각하게 한다.

하나가 되려는 욕망, 그러나 다른 육체, 돌아서면 다시 낯선 육체가 될 수밖에 없는 우리의 사랑은 불안하다.

피에르 보나르Pierre Bonnard, 1867~1947의 〈남과 여〉. 섹스를 끝낸 남자와 여자의 풍경이 캔버스 가운데 어두운 '장벽'으로 양분되어 있다. 잠시 달아올랐을 육체의 열기는 고개 숙여 고양이를 바라보는 여자의 맨살에 닿은 한 줌 햇살로 남았을 뿐, 그림엔 쓸쓸한 정적이 감돈다. 황급히 침대를 벗어난 남자를 바라보지 않고 고양이에게 마음을 건네는 여자의 손끝에서 무언지 모를 아쉬움이 희미하게 느껴진다. 환상의 터널을 빠져나온 남자의 표정은 다만 어두울 뿐, 읽을 수 없다.

섹스는 연인이 하나가 되는 열락과 환상을 제공하지만, 그 짧은 시간이 끝난 후 잦아드는 분리된 존재에 대한 쓸쓸한 자각. 아니 에르노Annie Ernaux, 1940- 의『단순한 열정』은 동구권 국적의 유부남 대사관 직원과 사랑에 빠져 있는 동안 '한 남자를 기다리는 일 외에는 아무것도 할 수 없었던' 작가의 지독하게 솔직한 자전 소설이다. 70페이지 남짓의 이 짧은 소설은 남자와 여자의 사랑과 성에 대한 생각과 행동의 차이를 함축적이고도 생생하게 묘사했다.

그녀는 그 '남자와 함께 침대에서 보낸 오후 한나절의 뜨거운 순간이' 자기 삶의 '어떤 일보다 훨씬 중요하다'는 것을 깨닫는다. 매번 단 몇 시간에 지나지 않는 그 순간을 목마르게 기다리던 그녀는 그 남자의 자동차가 도착할 무렵 시계를 풀어놓고 남자와 함께 있는 동안에는 차지 않았지만, 그 남자는 언제나 시계를 찬 채로 보낸다.

누구와 함께 있든 상대가 시계를 힐끔거리는 의미를 짐작하게 된다. 상대의 불안 혹은 조바심은 함께하는 시간과 공간을 감염시킨다. 연인 사이라면 말할 것도 없다. 조금이라도 더 상대를 붙들어두고 싶은 마음이 냉랭하게 식어갈 때, 짧았지만 강렬했던 키스와 포옹과 열락의 순간들은 자기혐오의 고통으로 대체된다. 다시 만날 날을 기약하면서도 허탈감에 빠진 마음

은 추스려지지 않는다.

그가 떠난 후에도 그녀는 어질러진 침대 주변을 '하나하나 어떤 몸짓이나 순간의 의미를 지니고 있는 그 물건들을, 그것들이 이루는 생생한 무질서를 지금 상태 그대로 보존'하고 싶어서 얼른 치우지 못한다. 그러나 지난 시간이 남긴 어질러진 풍경들에 더 이상 달콤한 기억은 담겨 있지 않다. "그것들은 미술관에 소장된 다른 어떤 그림도 내게 주지 못할 고통"이 담긴 그림처럼 처연하게 보일 뿐이다. 그럼에도 그녀는 그가 남긴 정액을 하루라도 더 간직하려고 다음 날까지 샤워를 하지 않는다. 그리고 그녀는 서서히 깨닫기 시작한다. 사랑을 할 때마다 둘의 관계에 무언가 쌓여간다는 느낌 한편에 더욱 격렬해지는 행위의 강도만큼 멀어져가는 사이를 감지하게 되는 것이다. 욕망이라는 뜨거운 열정은 소비할수록 바닥을 드러내는 법. 육체를 도구로 삼은 쾌락은 흐르는 시간을 따라 점점 희미해져간다. 누구나 예상할 수 있겠지만 남자는 떠나고 우울에 빠진 그녀는, 자다 깬 밤에는 차라리 강도에게 죽임을 당했으면 하는 생각도 들고, 낮에는 상실감에서 벗어나기 위해 끊임없이 일에 매달려보기도 하고, 카드점이라도 볼까 하는 마음에 점쟁이의 목록을 뒤지기도 한다. 하다하다 어느 날 밤에는 에이즈 검사를 해볼 생각까지 한다.

소설은 열정에 대한 작가의 소회로 끝을 맺는다.

그녀가 생각하는 사치는 어렸을 때엔 화려하고 값비싼 옷이나 근사한 저택 같은 것이었다가, 조금 자라서는 지적인 삶을 영위하는 것이었다. 그러나 중년에 접어들어 그와 나누었던 사랑을 돌아보며 "한 남자, 혹은 한 여자에게 사랑의 열정을 느끼며 사는 것"이 가장 얻기 힘든 사치임을 깨닫게 된다.

덧없고 허무한 사랑의 열정을 이만큼 솔직하게 냉정하게 그린 소설은 드물다. 소설처럼 육체적 사랑은 소유욕과 집착의 굴레를 벗어나기 어렵다. 그러나 걸어둔 마음이 없는 남자는 쉬 떠나고 마음까지 걸었던 여자는 방황한다. 그의 몸을 안았을 때 마음까지 하나이길 바라는 그녀는 그와 살을 맞댄 순간에도 그가 떠나버릴 것 같은 불안에 더 집착에 빠져든다. 집착이 심해지면 상대를 지배하려는 욕망에 공격성을 드러내기도 하지만, 아니 에르노의 자존심과 지성이 냉철한 문장으로 상처를 승화시켰다는 생각이 든다.

보나르와 마르트는 오랜 동거 끝에 법적 부부가 되었으니 그림 속 그들의 섹스는 합법적인 '부부간의 의무'를 치른 것이다. 성욕 해소의 수단에 있어 여자는 남자보다 관계에 더 많이 의

존한다. 여성 해방의 시대라고 하지만 성적으로 자유로운 여자는 문란하다고 낙인찍히기 십상이다. 반면 남자는 어렵지 않게 애정 없는 섹스 기회를 갖는데 이러한 습성은 '남자의 본성'으로 미화된다. 여성주의는 성적 불평등 해소를 남자의 성적 자유에 대한 구속보다 여성의 성적 권리의 확대 방향으로 나아가고 있다. 부부간 의무로서의 섹스는 어쩌면 지겹고 따분한 일이다. 결혼이라는 제도, 부부라는 법적 관계하에서 성욕의 탈출구에 대한 솔직한 대화는 언제쯤 가능할까.

남과 여, 그 사이

남성은 육체적 관계를 중시하고 여성은 정신적인 사랑을 원한다는 속설이 있다. 동물 세계에서 벌어지는 짝짓기에서 그 일면을 확인할 수 있다. 조류의 수컷은 암컷의 관심을 끌기 위해 암컷보다 훨씬 화려한 깃털과 목청을 진화시켰다. 맹수의 수컷은 자신의 씨앗을 더 많이 퍼뜨리기 위해 죽음을 불사하는 싸움을 치르기도 한다. 인간 남성은 매일 새로운 정자가 생성되지만 여성은 일생 동안 400개 내외의 난자밖에 만들지 못한다.

여성 잡지의 부부관계 상담란엔 섹스 후 남녀 간 정서적 교감 방법이 자주 나온다. 불만 있는 사람이 많나보다. 술자리 남자들의 첫경험 무용담의 대부분은 짜릿함과 허무함으로 요약된다. 번쩍하는 순간의 쾌감에 뒤따르는 허탈감, 무한 반복되는 환상과 쾌락의 찰나성. 절정의 순간이 지나면 깊은 잠에 빠져드는 남자와 정서적 교감을 원하는 여자 사이엔 〈남과 여〉의 화폭을 양분한 '장막'이 있다.

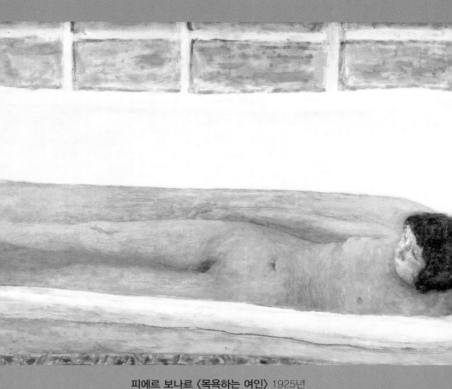

피에르 보나르 〈목욕하는 여인〉 1925년

피에르 보나르와 마르트

피에르 보나르와 마르트의 이야기를 끝맺기엔 뭔가 섭섭함이 남는다.
1867년 프랑스 파리 교외에서 프랑스 관료의 아들로 태어난 보나르
의 어린 시절은 비교적 유복했다. 부모의 뜻에 따라 법을 전공했고 짧
은 기간 변호사로 일하면서 미술에 대한 열정을 키워 곧 화가의 길로
나섰다. 나비파의 창립 멤버이기도 한 그는 일상적 가정의 정경을 그
려내는 앵티미즘Intimisme의 대표 작가이다. 그의 작품 중 다수는 일상
적인 것을 넘어 매우 사적인 은밀한 순간까지 담고 있다. 17세기 네
덜란드에서 뿌리내린 가정의 정경을 담은 일상화는 프랑스의 대가 샤
르댕Jean Baptiste Siméon Chardin, 1699~1779을 거쳐 20세기 초 앵티미즘
intimisme으로 이어졌다. 종교 개혁과 산업혁명을 거치며 형성된 부르
주아를 중심으로, 개인에 대한 새로운 관심과 가치관이 싹트면서 예술
전반에도 개인에 초점을 맞춘 주제들이 등장하게 된다.

보나르가 왕성하게 활동하던 1920년대는 쇠락의 길로 접어든 인상주
의를 뒤이어 화가들이 새로운 화풍을 모색하던 시기였다. 피카소가 '우
유부단한 잡탕 그림'이라며 보나르를 폄하한 것은 그만큼 미술의 급변
기였음에 대한 방증이기도 하다.

보나르에겐 아내이면서 가장 애정을 쏟았던 모델 마르트와의 숱한 일화가 전해진다. 1893년 스물여섯 살의 보나르는 당시 열여섯이라고 나이를 속여 말한 스물네 살의 마르트에게 첫눈에 끌려 동거에 들어간다. 하층민 출신으로 알려진 마르트는 비밀이 많은 여인이었다. 늘 자신을 숨기고 다른 사람들과의 접촉을 꺼리면서 자신만의 세계에 침잠해 지냈다. 동거를 시작하고 화가와 뮤즈로서, 삶의 동반자로서 함께 지냈지만 32년이나 지난 1925년에서야 정식 결혼을 올렸다. 신경쇠약을 비롯한 각종 정신적 질환에 시달렸던 마르트는 결벽증에 가까우리만큼 목욕을 좋아해, 보나르는 거금을 들여 집안에 욕조를 들였다고 한다.

목욕 장면을 포함해 보나르의 작품 384점에 마르트가 모델로 그려졌다고 하니 보나르의 예술에 끼친 마르트의 영향을 결코 과소평가할 수 없을 것이다. 때로는 다른 여성들과의 육체적 관계를 가지기도 했지만, 마르트의 불안한 영혼을 늘 배려하며 평생을 함께했던 보나르는 결핵성 후두염으로 먼저 세상을 떠난 그녀의 침실문을 잠그고는 다시 열지 않았다고 한다.

사랑이라는 착각

화가 스펜서의 뒤늦은 깨달음

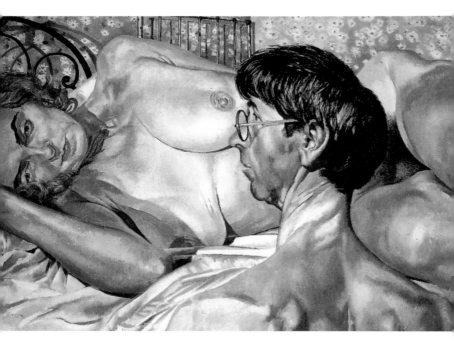

스탠리 스펜서 〈패트리샤와 함께 있는 자화상〉 1937년

스탠리 스펜서의 〈패트리샤야와 함께 있는 자화상〉을 볼 때마다 시선을 돌리게 된다. 뭔가 불편하다.

그림 속 남자는 화가 스탠리 스펜서Stanley Spencer, 1891~1959, 여자는 그의 두 번째 아내 패트리샤다. 화면을 가득 채운 채 누워 있는 패트리샤의 육체에 비해 스펜서의 육체는 왜소해 보인다. 여자의 노랗고 핑크빛 도는 피부색과 남자의 우중충한 피부색의 대비도 그렇다. 화가는 의도적으로 자신을 그녀에게 종속된 존재로 보이게 그린 듯하다. 그녀의 갈색 음모가 화가의 뒷머리와 닿아 있다. 그림의 배치는 마치 두 사람의 관계를 은유적으로 묘사한 듯하다. 화가를 향한 여자의 표정은 무심하다. 화가는 그녀의 시선을 피하고 있다.

상류층 출신의 패트리샤는 레즈비언으로 알려져 있다. 패트리샤를 만나기 전까지 스펜서는 매일 편지를 쓸 만큼 첫 번째 아내 힐다를 사랑했던 자상한 남편이었다. 그러나 패트리샤와의 잘못된 만남은 그의 인생에 오점이 되었다. 눈먼 사랑에 빠진 스펜서는 1932년 아내와의 이혼 4일 만에 패트리샤와 결혼했다. 결혼 직후 부부관계를 시도하는 스펜서에게 패트리샤는 집문서를 대가로 요구했다. 스펜서의 집문서를 넘겨받은 그녀는 돌변했다. 레즈비언 성향의 그녀가 동침을 거부한 것이다. 돈 잃고 사랑 잃고 그린 그림이다.

두 사람과 비슷한 이야기를 주변에서 심심찮게 듣는다. 젊은 여자가 돈 많은 홀아비를 등쳐먹었다는 둥, 꽃뱀에게 당했다는 둥. 사랑에 속고 돈에 우는 이야기들 모두 거기서 거기다. 예쁜 여자에게 아무런 기대 없이 호의를 베푸는 남자는 없다. 그러나 '외모 자본'의 위력을 아는 여자들은 남자의 호의를 의례 그러려니 넘겨버리고 별 관심을 두지 않는다. 이런 상황이 되면 여자는 남자의 단물을 빨아먹고 얼굴색을 바꾸는 꽃뱀이 된다. 본인이 자초했으면서 꽃뱀 운운하는 남자의 한심함은 말할 것도 없지만, 세상에 공짜가 없다는 사실을 망각한 여자의 책임 또한 없지 않다. 어떤 사람은 자신이 베푸는 호의를 '선불'로 생각하고 상대에게 권리를 주장한다.

열정과 사랑, 성과 사랑은 한 몸이 아니다. 열정과 성은 사랑을 이루는 하나의 요소들에 불과하다. 육체적 열정을 사랑과 혼동하면 스펜서와 같은 낭패를 겪을 수 있다. 난파선에서 아무리 갈증이 나도 바닷물을 마시면 안 되듯 성급하게 바지를 내리는 행위는 위험하다. 말은 쉽지만 무의식과 본능의 지배를 받는 남자는 종종 위험 신호를 무시한다.

프로이트는 사람 사이의 관계 맺기를 '이전 감정의 재편집'이라고 했다. 욕망의 재편집이기도 할 것이다. 성장 과정에서 어머니와의 유대, 아버지와의 관계, 가족과 친구 관계를 통해 사

람을 판단하는 기준과 시각이 형성된다.

아무리 이성적인 사람도 사랑 앞에서는 무의식의 포로가 되고 만다. 자신의 삶 속에서 형성된 무의식이 갈망할 대상을 조각하고, 어떤 순간 자신에게 꼭 필요한 사람의 조건을 규정하게 한다.

누군가에게 빠져드는 이유를 찾지 못하는 건 무의식이 이유를 감추고 있기 때문이다. 첫눈에 반한 사람이 '언젠가 어느 곳에선가 한 번은 본 듯한 얼굴'인 것 같은 건 무의식의 작동이다. '꿈꾸어 왔던'이라는 수사는 '무의식에 형성된'이라는 말과 동의어이다.

그러나 무의식을 따른 선택은 성공이 보장되지 않는다. '그렇게 보인다'는 선입견 때문에 그르친 관계들, 처음엔 그럴 듯해 보였지만 바닥을 드러내는 사람이 얼마나 많은가. 세월을 따라 쇠락하는 육체, 욕망으로 몰락하는 지성과 거덜 나는 재산….
숙명은 종종 의지를 배반한다. 욕망은 의지를 비웃는다.

감정은 시간을 두고 바라봐야 한다. 이것이 사랑일까, 생각되면 더더욱 그러하다. '내가 욕망하는 대상'이라는 믿음은 환상에서 비롯된다. '환상은 욕망된 오류'다. 환상은 실제를 가공한다.

스펜서의 패트리샤에 대한 환상은 하룻밤에 깨졌다. 마지막

선택 이전에 환상이 깨진다면 행운이지만 스펜서는 한발 늦었다. '사랑해'는 무거운 말이고 무거워야 하는 말이다. 상투적인 '사랑해'보다 더 멋진 표현을 찾느라 애써봤자 별거 없다. 사랑도 씨앗보다 열매가 귀하다.

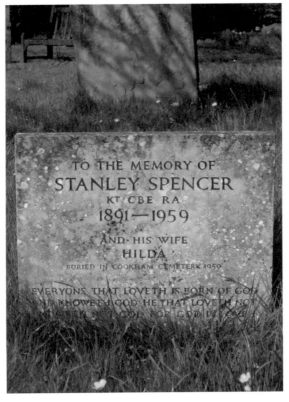

스탠리 스펜서의 묘비명, 그의 첫 번째 아내 힐다와 함께

루카스 크라나흐(대) 〈어울리지 않는 사랑〉 1520~1522년경

어울리지 않는 커플

'어울리지 않는 사랑'은 16세기경 독일을 비롯한 북유럽에서 유행했던 주제로, 청춘과 노인을 대비시켜 부도덕한 사랑을 경고한다. '아리스토텔레스와 필리스', 성경의 '롯과 딸들', '수산나와 장로들'이 어울리지 않는 커플의 원형들이다.

그림은 주로 호색한 노인과 돈을 탐하는 젊은이 커플로 묘사한다. 그러나 이러한 관계는 반드시 비극적으로 끝날 것이란 경고를 함께 담고 있다.

루카스 크라나흐Lucas Cranach, 1472~1553는 이를 소재로 40여 점의 작품을 남겼는데, 새로운 해석과 시도로 선구자라 불린다. 그의 '어울리지 않는 사랑' 시리즈는 드라마틱한 요소가 가미된 것이 특징이다. 종교 개혁을 열렬히 지지하고 마틴 루터와도 친분이 깊었던 크라나흐는 당시 성직자와 인문주의자들이 강조했던 결혼의 중요성에 대한 교훈적 의미도 강조했다. 크라나흐의 어울리지 않는 커플 그림들 중 늙은 여성과 젊은 남성의 조합은 이 그림이 유일하다.

아픈 시간 서로 기대며

펠릭스 누스바움 〈저녁-펠카 플라테크와 함께 한 자화상〉 1942년

펠릭스 누스바움 Felix Nussbaum, 1904~1944의 〈저녁-펠카 플라테크와 함께 한 자화상〉. 음산한 거리를 배경으로 전라의 여자와 반라의 남자가 마음을 기대고 있다. 여자의 왼손에 그려진 평화를 희망하는 올리브 나뭇가지는 생기를 잃은 느낌이다. 남자의 발 아래 구겨진 신문의 제호 〈Le Soir저녁〉가 선명하다. 2차 세계대전 당시 독일 군정의 공식 보도 매체였던 신문이다.

그림 속 주인공은 1902년 독일의 유복한 유대인 가정에서 태어난 화가 펠릭스 누스바움과 다섯 살 연상의 아내인 폴란드 출신 화가 펠카 플라테크Felka Platek, 1899~1944이다. 어둑한 하늘, 난간의 깨진 도자기와 부부가 밟고 있는 구겨진 카펫, 멀리 보이는 가지가 잘려나간 헐벗은 나무 모두가 부부에게 닥친 암울한 현실의 반영이다. 나치의 유대인 박해를 피해 유럽을 떠돌던 부부는 1935년 벨기에로 피신한다. 그러나 1940년 독일의 침공으로 누스바움이 프랑스 수용소로 잡혀갔을 때 부부는 잠시 이별을 겪는다. 천신만고 끝에 수용소를 탈출한 누스바움은 벨기에로 돌아와 플라테크와 어느 집 다락방에 숨어 지내며 유대인의 참상을 작품으로 옮겼다. 이 그림 역시 종전을 고대하며 다락방에서 완성한 작품이다.

이웃으로 지내며 누스바움을 잘 따랐던 소년의 밀고로 체포된 부부는 1944년 아우슈비츠로 끌려가 목숨을 잃는다. 그

들이 은거했던 브뤼셀이 독일로부터 해방되기 불과 한 달 전이었다. 누스바움 부부의 공포와 불안, 그리고 고통은 짐작조차 할 수 없다. 플라테크가 손에 쥔 평화의 상징 올리브 가지는 절박한 희망의 주문이었으리라. 누스바움은 "내 그림을 발견하면 병에 넣어 바다에 띄워 보낸 메시지라고 생각하라"는 일기를 남겼다.

'사랑은 묘약'이라는데 정말일까?

마리옹 꼬띠아르가 열연한 영화 〈러스트 앤 본rust & bone〉은 사랑이 가진 구원의 힘을 보여준다. 삼류 격투기 선수로 가족도 없이 거친 삶을 살아가는 알리에게 잊고 지냈던 다섯 살 아들이 나타난다. 생계를 위해 클럽 경비원으로 취직한 첫날, 시비에 휘말린 스테파니를 도와준 일이 계기가 되어 안면을 튼다. 얼마 후 범고래 조련사로 일하던 스테파니가 불의의 사고로 두 다리를 잃는다. 절망에 빠진 스테파니는 자살까지 생각했지만 뜻대로 되지 않는다.

그러던 어느 날 불현듯 생각난 알리에게 전화를 건다. 스테파니의 집을 방문한 알리는 절망에 빠져 지내던 그녀를 업고 해변으로 나온다. 불구가 된 몸을 드러내길 꺼렸던 스테파니는 바닷물에 몸을 담그자마자 윗옷을 벗어 던지고 수영을 하

면서 사고 후 처음으로 살아 있음을 느낀다. 이날을 시작으로 두 사람의 관계는 급속히 가까워진다. 이 영화는 육체적 욕망을 사랑의 중요한 요소로 긍정한다. "남자들이 나를 여자로 봐주고 그들에게 욕망을 일으킬 수 있는 것이 좋았다"는 스테파니에게 알리는 "섹스가 되는지 한번 해보자"고 답한다. 알리와의 섹스 후 스테파니는 장애를 극복할 수 있다는 자신감을 얻는다.

스테파니와의 섹스를 망설이지는 않았지만 알리에게 스테파니는 아직 욕정의 대상일 뿐. 그것을 알고 있는 스테파니는 키스를 허락하지 않고 사랑이라는 말도 꺼내지 않는다. 두 사람 모두 이 관계가 아직은 사랑이 아니라는 사실을 안다.

스테파니에게 섹스는 단순히 성욕 해소를 넘어 새로운 삶을 꿈꾸게 했다. 오로지 본능만 따르고, 사랑을 기대하기 힘든 알리에게 스테파니는 조금씩 마음이 끌린다. 하지만 절망은 반복된다. 자기 앞에서도 거리낌없이 다른 여자와 섹스를 하러 나가는 알리에게 스테파니가 고함친다.

> "우리는 무슨 관계야? 친구야? 너는 친구하고도 섹스를 해? 그렇지 않다면 적어도 우리는 서로를 배려할 줄 알아야 해."

알리에 대한 스테파니의 연민은 차츰 사랑으로 변해간다. 불구의 다리로 그를 감싸고 첫 키스를 건네며 사랑을 고백하는 스테파니. 하지만 알리는 더 큰 우여곡절을 겪고서야 진정한 사랑에 눈을 뜬다.

타인과 손을 맞잡고 있으면 고통스런 자극에 둔감해진다고 한다. 맨몸으로 서로를 감싼 누스바움 부부는 서로의 고통을 어루만지고 있다. 그러나 신체 접촉 없이 마음만으로도 고통을 치유하는 힘이 된다. 신체적 접촉 없이 사랑하는 사람과 함께 있는 것만으로도 고통을 견디는 힘이 더 커진다. 당연히 커플의 친밀도가 높을수록 그 효과는 더 증가한다.

가로질러 들판 산이라면
어기여차 넘어주고
사나운 파도 바다라면
어기여차 건너 주자
해 떨어져 어두운 길을
서로 일으켜주고
가다 못 가면 쉬었다 가자
아픈 다리 서로 기대며...

한때 대학가에서 유행했던 노래 〈함께 가자 우리 이 길을〉을 약간 개사해서 결혼식 축가로 불렀던 적이 있다. 고된 삶을 버티게 하는 건 우리가 사랑하고 우리를 사랑하는 존재들이다. 추운 겨울 어둑한 골목길 끝에서 나를 기다리고 있는 뜨거운 사랑들. 사랑이 떠난 하루하루는 얼마나 외로우며 얼마나 고단한지.

참고 문헌

E. H. 곰브리치, 『서양 미술사』, 백승길, 이종승 옮김, 예경

강유정, 『사랑에 빠진 영화, 영화에 빠진 사랑』, 민음사, 2011

고미숙, 『호모 에로스』, 그린비, 2008

김혜남, 『나는 정말 너를 사랑하는 걸까』, 갤리온, 2008

남미영, 『사랑의 역사』, 김영사, 2014

데이비드 버스, 『위험한 열정, 질투』, 이상원 옮김, 추수밭, 2006

레오 보만스, 『사랑에 대한 모든 것』, 민영진, 흐름출판, 2014

로버트 스틴버그, 『사랑은 어떻게 시작하여 사라지는가』, 이상원, 류소 옮김, 사군자, 2000

롤랑 바르트, 『사랑의 단상』, 김희영 옮김, 문학과지성, 1997

박수현, 『서가의 연인들』, 자음과모음, 2013

사이먼 베이 『사랑의 탄생』, 김지선 옮김, 문학동네, 2016

새넌 매케나 슈미트, 조니 랜든, 『미친 사랑의 서: 작가의 밀애, 책 속의 밀어』, 문학동네, 2019

송웅달, 『900일간의 폭풍, 사랑』, 김영사, 2007

스튜어트 월턴, 『인간다움의 조건』, 이희재, 사이언스북스, 2012

아니 에르노, 『단순한 열정』, 최정수 옮김, 문학동네, 2019

알랭 바디우, 『사랑 예찬』, 조재룡 옮김, 길, 2015

앙드레 기고, 『사랑의 철학』, 김병욱 옮김, 개마고원, 2008

애바 일루즈, 『사랑은 왜 아픈가』, 김희상 옮김, 돌베게, 2019

에리히 프롬, 『사랑의 기술』, 황문수 옮김, 문예출판, 2006

올리비아 가잘레, 『철학적으로 널 사랑해』, 김주경 옮김, 레디셋고, 2013

윤단우, 『사랑을 읽다』, 생각의 날개, 2014

이고은, 『마음 실험실』, 푸른숲, 2019

임지연, 『사랑, 삶의 재발명』, 은행나무, 2017

조용훈, 『에로스와 타나토스』, 살림, 2005

주창윤, 『사랑이란 무엇인가』, 마음의 숲, 2015

필립 로스, 『죽어가는 짐승』, 정영목 옮김, 문학동네, 2015

러브터러블

발행일 2020년 5월 20일 초판 1쇄
지은이 정일영
발행처 아마존의나비
발행인 오성준
디자인 이지은

등록 2014년 11월 19일 (제2018-000191호)
주소 서울 마포구 양화로 56 동양한강트레벨 1022호
전화 02-3144-8755 **팩스** 02-3144-8757
이메일 osjun@chaosbook.co.kr

ISBN 979-11-90263-09-2 03650
정가 14,800원